KB082198

왜 디자인이 도덕적이어야 하는가

디자인과 도덕

2018년 9월 27일 초판 발행 · 2022년 6월 22일 3쇄 발행 · **지은이** 김상규 · **펴낸이** 안미르 안마노
크리에이티브 디렉터 안마노 · **기획·진행** 문지숙 · **편집** 박지선 · **디자인** 박민수 · **영업** 이선화
커뮤니케이션 김세영 · **제작** 세걸음 · **종이** 캐빈보드 280g/m², 그린라이트 80g/m², 매직칼라 120g/m²
글꼴 KoPub 바탕체, SM3 태고딕, Minion Pro

안그라픽스
주소 10881 경기도 파주시 회동길 125-15 · **전화** 031.955.7755 · **팩스** 031.955.7744
이메일 agbook@ag.co.kr · **웹사이트** www.agbook.co.kr · **등록번호** 제2-236(1975.7.7)

ISBN 978.89.7059.975.5 (03600)

디자인과 도덕

DESIGN AND MORALITY

안그라픽스

머리말

왜 디자인이 도덕적이어야 하는가. 이 책은 이 질문에서 시작되었다. 디자인을 전공하고 디자인 분야에서 일하며 도덕적인 질문을 해보지 않은 것은 아니다. 디자이너라면 누구나 지금보다 더 나은 디자인을 하고 혁신적인 디자인을 하고 사람들에게 오랫동안 사랑받을 디자인을 하려고 애쓴다. 그러면서 도덕적으로 올바른 디자인, 사회적으로 가치있는 활동을 하려고도 한다.

그런데 언제부터인가 이러한 노력이 도덕성으로 수렴되기 시작했다. 특히 '착한 디자인'이라는 용어가 사회적으로 통용되면서 디자인 활동이 도덕적이어야 한다는 주장이 대중매체에서도 등장했다. 이른바 착한 디자인 현상 또는 담론이 어디서 비롯되었는지 그 배경에는 무엇이 있는지 파악하기 시작했고 그 내용을 2013년에 『착한 디자인』이라는 책으로 묶어냈다.

당시만 하더라도 '지구를 지키는 착한 디자인' '세상을 구하는 착한 디자인'이라는 말이 버젓이 주요 일간지와 디자인 전문지에 실렸다. 디자인이 착하다는 것을 어떻게 받아들여야 할지 난감했다. 착한 디자인이라는 말은 당연히 전문용어가 아니고 사회적으로 합의된 말도 아니었다. 그럼에도 '착하다'는 것은 누구도 함부로 비판하기 어려운 긍정적인 덕목이다. 적어도 디자인 분야에서 그 표현이 사용된 예를 보면 실제로는 이중적 의미로 해석될 수 있었다. 디자이너를 비롯한 디자인의 생산자들에게는 사회적 책임에 대한 부담을 줄여주고 디자인의 수용자들에게는 디자인을 다루기 쉽게 만드는 조련調鍊의 의미가 있었던 것이다.

착한 디자인 같은 도덕적 접근이 지닌 긍정적이고 매력적인 면이 분명히 있다. 개인적으로도 1990년을 전후로 중간기술과 에코 디자인 등의 개념에 관심이 많았고, 나이젤 화이틀리Nigel Whiteley의 저서 『사회를 위한 디자인Design for Society』을 우리말로 옮기면서 그 책에서 소개된 사례들에 꽤 흥미를 느꼈다. 2008년 들어서 국내에 그린 디자인과 책임 있는 디자인에 대한 대중의 관심이 어느 때보다 높았다. 해외에서 발행된 저작이 놀라우리만치 빠르게 우리말 번역본으로 소개되었다. 하지만 특정한 해외 사례들만 반복해서 소개되는 것을 발견하고서 국내 사례를 찾기 시작했다. 그렇게 사람들과 만나서 이야기를 나누고 번역된 관련 도서들을 읽으면서 하나둘 의문이 생겼다. 1980년대 말부터 1990년대 초까지 나타난 현상이 반복되고 있음을 발견한 것이다.

그때도 그린 디자인과 디자이너의 윤리 문제가 대두되었다. 한창 디자인 방법론과 제품 의미론으로 디자이너에게 과학적 합리성, 수사학에 대한 이해도를 요구하더니, 어느덧 도덕적 수준을 바라기 시작했다. 잠시 강세를 띠던 문화이론이 주춤해질 즈음에 다시금 디자이너들을 도덕적으로 비난하면서 '착함'과 '나눔'을 요구하는 분위기가 일었다. 그런데 이것이 디자이너들 사이에서도 긍정적인 반응을 얻었다. 말하자면, 착한 디자인 같은 도덕적 접근은 오랜만에 디자이너가 세계를 위해 기여할 수 있는 기회의 의미로 받아들여지는 듯했다.

생각해보면 디자이너는 오래전부터 뭔가 기여하려고 해왔다. 공동체를 위해, 세계를 위해서 말이다. 상품과 서

비스의 질을 높이기 위한 것뿐 아니라 새로운 사회를 꿈꾸면서 급진적인 태도도 보였다. 그렇지만 크게 보면, 디자인 분야가 독자적으로 이런 활동을 해오지는 않았다. 시대마다 당대의 문제를 극복하려는 변화의 요구가 있었고 그것을 철학과 기술, 예술, 정치로 비전을 세우는 노력이 지속되었다. 오늘날 디자인 분야의 도덕적인 노력은 이렇듯 지난 세기에 고군분투한 이들로부터 근원을 찾을 수 있다.

이 책 1장과 2장에서는 착한 디자인이라는 현상을 소개하고 근래에 발견할 수 있는 착한 디자인의 전형을 주제별로 제시했다. 여러 책과 매체를 통해 이미 많은 사례가 소개되었기 때문에 자세한 내용을 다루지는 않았다. 다만 익히 알려진 것들을 상기시켜서 전체적인 흐름을 짚어보고자 했다.

3장에서는 착한 노력에 담긴 몇 가지 갈래의 근원이 될 만한 주요한 시도를 대표적인 인물과 함께 설명했다. 그 속에 담긴 중요한 의미와 가치를 2장에서 언급한 사람들의 주장과 연결시키려 했다. 이것은 착한 디자인의 역사적 정당성을 설명하려는 것이 아니다. 그들이 가진 진정성과 치열함을 다시 돌아보자는 것이다.

4장에서는 착한 디자인의 쟁점을 뽑아 우리가 믿고 있던, 또는 믿고 싶은 사실을 하나씩 비평적 시각에서 풀어보았고 5장에서 결론에 해당하는 몇 가지 과제들을 정리했다.

그리고 마지막에 2018년의 시점으로 보론을 덧붙였다. 1장에서 5장까지는 2013년의 시점에 기록한 내용을 부분적으로 보완한 것이고 보론인 6장은 2013년 이후의 여러 사건

을 통해 그 이전부터 이어지는 현상의 변화 그리고 새롭게 대두되는 쟁점들을 밝히는 내용이다.

유행하는 용어가 늘 그렇듯, 착한 디자인이라는 말의 인기도 오래가지 않아 시들해졌다. 다만 착한 디자인 이면에는 도덕 담론이 있고 그 부분은 지난 몇 년 동안 다른 이름을 달고 여러 모습으로 자리잡고 있다. 그때나 지금이나 도덕적 접근이 잘못된 것은 아니지만, 하나의 판단 기준으로 현실을 보면 나머지는 모두 문제가 있다고 치부하기 쉽다. 넓게 보고 우리가 옳다고 생각한 것이 정말 옳은 것인지 여러 측면에서 판단할 필요가 있다. 고민과 갈등을 포기한 채 한 가지 방법을 은연중에 채택한 것이 어떤 문제를 불러일으킬 수 있는지 생각해보아야 한다. 정말로 디자이너의 역량을 더 나은 곳에 사용하고 싶다면 지금보다 더 나은 방법을 찾는 노력을 하자는 것이다.

도덕성이라는 보편적인 방식으로 디자인 활동의 가치를 설명하는 것은 복잡한 문제를 단순하게 만드는 것이 아닐까. 그래서 갈등 없이 너무나 쉽게 마음의 짐을 훌훌 털어버리고 마는 것은 아닌가. 이런 의문을 갖고 착한 디자인 현상을 중심으로 도덕 담론의 실체를 하나씩 풀어보려 한다.

2018년 7월, 김상규

머리말

서론: 왜 '도덕'인가

======== 맺음말 ========

서론: 왜 '도덕'인가

디자인의 도덕 문제는 이른바 '착한 디자인' 현상에서 촉발되었다. 따라서 '착한'이라는 수식어의 등장부터 그것이 디자인의 도덕성으로 연결되는 지점까지 순차적으로 살펴본다. 착하다는 말이 갑자기 나타난 것은 아니지만 몇 년 전부터 특정한 뜻을 담기 시작했고, 그것이 디자인을 수식하기에 이르렀다. 누가 주장하거나 정하지는 않았어도 암묵적으로 착하다는 표현으로 특정한 뜻을 공유하게 된 것이다. 이 현상을 따라가다 보면 디자인의 도덕성을 따지게 된 과정을 이해할 수 있고 디자인에 대한 비난의 근거도 찾을 수 있다.

'착한' 것들이 늘고 있다

2012년 6월 13일, 행정안전부가 7,132개의 '착한 가격 업소'를 공개했다. 착한 가격 업소란 "인건비, 재료비 등이 지속적으로 상승하고 있는 상황에도 원가절감 등 경영효율화 노력을 통해 저렴한 가격으로 서비스를 제공하고 있는 업소 가운데 행정안전부 기준에 의거 지방자치단체장이 지정한 업소"라고 한다.[1]

그렇다면 선정 기준은 무엇일까? 가격 외에도 종업원 친절도, 영업장 청결, 원산지 표시제 적용, 지자체장 포상 등으로 평가한다. 심사는 지자체장의 현장 평가와 심사과정을 거친다고 한다. 전체 업종 중에서 외식업이 압도적으로 많았고, "실제 대다수의 외식업소는 착한 업소의 가격과 괴리감을 보이며 서민들의 시름을 가중시키고 있는 것이 현실"이라고 한다.[2]

한편, 종편 A 방송국에서는 착한 식당을 찾는 프로그램을 방송했는데 착한 먹거리의 조건에 우수한 식재료, 질 좋은 음식을 만들겠다는 주인의 철학, 음식 재탕하지 않기, 물수건의 위생적 관리와 같은 청결 유지 노력 등을 내세웠다.

정부 부처와 방송국이 국민에게 식당 정보를 제공해주는 것은 고마운 일이지만 맛집은 오래전부터 방송과 인터넷에서 줄곧 소개된 데다 값싸고 맛있는 식당이 궁금하면 주변에 물어보고 알아서 찾아다녔기 때문에 큰 불편은 없었다. 인건비와 재료비 상승의 근본 원인은 거론하지 않은 채 이를

어떻게든 극복한 업소를 지정한다는 것도 납득하기 어렵다.

아무튼 중요한 것은 '착한'이라는 수식어가 사용되고 있다는 점이다. 행정안전부는 '합리적' '저렴한' '공정한'이라는 뜻으로 사용했고, A 방송국은 '좋은' '가볼 만한' '정상적인'이라고 해석했음을 알 수 있다.

한 가지 사례를 더 살펴보자. 『착한 소비자의 탄생Inspire!: Why Customers Come Back』을 쓴 제임스 챔피James Champy는 소비자 중심의 사회가 되었음을 강조하고 '엄격한 기준'을 통과한 기업을 소개하고 있다. 행정안전부와 A 방송국보다 훨씬 앞선 사례다. 이 책이 말하는 엄격한 기준이란 무엇일까? 그것은 '지난 3년 동안 15퍼센트 이상의 성장률'을 기록한, '정직한 일'을 하고 있는, '분석할 만한 가치'를 지닌 회사라고 밝혔다.[3] 과거에는 품질과 디자인으로 소비패턴이 결정되었던 반면 오늘날에는 정직과 신뢰를 구매하는 '착한 소비자'가 탄생한 것이다. 이에 기업은 진정성으로 대응하여 성공을 거두었다고 한다. 챔피는 "진정성을 가진 기업은 단지 제품이나 서비스의 판매에만 목적을 두지 않는다. 그들은 고결한 소명의식을 가지고 있다."[4]고 확언한다.

그런데 정작 이 책의 원제는 'Inspire!: Why Customers Come Back'이니 '착한'이라는 수식어는 번역서를 출판하는 과정에서 붙었을 것이다. 책 내용에서 착한 소비자는 기업의 진정성을 알아채는 지적인 소비자를 일컫고 있다. 말하자면 번역서 제목의 '착한'이라는 수식어는 올바른 태도로 가치를 판단한다는 긍정적인 의미를 담고 있는 것이다. 착하다는 말이 본디 그렇게 많은 뜻을 담고 있지는 않다. 높

세울 남영신 선생이 쓴 국어사전에 따르면 '착하다'의 풀이
는 "언행이 바르고 어질다." "마음씨가 곱고 어질다."는 게
전부다. 가격이 바르고 어질 리가 없고 식당이 곱고 어질 수
가 없는데, 착하다는 표현이 요즘은 비인격 주체에도 부쩍
사용되고 있다. 심지어 '착한 몸매' '착한 글래머'라는 말도
있는데, 이 경우는 천박하지 않고 청순하다는 뜻이 담겨 있
다. 오늘날 착하다는 것은 '착한 아이'와 같이 더 이상 인성
이 어질다는 뜻을 갖지 않고 사람들이 기대하는 좋은 가치
를 욱여넣는 말로 편하게 사용되고 있다.

　이렇듯 '착한'이 남발되다 보니 그 좋은 말이 우스워진
것 같다. '착하게 살자'실제는 '차카게 살자'로 표기는 말이 깡패들의
역설적이고 유희적인 구호이고, '그 사람 착해'라는 말은 매
력 없는 사람을 에둘러 표현하는 것으로 통용되지 않는가.

　그렇다면 '착한 디자인'은 뭔가? 착한 학문이란 것이 없
고 착한 분야라는 것이 없는데 어떻게 이런 표현이 생겼을
까? 착한 공학이라든가 착한 예술, 착한 건축이라고 부르지
않는 것을 보면 착한 디자인은 살펴봄 직한 별난 경우다.

'착한 디자인' 현상

"지금까지 디자이너들의 모든 선택은 '성공'에 집중되어 있었다. 보다 매력적인 디자인을 '뽑을 수 있는' 크리에이티브에 집중되어 있던 디자이너의 노력이 최근 달라지고 있다. (…) 디자이너의 책임에 대한 자각으로 일어나게 되는 변화는 디자인의 흐름을 매력적인 디자인에서 지구를 살리고 사람을 돕는 '착한' 디자인으로 바꾸어놓았다."

《디자인정글》 2009년 7월호 특집 기사는 위 내용으로 시작되었다. 첫 꼭지에는 디자이너 열 명이 각자의 주관에 따라 착한 디자인 사례를 한 가지씩 찾아서 소개하고 있다. 컵, 자전거, 신발과 같은 소박하면서도 특별한 디자인도 있고 촛불 집회, 노무현 추모 광고와 같은 사회적인 의미가 강한 예도 있다. 애스크ASK, 유지아이지UGIZ, 쌈지, 코오롱, 농장이 펼치는 친환경 사업 또는 캠페인이 소개되었고 상자를 축구공으로 재활용한 언플러그디자인 스튜디오의 '드림볼', 신발 한 켤레를 팔 때마다 남미의 가난한 아이들에게 한 켤레를 기부하는 '탐스 슈즈TOMS', 버려진 컨테이너를 도서관으로 바꾸어 기증하는 '배영환의 프로젝트'가 소개되었다. 재능을 기부하는 사례로는 '박시영의 독립영화 홍보 지원 프로젝트'와 한국디자인진흥원의 '디자인나눔사업'이 소개되었고, 공정무역 사례로 페어트레이드 코리아가 설립한 가게 '그루g:ru', 페어트레이드 코리아가 후원한 '홍승완의 나눔 컬렉션'이 소개되었다. 기획자는 변화를 만들 선량한 디

자인을 주제로 삼은 것 같다. 작은 감동을 주는 것부터 국제무역의 공정성을 지키려는 것까지.

《디자인정글》이 착한 디자인을 특집으로 다룬 그 해에 서울시가 주최한 디자인올림픽의 주제는 '세상을 구하는 착한 디자인'이었다. 세상을 구한다는 역할론을 착한 디자인 앞에 둔 것이다.

중앙일보를 비롯한 일간지에서 착한 디자인을 내세운 연재 기사가 눈에 띄었고 착한 디자인을 주제로 다룬 단행본도 여러 권 출간되었다. 『디자인 액티비즘Design Activism』은 '착한 디자인으로 지속 가능한 세상을 만든다'는 부제를 내세웠다. 알라스테어 푸아드루크Alastair Fuad-Luke의 원저에서는 물론 그런 글귀가 없다. 출판사에서 착한 디자인이란 말이 판매에 도움이 되리라는 기대를 했을 것이고, 이는 사람들이 그만큼 착한 디자인에 관심이 많다는 것을 입증해준다.

이와 같은 사례들로 짐작건대, 착한 디자인은 기존의 디자인이 갖는 모든 부정적인 측면, 예컨대 상업적이라든가 소비적이라든가 하는 이미지를 벗어던질 수 있는 유용한 말로 사용되는 것 같다. 간단하게 생각하면 결국 좋은 디자인을 하자는 것이니 어느 누가 부정하겠는가. 하지만 여기서 주목할 부분이 있다. 그것은 '착한 디자인'이라는 표현은 디자인을 바라보는 시각의 변화를 보여준다는 사실이다.

디자인의 도덕성을 따지다

착한 디자인을 이야기하기 시작하면서 일어난 가장 중요한 변화는 디자인을 평가하고 판단하는 기준이 달라진다는 것이다. 굿 디자인Good design의 다른 이름이라고 할 수도 있다.

말하자면 디자인의 수준, 즉 완성도와 품질로 디자인을 평가하던 것에서 이제는 도덕과 의도까지 확인하게 된 것이다. 『디자인과 진실Design and Truth』에서 미국의 철학자 로버트 그루딘Robert Grudin은 디자인의 도덕적인 힘을 우려하기도 했다.[5] 그가 디자인의 도덕성을 이야기한 이유는 자유를 상실하면 디자인에 진실을 담기 어려워 그 혜택이 대중에게 전해지지 못하기 때문이다. 그 책을 쓴 목적도 "디자인을 기업의 손아귀에서 빼내"는 데 있다고 했다.[6]

디자인의 의미를 확대하자면 '계획하는 모든 것'을 뜻하게 되어 오래전부터 '정신적 세계'를 디자인하는 것이기도 했다. 하지만 직업군으로서 디자인은 20세기 초에 산업적인 필요에 따라 명명된 것이므로 기업과 밀접하게 관련되었고, 기업이 안고 있는 윤리적인 문제는 곧 디자인의 윤리적 문제로 연결되었다. 로버트 그루딘은 소박한 다도예식을 지키기 위해 도요토미 히데요시豊臣秀吉에게 저항한 센노 리큐千利休를 디자이너의 역할 모델처럼 제시하고 있다. 이 사건은 일본 건축가 구로카와 마사유키黒川雅之가 오래전에 소개한 바 있다. 그는 반항의 논리를 설명하면서 스키야数寄屋,

일본의 고유한 건축양식으로 손님에게 차를 대접하거나 조용히 차를 마시며 명상하는 방

라는 반항의 건축을 소개했다.[7] 그러나 실제로는 도요토미 히데요시가 지시하여 스키야가 지어졌고, 마음을 다스리기 위해 리큐와 자주 차를 마셨다고 한다.[8] 정작 그가 할복을 명령받은 것은 도쿠가와 이에야스德川家康를 위해 다회를 열었다는 정치적인 이유가 아니고서는 설명하기 어렵다.

어찌되었든 모든 디자이너가 센노 리큐처럼 목숨을 걸고 저항할 수는 없다. 권력자에게 죽음으로 저항했던 수많은 역사적 사건 가운데 하나를그것도 로버트 그루딘의 모국이 아닌 일본의 16세기 사건을!디자인과 연결시킨 것은 디자인을 희생의 교환물, 즉 목숨을 걸고 지켜야 하는 숭고한 가치로 생각하는 것 같다. 현실에서는 디자이너에게 부담스러우리만치 과도한 평가가 아닐 수 없다.

그러면 착한 디자인이나 디자인의 도덕성을 말하기 이전에는 디자인을 어떻게 바라보고 평가했을까?

디자인에 대한 전통적인 가치 평가

디자인을 도덕적인 측면에서 평가하는 것은 가치 평가의 변화를 보여준다. 여기서 가치는 '좋음'에 대한 기대라고 할 수 있다. 좋음은 나쁨과 대립되는 가치라기보다는 좋음을 지향하는 용어로 사용되었다. 즉 '굿 디자인' 제도의 운영에서 보듯이 나쁜 디자인을 제재하는 것이 아니라 좋은 디자인에 보상하는 방식이 대부분을 차지했다.

한때는 생산성의 가치, 비즈니스의 가치가 중요했고 지금도 역시나 중요하다. 20세기 초부터 산업 디자이너는 기계에 의한 생산이 가능한 형태를 고민했고 20세기 중반을

넘어서면서 얼마나 팔릴 형태인가를 고민해야 했다. 그것이 디자이너에게 주어진 미션이었다. 판매량과 수익을 높이는 변수는 여러 가지이지만, 결국 시장에서 성공했을 때 좋은 디자인으로 언급될 수 있었다. 그러나 이 부분에 모두 동의하지는 않는다. 좋은 영화, 좋은 건축에 대한 고민이 있듯이 좋은 디자인에 대해서도 시장의 평가에만 의존하는 것에 이의를 제기하는 경우도 있었다. 중요한 것은 사회에서 디자인을 바라볼 때 그것이 판단의 중요한 잣대 중 하나였다는 점이다. 산업통상자원부 산하의 디자인진흥원에서 굿 디자인 제도를 운영하는 것도 좋은 디자인이 시장에서의 성공 요인이라는 시각을 반영한다.

그렇다면 디자인을 도덕적으로 평가하는 것은 최근의 일일까? 철학적 논제의 계보에 비하면 디자인 분야는 상대적으로 짧은 데다가 계보라고 할 만큼 논의의 연속성이 있다고 보긴 어렵다. 하지만 그 과정에서도 여러 측면의 도덕적 접근과 논쟁이 있었던 것은 분명하다.

19세기 말부터 현재까지 유럽과 미국을 중심으로 한 디자인사로 제한한다면 정직한 노동과 재료의 진실성에 대한 주장, 그리고 장식에 대한 논쟁에서 출발해 최근의 정치적 태도까지 아우를 수 있을 것이다.

빅터 파파넥의 책임론

오스트리아 출신의 미국 디자이너 빅터 파파넥Victor Papanek은 『인간을 위한 디자인Design for the Real World』 서문에서 "모든 것들이 계획되고 디자인되어야 하는 대량생산의 시대에서 디

자인은 인간이 도구와 환경더 나아가 사회와 자아을 만드는 가장 강력한 도구가 되어왔다. 그렇기 때문에 디자이너에게는 높은 사회적, 도덕적 책임이 요구된다."고 주장했다. 그러면서 "디자이너의 책임에 대한 책이나, 대중을 이런 방식으로 고려한 디자인에 관한 책은 지금까지 어느 곳에서도 출간된 적이 없다."[9]고 개탄했다.

시간이 흘러서 디자이너에게 사회적, 도덕적 책임을 요구하는 시대가 되었고 디자이너들도 지나칠 정도로 책임에 대해 민감하게 반응하고 있다. 그에 따라 자연스레 디자이너의 책임에 대한 책도 많이 출간되었다. 그렇다면 빅터 파파넥이 원했던 대로 책임감도 커지고 제법 많은 책이 출간된 오늘은 정말 나아졌는가?

만약 정말로 디자이너가 책임을 다하지 못하고 있다면, 차라리 디자인을 하지 않는 것이 인류를 위해서 좋을 것이다. 파파넥도 이와 동일한 입장이었으나 곧 긍정적인 시각으로 바꾸어 "내가 보기에 우리는 작업을 중단하기보다는 적극적으로 작업을 계속해야 한다. 디자인은 젊은이들이 사회를 변화시키는 데 참여하는 하나의 방식이 될 수 있고, 또한 그렇게 되어야만 한다."[10]는 입장을 밝혔다.

디자인을 향한 비난

착한 디자인이 힘을 얻고 있는 밑바탕에는 디자인이 무엇인가 해주리라는 기대보다는 디자인을 향한 비난이 깔려 있다. 그리고 디자인 전문가들도 그 비난에 대해 착한 디자인을 해야 한다는 반응을 보이고 있다. 정말로 성품이 '착한' 디자이너들은 자신을 변호하지 못한 채 착한 디자인을 해야 한다는 부담만 갖고 있는 것 같다.

디자인 활동이 지닌 문제는 이미 1960년대부터 디자인 분야 내부에서 불거져 나왔고 자성의 목소리를 담아서 선언문을 발표하기도 했다. 오늘날도 그런 움직임이 전문가들 사이에서 여전히 존재한다. 물론 디자인 전문가가 아닌 이들도 광고를 비롯한 디자인 활동의 부정적인 측면을 토로하거나 디자인의 본질적인 가치를 의심하는 주장을 펴왔다.

주목할 점은 최근에 디자인의 도덕성을 문제 삼는 주장들이 무책임한 비난으로 쏠려서 디자인을 사회적·정치적 문제의 희생양으로 삼고 있다는 사실이다. 게다가 디자인을 비난하고 있는지, 디자이너를 비난하고 있는지, 디자인 제도 전체를 비난하고 있는지 확실치 않은 가운데 디자인 분야를 사악하고 생각 없는 이들의 집단으로 설정하고 있다. 미국의 디자인 비평가 스티븐 헬러Steven Heller가 쓴 『Looking Closer』의 국내 번역서 제목을 '왜 디자이너는 생각하지 못하는가'로 정한 것은 시사하는 바가 크다.

1998년에 이 책이 출간되었을 때 디자인 기업이자 출판

사인 '정글'에서 왜 이런 자학적인 제목을 달았는지 이해할 수 없었다. 뭔가 도전적인 제목이 효과가 있으리라 생각했을지 모르겠다. 이와 비슷한 훈계와 비난을 몇 가지 살펴보자.

좋은 디자인은 진실하다?

로버트 그루딘은 "좋은 디자인은 진실을 말한다."고 했다. 정작 그루딘은 자신이 타고 다니는 오토바이의 장점을 부각시키는 데 힘을 쏟았다. "나의 노튼 오토바이는 견고하고 우아한 몸체로 내구성을 약속했고 결국 파리의 그 여름밤, 심각한 사고에서 나를 구함으로써 그 약속이 진실이었음을 증명했다."[11]고 한다. 이것도 부족한지 "나의 충직한 오토바이 노튼 도미네이터 99"라고 하면서 "도미네이터는 나에게 유럽이 어떤 곳인지를 알려준 것으로 모자라, 잘 만들어진 기계는 인간애를 반영하고 확장한다는 사실을 알려주었다. 이것이 바로 디자인이 전할 수 있는 진실이다."라는 다분히 사적인 정의를 내리기도 했다.[12] 자신의 애마를 자랑하는 것은 좋지만 그것이 '디자인과 진실'이라는 제목으로 묶어낼 이야기는 아니었다.

그가 문제로 지적한 디트로이트의 과잉 디자인은 진실의 문제가 아니라 미국인의 취향일 뿐이다. 나아가 국제사회의 비난에도 아랑곳하지 않고 기름에 대한 국가적 욕심이 극에 달해 남의 나라를 쑥대밭으로 만들어놓은 대가인 저렴한 유류비 덕분이기도 하다. 이 책에서 말하는 세계무역센터 테러 사건에 대한 트라우마라든가 텔레비전 리모컨을 직접 수리하는 기쁨도 기업과 정치인, 디자이너의 문제를 과잉 분석

한 것에 지나지 않는다. 그럼에도 이 책을 읽고서 감동을 받았다는 디자이너들의 얘기를 들으면 무척 흥미롭다.

원자력발전소 사고가 디자인의 문제인가

인지과학자로 알려진 도널드 노먼Donald A. Norman은 디자인 오류를 면밀하게 짚어냈다. 국내에서도 인기를 얻었던 그의 역작 『디자인과 인간 심리The Design of Everyday Things』는 이 오류를 설명하는 것으로 시작한다. 스리마일섬의 원자력발전소에서 발생한 사고도 대표적인 오류로 언급되었다. 노먼은 "기술자의 평가는 합리적이었으며 잘못은 밸브가 닫힌 것이라는 틀린 표시를 한 전구와 설비의 디자인에 있다고 생각한다."고 피력하며, 제대로 디자인되어 있었다면 긴급 상황에 착각하여 실수하는 일은 없었을 거라고 지적한다.[13]

물론 또 다른 사례로 언급한 슬라이드 프로젝터에서 보듯이, 사용자에게 단서를 제공할 개념 모형을 고려하지 못하면 혼동을 유발한다. 그러나 현재 빔 프로젝터가 말썽을 일으키는 이유는 디자인의 문제라기보다는 파일 포맷이 맞지 않거나 맥과 PC의 호환성이 낮기 때문인 경우가 더 많다. 모든 회사들이 포트나 운영체계를 표준화하면 해결 가능한 문제일 수 있지만 그게 정말로 실현되기란 어렵다. 그들이 인터페이스를 몰라서 그런 것이 아니라 경쟁사에게 편의를 제공하고 싶지 않기 때문이다.

근본적으로 원자력발전소와 같은 시설은 안전 규정을 지키고 숙련된 관리자가 조작하는 것이 정상이다. 위험 시설의 관리 매뉴얼이 엄격히 갖춰져 있고, 관리자는 훈련을

통해 그것을 몸에 익혀야 한다. 불특정 다수가 비상시에 출입구를 찾는 경우와는 엄연히 다르므로 이 상황에서는 인터페이스보다도 매뉴얼에 따라 제대로 관리되었는지, 평소에 대비 훈련이 실시되었는지 하는 문제가 더 중요하다. 실제로 스리마일섬과 후쿠시마의 원전 사고는 위기관리 등 제도적인 문제가 큰 요인으로 지적되었다.[14]

도널드 노먼의 말대로 스리마일섬 원자력발전소의 비상 밸브가 잘 설계되었다면 1997년에 사고 위기를 넘겼을지 모른다. 하지만 또 다른 위험한 상황은 얼마든지 발생할 수 있었다. 원자력발전소가 안고 있는 근원적인 문제가 있기 때문이다. 후쿠시마 사태 이후에 국제 사회가 원자력발전소 관리의 심각한 문제를 제기했고 심지어 원자력발전소의 안정성 자체에 대해 강한 의심을 표명하지 않았던가. 그런데 노먼은 문제의 원인을 디자인으로 돌린다. 게다가 디자인을 더 잘 하라는 것을 해결책으로 제시한다.

어쩌면 착한 디자인은 노먼이 사고를 바라보는 방식과 마찬가지로 오늘의 복잡한 문제와 불만을 간편하게 해소하려는 방편이라는 생각이 든다. 구조와 제도는 전혀 언급하지 않고 디자인 과정에서 발생하는 문제와 그에 대한 해법만을 찾고 있다. 그것이 도덕으로 귀결되어 디자인은 착해져야 한다고 말하는 건지도 모르겠다.

앞에서 언급한 정도로는 충분치 않을 수 있으므로 착한 디자인의 다양한 사례를 살펴볼 필요가 있다. 다양한 사례를 몇 갈래로 나눠보면서 그것이 갖고 있는 기원까지도 살펴보자.

사례: 오늘날의 주장과 활동

착한 디자인의 범위를 명확히 정할 수는 없지만 사례로 언급되는 것들을 몇 갈래로 분류할 수 있다. 예컨대 환경과 관련되었거나 재난 대응에 해당하는 것 등으로 묶을 수 있고 각 유형마다 대표적인 사례들이 있다. 이들을 분석하고 비평하는 것은 뒷장으로 미뤄두고 이 장에서는 우선 어떤 활동이 있었고 그것이 어떻게 전개되었는지 정리하면서 전체 구도를 파악한다.

그린 디자인, 에코 디자인

그린 디자인의 출발점은 디자인이 소비를 촉진시켰다는 문제 인식이었다. 계획적 진부화Planned Obsolescence 또는 계획적 폐기, 즉 상품의 디자인을 부분적으로 바꾸어 출시함으로써 성능이 멀쩡한 제품도 구식으로 보이게 하여 폐기시키는 전략이 자원을 낭비하게 했다는 것이다. 1976년에 열린 '필요를 위한 디자인Design for Need' 심포지엄을 보면 환경운동, 반소비운동에도 영향을 받았다고 할 수 있다.[1] 그 이후에 그린 디자인Green Design, 에코 디자인Eco Design과 같은 개념이 구체적인 명분을 갖고 디자인의 방향을 제시하기 시작했다.

환경과 디자인

빅터 파파넥은 디자인을 환경 문제와 결부시킨 핵심 인물 가운데 한 사람이다. 그의 시각으로 보면 지구 환경의 심각한 문제를 해결하려면 디자이너와 건축가의 역할이 절실히 요구된다. 그런데 이들은 사태의 심각성을 인식하지 못하고 있고, 게다가 새로운 기술이 생태계에 해로운 결과를 낳고 있다.[2] 빅터 파파넥이 해체주의와 포스트모더니즘을 비판한 것도 그러한 철학이 디자인과 건축에 적용될 때 자연과 역사를 부정하고 비인간화한다는 우려 때문이었다. 결국 생태적인 태도를 갖지 못한 것은 디자인의 윤리 문제로 이어지게 되고 디자이너의 사회적 책임으로 귀결된다.

환경과 디자인을 소비주의라는 토대에서 풀어나간 이

들도 있다. 조너선 채프먼Jonathan Chapman도 그중 한 사람이다. "해체 가능한 디자인, 재활용 가능한 디자인, 재활용 및 자연 분해할 수 있는 재질 등 우리의 낭비적이고 비효율적인 생산과 소비 모델의 전략적인 대안은 지난 몇 년 동안 여기저기서 개발되었지만, 그중 대부분은 낭비적인 생산과 소비의 흔적을 지우는 데만 치중하고 있다."고 하면서 소비 문제에서 원인을 찾고자 했다.[3] 파파넥이 윤리적 측면에서 언급했던 것이 점차 분배와 소비의 지역 간 격차 문제로 넓어졌다. 전 세계적으로 가장 소득이 높은 나라에 사는 최고 소득자 20퍼센트가 전체 개인 소비의 86퍼센트를 차지하는 데 반해, 세계 인구 중 가장 가난한 20퍼센트는 1.3퍼센트밖에 소비하지 않는다는 국제연합개발계획UNDP의 발표가 논쟁의 중요한 근거로 언급되기도 했다.

한국의 그린 디자인

국내에는 1990년대에 접어들면서 그린 디자인 개념이 등장하기 시작했고 영국의 환경 디자이너 도로시 맥킨지Dorothy Mackenzie의 『그린 디자인Green Design』이 번역되면서 관심이 촉발되었다. 당시에는 포장을 줄이거나 재생용지를 사용하는 정도에 머물렀다. 그나마도 포스트모던에 대한 관심이 급증하면서 디자인을 제약하는 모든 것을 밀어내기 시작했고 그린 디자인도 그와 함께 고답적인 것이 되고 말았다.

그럼에도 환경 문제는 국가적인 관심사가 되어 1994년에 환경부가 발족하고 이듬해부터 쓰레기 분리수거가 시행되었다. 디자인 분야에서는 국민대학교 윤호섭 교수를 비롯

한 몇몇 디자이너가 꾸준히 그린 디자인의 중요성을 주장했다. 윤호섭 교수는 일상생활에서도 그런 태도를 실천하면서 시민단체와 함께 활동하기 시작했고, 2004년에 국민대학교 디자인대학원에 그린 디자인 전공이 개설되는 성과를 낳았다. 2005년 '교토의정서Kyoto Protocol'가 공식 발효되면서 생태발자국Ecological Footprint 개념이 세계적으로 확산되었고 그린 디자인, 에코 디자인 담론이 다시 활발하게 전개되었다.

국민대학교 정시화 교수는 에코 디자인을 1980년대에 등장한 그린 디자인의 확장된 개념으로 보고 있다. 그린 디자인이 다소 은유적이었기 때문에 대증요법에 대처하는 수준이었다면 에코 디자인은 생태 중심주의에 기반하여 훨씬 더 급진적으로 환경친화적인 디자인이라는 것이다.[4] 그래서 폐품 이용과 같은 피상적인 접근에서 벗어나 환경친화적 생활문화를 형성하는 한편, 새로운 디자인 시스템을 구축하고 제도와 정책적 대안까지 필요하다고 주장한다. 아직 그 수준까지는 아니지만, 시각 매체를 이용한 캠페인에서 시작해 패션과 제품 디자인에서도 대안적인 사례가 늘고 있다.

몇 가지 시도들

미국 애리조나 사막 한 가운데에 아르코산티Arcosanti라는 곳이 있다. 이곳은 원래 존재하던 도시가 아니라 실험적 에코 도시로 조성된 곳이다. 그곳에 사는 모두가 친환경주의자이고 수동형 태양열을 사용해 진정으로 지속 가능한 생활을 추구하고 있다. 이곳은 1970년대 이탈리아 건축가 파올로 솔레리Paolo Soleri에 의해 시작되었다. 그는 자동차를 없애고

검약을 추구한다. 또한 친환경적 음식과 태양 에너지, 그늘을 이용한 공조, 자연적 재료의 사용을 지향한다.

마치 종교집단처럼 동떨어져 사는 것에 공감하기 어렵다면 알테 문디Alter Mundi를 대안으로 삼을 수도 있다. 알테 문디는 현재 프랑스에서 친환경 제품을 판매하는 대표적인 디자인 스토어 체인이다. 2003년 파리 바스티유 지역에 장식용품과 가구 등 디자인 제품을 파는 부티크를 처음 연 이래 그 인기에 힘입어 프랑스 전국 체인으로 유통망을 넓혀가고 있다. 현재 파리에만 디자인 제품 매장 '알테 문디 부티크', 패션 전문 매장 '알테 문디 모드', 공정 무역과 환경 친화 재료 음료를 판매하는 '알테 문디 카페'라는 세 매장을 운영한다. 남미와 아프리카, 동남아시아, 유럽 각지에서 수입하는 제품은 엄격한 기준을 가지고 각 지역의 장인들과 협업해 만들며, 이들이 배급하는 유럽의 디자인 브랜드들 또한 재생 종이를 이용해 가구를 제작하는 엘카톤Elkarton, 이미 사용된 광고 배너를 이용해 가방을 제작하는 빌룸Bilum 등 엄선된 업체들의 제품만을 취급한다.

국내의 사례로는 '에코파티메아리'를 들 수 있다. 이들은 헌 옷이나 폐타이어, 버려진 가죽소파 등을 재탄생시킨 소품을 만들어 나눔문화 운동을 벌인다. 아름다운가게의 에코 디자인 사업국이기도 한 에코파티메아리는 인사동에서 재활용 디자인 전문매장을 시작해 재활용 체험 및 환경교육 프로그램도 운영한 바 있다.

호혜의 디자인: 나머지 90퍼센트를 위하여

스미스소니언연구소에서 발행한 『소외된 90퍼센트를 위한 디자인Design for the other 90%』이 2010년에 국내에 번역되었다. 적정기술연구소장을 맡고 있는 홍성욱 교수는 적정기술의 의미 및 활용방안이라는 제목으로 한국어판 해제를 달았고, 추천사와 '적정기술 총서' 기획 의도로 책머리를 장식했다. 홍 교수가 언급했듯이 적정기술 자체는 영국의 경제학자 에른스트 슈마허E. F. Schumacher의 저서 『작은 것이 아름답다Small is Beautiful』에서 시작되었다. 1980년대에 국내에 소개되어 주목을 받았던 것으로 기억한다. 하지만 의외로 이 용어는 그 이후에 잘 언급되지 않다가 어떤 이유에서인지 다시 사람들 입에 오르내리게 되었다. 『소외된 90퍼센트를 위한 디자인』의 기획자와 번역자로 여러 명이 참여한 것은 그만큼 적정기술에 대한 관심도가 높다는 것을 방증한다.

사실 이 책은 여러 전문가가 힘을 합쳐서 번역해야 할 만큼 어렵진 않다. 디자인 분야에서는 꽤 깊이 있는 전시를 선보였던 미국 뉴욕의 쿠퍼휴잇국립디자인박물관이 2007년에 'Design for the other 90%'전을 열면서 같은 제목의 책을 발행했다. 디자이너와 건축가가 전지구적 관심사에 동참하는 움직임이 커지고 있던 터라 이 전시와 책은 적절한 시기에 많이 알려지게 되었다. 한국도 예외는 아니었다.

값싼 디자인, 빈곤 종식

큐레이터 바버라 블로밍크Barbara Bloemink는 서문에서 "소외된 90퍼센트를 위한 디자인 전시회와 책은 특별히 매력적이지도 않고 때로는 제한적 기능을 가지고 있으며, 매우 값싼 디자인들에 대한 관심을 불러일으키기 위해 시작되었다."[5]라고 밝혔다. 또한 "이 전시회와 책의 목적은 산업화된 지역에 살고 있는 원래부터 부유한 소비자들이 아닌, 세계 인구 중 '소외된 90퍼센트'를 위해 디자인하는 디자이너들의 주제를 소개하는 것이다. 또한 이러한 시도들을 책임지고 수행하는 사람들의 작업에 박수를 보내고, 다른 많은 디자이너들 또한 소외된 소비자들을 고려하는 디자인을 할 수 있도록 하기 위함이다."라고 했다.[6]

이 전시의 기획자인 신시아 스미스Cynthia Smith는 '빈곤종식을 위한 디자인'이라는 글에서 대학과 협회, NGO에서 펼치는 인도주의적 디자인 사례를 소개했다. 거기에는 아프리카 지역뿐 아니라 노숙자 임시 쉼터 제작, 뉴올리언스 지역의 복원을 위한 가구 제작 등 미국 안에서 이루어지는 활동도 포함되었다. 이렇게 사례를 소개하는 이유는 "사용자들이 이 제품들을 복제하고 판매하여 그들 스스로 기업가가 될 수 있는 수단을 제공하려는 것"이라고 하며 "이 이야기들이 많은 젊은 디자이너들과 유명한 전문가, 교육자, 언론인 들과 우리 개개인에게 영감을 주어 변화를 만들고 빈곤을 끝낼 수 있기를 바란다."고 말했다. 세계 빈민을 위한 서른여섯 가지 디자인에 대한 전시는 여러 매체에 소개되었고 디자인계와 대중에게 디자인 혁명이라는 극찬도 받았다.[7]

작은 규모, 큰 변화

『소외된 90%를 위한 디자인』의 후속으로 2010년에 ⟨소외된 90%와 함께하는 디자인: 도시들Design with the Other 90%: Cities⟩ 전이 열렸는데, 그 비슷한 시기에 뉴욕현대미술관에서는 ⟨Small Scale, Big Change⟩전이 열리고 있었다. 이 전시는 칠레, 방글라데시, 프랑스 등 세계 각지에서 건축가들이 사회적 책임을 실행한 열한 개의 건축 프로젝트를 소개했다. 제목이 암시하듯이 작은 규모의 실천이지만 그 지역에 커다란 변화를 이끌었음을 보여주었다. 그 전시에서 보여준 사례들은 대부분 저예산의 경량 건축으로 학교나 주거공간을 만들어내는 것이었다.

그중 독일 건축가 아나 헤링어Anna Heringer는 방글라데시 시골 마을의 아이들을 위해 학교를 지었는데, 대나무로 골조를 세운 뒤 진흙에 짚이나 코코넛 섬유와 같은 전통적인 재료를 넣은 벽토cob로 마감했다. 독일에서 온 장인 두 명, 오스트리아 린츠Linz에서 온 학생 몇 명을 빼고는 건축 경험이 전혀 없는 마을 사람들이 함께 세웠다고 한다. 그래서 '수제 학교Handmade School'라는 이름이 붙여졌다.[8]

이와 같은 사례는 각종 언론에 보도되었고 독자들의 관심을 고조시켰다. 전문지도 마찬가지였다. 《Architectural Record》 2011년 1월호에 실린 「다음에는 무엇인가What Next」라는 글에서 건축가 조지 베어드George Baird는 오늘날 건축의 상황을 설명하면서 이 전시가 건축 분야에서 사회적 관심이 커지고 있음을 보여주는 사례라고 언급했다.[9]

도시 빈민을 위하여: 노숙자에 대한 태도

런던에는 노숙자 투어 코스가 있다고 한다.[10] 주말에 두어 시간 템스 강변, 코벤트 가든 등을 도는데 말 그대로 노숙자가 투어 가이드를 맡는다. 확실히 그들은 영국의 역사를 읊어대는 직업 가이드보다는 훨씬 흥미진진한 길거리 역사를 들려준다. 그러나 그보다 중요한 것은 노숙자들이 사회에서 자신의 역할을 찾았다는 점이다. 게다가 사람들이 그들의 이야기에 귀를 기울이고 서로 대화를 한다는 것은 무엇보다 큰 가치를 담고 있다. 더 이상 노숙자는 유령과 같은 존재로 도시에 기생하는 부류가 아님을 입증한다.

노숙자를 돕다

영국에서는 20여 년 전에 《빅이슈Big Issue》라는 잡지가 창간되어 노숙자의 자활을 돕는 매체 유통 방식이 운영되었고, 여러 나라에서 이 모델을 활용하고 있다. 국내에서도 2009년에 빅이슈코리아가 설립되어 주요 지하철역과 사이트에서 어렵지 않게 《빅이슈》 판매원들을 만날 수 있다.

노숙자 문제는 디자인 프로젝트의 주제로 종종 등장한다. 선의로 시작한 제안이므로 공감할 만하지만, 간혹 한계를 드러내기도 한다. 말하자면 '문제 해결problem-solving'이라는 전통적인 디자인 접근 방법을 벗어나지 못하고 미시적인 해결책에 매달리다 보니 다각적인 맥락을 놓치는 것이다. 다른 사례에서도 이런 점을 발견하게 된다. 건축 전공 대학

생들이 종이 박스로 노숙자들의 잠자리를 만든 기사가 소개된 적이 있다.[11] 사회 공헌 소모임의 회원들이 누에고치 모양의 박스집을 노숙자들에게 나눠주었다는 내용이었다. 이 기사가 SNS에 공유되었고 곧장 논란이 일었다. 순수한 시도라고 환영하는 의견도 있었으나 비난의 목소리도 컸다. 디자인 표절 시비, 실질적인 필요를 충족시켜주지 못한다는 지적부터 노숙자를 배려하는 것 자체에 불만을 토로하는 입장까지 다양했다.

노숙자라는 시민

이쯤에서 크지슈토프 보디츠코Krzysztof Wodiczko의 ‹노숙자 수레Homeless Vehicle›와 ‹폴리스카Poliscar›를 생각해보자. 오래된 작업이지만 지금 봐도 도전적인 시도다. 영국의 비평적 디자이너 앤서니 던Anthony Dunne은 디자인계에서 보디츠코의 작업이 문제시되었음을 지적하면서 작가 패트릭 라이트Patrick Wright의 글을 다음과 같이 인용한다.

　"다양한 ‹노숙자 수레›에 대한 디자인계의 반응을 물었더니 보디츠코는 고개를 뒤로 젖히면서, 이른바 '디자이너의 시대'라는 주장에 대해 비웃음을 보냈다. '당신이 디자인 제안에 대해서 발표를 하면, 사람들은 당신이 좀 더 나은 미래에 대한 멋진 비전을 제시해 줄 것이라고 생각한다.' 그들은 ‹노숙자 수레›나 ‹폴리스카›와 같은 사물들을, 현재의 문제들의 '구체화', 변환을 이끌어내는 변이 장치 혹은 미적인 실험으로 인식하지 못한다. 대신에 그들은 이게 대량생산을 위해 새롭게 디자인되어야 한다고 생각하며, 시내에 10만

대의 ‹폴리스카›가 굴러다니는 광경을 머리에 떠올린다."[12]

여기서 실천과 관념의 간극을 발견하게 된다. 앤서니 던이 ‘살 만한 세상’을 만드는 데 기여하기 위해 디자인은 새롭게 변모되고 확장되어야 한다고 주장한 것도 이러한 맥락일 것이다. 그는 단순히 ‘좀 더 나은 세상’의 시각화를 의미하는 것이 아니라 “오히려 그러한 세상에 대한 욕망을 대중들 스스로 깨닫게끔 만들어야 한다.”는 입장이다.[13] 그래서 앤서니 던은 이것을 ‘개념적인 디자인’이자 비평이라고 불렀고 노숙자라는 시민의 존재를 드러내려 한 보디츠코의 작업과 일맥상통하는 것이다.

문제 해결에 익숙한 디자이너에게는 디자인 행위가 비평적인 작업으로만 끝나는 것이 당혹스러울 수 있다. 디자이너가 어떤 문제에 개입하게 되면 주어진 문제든 발견한 문제든 그것을 해결해서 이전보다 더 나은 결과를 내려고 하는 것이 당연하다. 다만 ‘더 나은’과 ‘문제’가 교육과 직업적인 활동에서 학습된 선입견일 수 있다는 점을 유념해야 한다. 그래서 정말로 나은 것이 무엇인지 진정한 문제는 무엇인지 생각할 여유가 필요하다.

노상사회

노숙자라는 한정적인 표현에서 벗어나서 길 위의 시민, 길이라는 공간으로 시각을 넓혀보자. 잘 정비되어 있지 않은 거리는 뭔가 불안하고 그 길 위에서 생활하는 사람들은 정상적인 생활로 돌아가야 할 존재들로만 생각하지 말자는 것이다. 뉴욕에서 거주하면서 이른바 ‘노상사회’를 오랫동안

관찰해 온 고소 이와사부로高祖岩三郎는 '거리의 카오스적 질서' '거리 사회의 자율적 생성'을 주장하며 집 없이 사는 사람들을 무기력한 존재로 보는 시각을 비판한다.[14]

뉴욕의 경우, 1980년대 이후에는 길을 매개로 커뮤니티가 형성되던 상황이 바뀌어 낡은 산업시설에서 스콧squat, 버려진 공간을 무단으로 점유하는 행위. 주로 거주를 목적으로 한다을 하거나 비공식적인 관리자이자 거주자로 살던 것이 불가능해졌다. 탈산업화시대와 함께 고급주거시설과 상업시설이 들어서는 '젠트리피케이션gentrification'이 시작된 시기였다. 볼일을 보기 위해 가게를 비우는 노점상 대신 가게를 봐주고 무인현금지급기 앞에서 자발적인 문지기 역할을 하며 잡동사니를 늘어놓고 팔거나 구걸하는 행위가 철도역에서도 불가능하게 되었다. 여기에다 보안까지 강화된 일상의 풍경은 "거리와 관계하고 싶지 않다는 자세로 바쁘게 출입하는 여피yuppie 주민과 길 위의 존재자들 사이의 냉혹한 단절"[15]로 바뀐 것이다. 한국도 이와 다르지 않은 과정을 겪은 것 같다.

재난 대응

최근의 가장 큰 관심사 중 하나는 바로 안전이다. 기후 변화 때문에 전례없는 자연 재해가 일어났고 도시 기반시설의 피해와 복구 문제로 어려움을 겪고 있다. 이 과정에서 디자이너, 건축가들이 참여한 프로젝트가 눈길을 끌었고, 한편으로는 인식하지 못하고 있던 사회 문제가 수면으로 떠올랐다.

미국의 건축가 세르지오 팔레로니Sergio Palleroni는 2005년 8월 허리케인 카트리나Katrina가 미국 내에 존재하는 심각한 경제적, 사회적 불평등을 드러냈다고 평가했다.[16] 평소에는 잘 드러나지 않지만, 재난이 닥쳤을 때 정부가 어떻게 반응하는지에 따라 판가름 난다. 물론 재난의 위험성에 노출되었다는 것 자체가 불평등일 수 있다.

카트리나-뉴올리언스

캐나다의 사회운동가 나오미 클라인Naomi Klein에 따르면, 뉴올리언스에 수해가 난 뒤 제방을 수리하고 전기시설을 복구하는 과정은 아주 더뎠던 반면, 학교 시스템의 경매는 한 치의 오차도 없이 신속하게 진행되었다고 한다.[17] 우파 싱크탱크인 미국기업연구소American Enterprise Institute는 이에 대해 "루이지애나의 교육 개혁가들이 수년 동안 하지 못했던 것을 카트리나가 단 하루 만에 해냈다."라고 감격했다. 누군가에게 비극이 누군가에게는 기회가 되었던 것이다. 실제로 공영주택보다 콘도를 지으려는 기업가들도 있었고 노

벨상을 받은 경제학자 밀턴 프리드먼Milton Friedman은 "교육 시스템을 전면적으로 바꿀 기회"라고 주장했다. 또 수해 피해자들에게 갈 돈이 공립학교를 사립으로 대체하는 데 사용되었다. 결국 뉴올리언스에 재난이 닥쳤을 때 공공부문에 치밀한 기습 공격이 가해졌고 나오미 클라인은 이를 '재난 자본주의Disaster Capitalism'라고 불렀다.

뉴올리언스 사태에 대한 디자인 분야의 움직임 중 하나가 '카트리나 가구 프로젝트'라는 재활용 사업이었다. 2006년에는 텍사스 대학의 학생과 교수진, 디자인 봉사단이 함께 재해 지역에서 구한 나무로 교회 의자와 식탁 테이블 등을 제작했다. 카트리나 가구 프로젝트에는 가구 만들기 워크숍도 포함되어 지역 주민들이 필요한 가구를 만들고 또 일부는 판매도 할 수 있도록 도왔다.

뉴올리언스의 재난은 '아키텍처포휴머니티Architecture for Humanity'에게 큰 계기가 되었다. 아이티 지진과 동남아시아의 쓰나미 복구에 힘을 쏟아온 이들이 자신의 나라에서 재난을 목도한 것이다. 아키텍처포휴머니티는 가장 타격이 컸던 빌록시Biloxi 거주자들을 위해 새로운 주택을 짓는 '빌록시 모델 주택 프로그램Biloxi Model Home Program'이라는 프로젝트를 세웠다.[18] 그 일환으로 2006년 여름 주택박람회가 열리고 여기서 실제 거주할 주민들이 여섯 개의 건축 회사를 직접 선정했다. 커뮤니티 디자인 스튜디오가 설립되고 재정 컨설팅 기관들도 참여했다.

워낙에 낙후된 지역인 탓에 많은 후원이 있었음에도 주민들이 재정 부담으로 불안해하는 등 여러모로 난항을 겪

었다. 그럼에도 2008년에는 75퍼센트를 복구했고 100여 채 이상의 집을 새로 지었다.

아이티와 동일본의 대지진

일본 건축가 반 시계루坂茂의 지관 구조물은 2010년 아이티와 2011년 동일본 대지진에서 큰 역할을 했다. 이전부터 재난 지역에 대피 주거지를 지어온 그는 아이티 지진이 일어나자 즉시 봉사에 나섰다. 성금을 모금해 학생들과 함께 집을 잃은 가족을 위한 임시 주거지를 만들었고, 2011년에는 미야기현에 컨테이너와 지관으로 커뮤니티 센터와 임시 주거지를 건축했다.

특히 비상대피소의 칸막이는 세심한 해결책으로 관심을 모았다. 집을 잃은 사람들은 대부분 학교나 주민회관과 같은 넓은 공간에서 집단으로 머물게 된다. 최대한 많은 사람을 수용해야 하기 때문에 사생활을 지키기 어렵다. 반 시계루는 이 점에 주목해 판지를 활용한 칸막이 시스템을 제공했다. 지관과 흰색 커튼, 밧줄로 구성된 이 구조물은 가족의 규모에 따라 다양한 크기로 변형이 가능하고 손쉽고 빠르게 조립할 수 있도록 되어 있다. 그 이후에 여러 건축가와 디자이너가 재난 지역의 숙소 문제를 해결할 창의적인 제안을 했고 현장에 참여하는 사례가 늘어났다.

웹, 모바일 환경 덕분에 좋은 생각을 더 빠르게 공유할 수 있게 되었다. TED 강연이 그 대표적인 예다. TED 강연은 언제든 TED에서 엄선한 의미 있는 활동을 하는 사람들의 생각을 10여 분 동안 무료로 보고 들을 수 있다. 이외에도 생각을 공유할 수 있는 사례가 늘어나 이제는 이동 중에도 좋은 아이디어를 들을 수 있는 기회가 많아졌다. 그리고 좀 더 적극적인 사람이라면 자신의 아이디어를 올리고 반응을 확인할 수도 있다.

글리머 모멘트

『디자인이 반짝하는 순간 글리머Glimmer: How Design Can Transform Your World』의 지은이 워렌 버거Warren Berger는 '글리머 모멘트Glimmer Moment'를 주장했다. 이는 인생을 바꿀 수도 있는 아이디어가 명쾌하게 떠오르는 순간을 말한다. 개중에는 세상을 바꿀 위대한 아이디어도 나올 수 있다. 워렌 버거가 디자이너는 아니지만, 진정한 의미에서 디자인은 "세상을 바꾸고자 그것을 바라보는 어떤 방식"이라고 확신했다.[19] 그의 논리에 따르면 디자인은 다른 무엇보다도 특별한 능력이고 글리머의 개념과 맞아떨어진다. 그런데 그동안 디자이너는 이 점을 인식하지 못한 채 엉뚱한 곳에 신경을 쓰고 있었다. 『디자인이 반짝하는 순간 글리머』는 이제라도 세계를 개선하는 데 그 능력을 쏟자는 주장을 담고 있다.

말하자면 유명 디자이너 브랜드로 훌륭한 취향을 대중화했던 시기와 달리 '디자인 사고Design Thinking'에 주목하고 있는 것이다. 이제 디자이너의 활동 범위는 사회적 영역의 오래된 과제들을 혁신하고 삶의 전반을 디자인하는 일, 낡은 사고와 행동에서 벗어나는 것까지 포함한다.[20] 그는 주장의 근거로 캐나다의 그래픽 디자이너 브루스 마우Bruce Mau를 자주 언급했다.

변화를 위한 아이디어

브루스 마우는 2004년에 '거대한 변화Massive Change'라는 프로젝트를 진행했다. 워렌 버거는 이 프로젝트를 '디자인은 무엇이든 할 수 있다.'라는 새로운 철학을 실현시킨 사례로 소개했다. 동시에 마우가 디자인을 탈신비화하는 일에 노력을 기울여왔다고 설명하기도 했다. 또한 가장 궁극적인 질문, 즉 "행복을 디자인하는 것이 가능할까?"를 던지고 "그렇다."라고 대답한다.[21]

미래학자이자 환경 저널리스트 알렉스 스테픈Alex Steffen은 세상을 바꿀 아이디어를 모아서 『월드체인징World-changing』을 펴냈다. 이 책은 전 세계의 집단지성을 동원해 웹과 책으로 묶어낸 것이니 아이디어 모으기의 결정체라고 할 수 있다. 책에 나온 수많은 아이디어를 읽다보면 "세상은 훌륭한 생각과 열정을 가진 사람들로 가득하다"고 여실히 깨달을 수밖에 없다.[22]

또 디자인 회사에서 비즈니스 전략 전문 회사로 변신한 아이디오IDEO의 '오픈 아이디오www.openideo.com'도 흥미로

운 사례다. 일정한 기간 동안 변화를 모색하는 질문을 던지고 그에 대한 아이디어를 모은다. 각 아이디어에 대한 관심도뿐 아니라 실현가능성에 대한 반응까지 보여준다. 대통령 선거 기간에는 모든 사람들이 편하게 선거에 참여할 수 있는 방법을 물었고 지금은 건강한 공동체를 이룰 방법을 질문하고 있다.

원류: 일찍이 그들은 주장했다

생각해보면 착한 디자인 현상은 갑작스레 나온 것이 아니다. 이미 오래전부터 그 기원이 될 만한 사례를 찾을 수 있다. 디자인 활동이 착해졌다기보다는 디자인 활동에 오늘날 착한 디자인이라고 이름 지을 만한 속성이 내재되어 있었다고 하겠다. 디자인 도덕의 원류는 디자인 활동과 무관한 것에서 발견되기도 한다. 그래서 익히 알려진 사상가들이 소개되어 있는데 이들은 앞장에서 보았던 활동들이 추구하는 가치를 공유하고 있다. 실제로 오래전에 그들이 주장한 것이 오늘날 착한 디자인의 사례에서도 반복되고 있음을 발견하게 된다. 말하자면 이 장에서 소개하는 인물들의 주장은 도덕적인 디자인이 지향하는 가치의 기원인 셈이다.

노자와 디자인의 속성

모든 사람은 디자이너이다. 거의 매순간, 우리가 하는 모든
것은 디자인이다. 왜냐하면 디자인이란 인간의 모든 활동의
기본이기 때문이다. 또한 디자인은 책상 서랍을 깨끗이 정리
하거나, 매복치를 뽑아내고, 애플파이를 굽거나, 실외 야구
게임의 팀을 짜고 그리고 어린이를 교육하는 일이기도 하다.

빅터 파파넥의 『인간을 위한 디자인』중에서

디자인을 전문 분야가 아닌 일반적인 개념까지 넓게 본다면
이 장의 이야기를 춘추전국시대의 철학자로 알려진 노자老子
부터 시작할 수 있다. 물론 디자인의 역사를 생산과 결부시
키지 않는다면 노자보다 먼 옛날까지 거슬러 올라갈 수 있다.

실제로 미국 그래픽 디자이너 폴 랜드Paul Rand는 라스
코 동굴 벽화부터 이야기를 풀어냈다.[1] 그는 로마네스크 기
둥, 아프리카의 조각품, 심지어 어부의 부표까지 동굴 변화
와 견주면서 시간과 공간을 초월한 미학이 있음을 설명한
다. 그래서 "좋은 디자인은 결코 유행에 뒤떨어지거나 오래
된 것처럼 느껴지지 않으며, 보는 즉시 어떤 특정한 스타일
을 의식하게 되지 않는다."고 단언한다. 한 시대를 풍미한
노장 디자이너의 낭만적 회고이니 여기에 딴죽을 걸 필요는
없고 더구나 이것을 근거로 디자인 또는 착한 디자인의 오
랜 기원을 정당화하고 싶지도 않다.

라스코 동굴 벽화에 디자인이라는 낱말이 기록된 것도

아니고 그렇다고 노자가 디자인을 정의한 것은 더더욱 아니다. 그럼에도 디자인 서적에서 인용된 가장 오래된 인물 중 하나가 바로 노자이고 그가 남긴 글의 행간에서 디자인의 속성을 발견하게 된다. 빅터 파파넥은 노자의 『도덕경道德經』을 인용하면서 『인간을 위한 디자인』의 첫 장을 시작한다.

"삼십 개의 바큇살이 하나의 곡에 모이는데, 그 텅 빈 공간이 있어서 수레의 기능이 있게 된다. 찰흙을 빚어 그릇을 만드는데, 그 텅 빈 공간이 있어서 그릇의 기능이 있게 된다.

문과 창문을 내어 방을 만드는데, 그 텅 빈 공간이 있어서 방의 기능이 있게 된다. 그러므로 유有는 이로움을 내주고, 무無는 기능을 하게 한다."[2]

노자는 당시의 많은 철학이 여백으로 방치했던 '무'의 영역을 포착하여 이를 또 하나의 중심축으로 받아들였다. 노자는 세계를 보는 기본적인 두 개의 범주인 '무'와 '유'의 역할을 보았고, 사람들이 '유'에 관심을 갖는 동안 '무'의 역할을 생각했다. 구체적으로 존재하는 어떤 것을 말하는 '유'는 우리에게 편리함을 주지만, '무'는 바로 그런 편리함이 발휘되도록 작용한다고 설명했다. 파파넥도 소비주의로 치닫는 경향과는 다른 디자인의 새로운 가치를 돌아보게 하기 위해 노자의 말을 인용했을 것이다.

빅터 파파넥은 1960년대 풍요로운 자본주의 사회에서 한창 화려하게 성장하던 산업 디자인 분야에 찬물을 끼얹은 인물이라고 할 수 있다. 노골적으로 산업 디자인을 유해한 직업이라고 단정했으니 말이다. 광고 디자인은 가장 위선적인 직업이고 자동차 디자인은 대량생산을 토대로 매년

100만 명을 살해하거나 불구로 만들 뿐만 아니라 새로운 종류의 영구적인 쓰레기를 만든다고 표현하기도 했다. 그리고 더 끔찍한 것은 이러한 기술을 젊은이들에게 '정성스레' 전수하고 있다는 사실이라고 지적했다.

그의 주장은 오늘도 토씨 하나 다르지 않게 반복된다. 예컨대 그가 1960년대에 "디자인은 혁신적이어야 하고, 고도로 창조적이어야 하며, 인간의 진정한 요구에 반응하는 다학제적인 도구여야 한다."고 한 말은 오늘날 어디에서 얘기해도 공감을 얻을 것이다. 특히나 인간, 디자인, 윤리 등과 같은 낱말에 주목하는 분야는 이미 파파넥에게 빚을 지고 있다고 해도 지나친 말이 아니다.

『사회를 위한 디자인』을 쓴 나이젤 화이틀리도 빅터 파파넥에 대한 존경심을 표현한 바 있다. 빅터 파파넥은 20세기의 디자이너를 "쾌락적인 빅토리아 바로크 양식의 하수인이었거나 기계 공학에 실망을 느낀 수공예술가 파벌들"[3]이라고 몰아붙였고, 위에서 인용한 것처럼 "모든 사람은 디자이너"라거나 "우리가 하는 모든 것은 디자인"이라고 재정의 했다. 또한 "디자인은 의미 있는 질서를 만들어내려는 의식적이고 직관적인 노력"이라 부연설명도 했다. 이 두 가지 명언은 애초에 디자인이 전문가의 손에만 달려있지 않다는 확장의 의미를 담고 있었으나, 2006년 서울시장 취임사를 비롯해 지자체의 디자인 정책을 뒷받침하는 말로 곧잘 인용되기도 했다. 파파넥은 '모든 것'이 얼마나 자의적으로 해석될 수 있으며 '의미 있는 질서'가 어떻게 특정한 용도로 왜곡될 수 있는지 미처 알지 못했다.

새천년이 시작될 무렵, 빅터 파파넥은 관심에서 멀어진 반면 그가 인용한 노자는 다시금 사람들이 주목하기 시작했다. 파파넥이 작고한 이듬해인 1999년에 도올 김용옥의 '노자와 21세기' 강의가 인기몰이를 했고 디자인과 건축, 인테리어에서 노자 사상과 연결고리를 찾는 시도가 두드러진 것이다. 홍익대학교 출신의 디자이너들이 결성한 '낫씽디자인그룹Nothing Design Group'은 본격적으로 노자의 무위사상을 이름에 담기까지 했다. 실제로 그들이 디자인한 제품에는 노자의 사상을 접목하고 그것을 표현하려 한 것을 볼 수 있다. 2011년에 열린 광주디자인비엔날레는 이러한 시도의 절정을 보여준다. 건축가 승효상이 총감독을 맡으면서 '도가도비상도圖可圖非常圖'라는 주제를 정한 것이다. 원래 '도道'를 '도圖'로 바꾸어 디자인을 뜻하는 말로 사용했으니 해석하면 '디자인이 디자인이면 디자인이 아니다'가 된다.

고인의 말이 이런 저런 명분으로 활용되고 있는 것에 대해서 논란의 여지가 많으나 노자의 말에서 긍정적인 디자인 속성을 찾는 시도가 당분간 이어질 것 같다. 그러나 정작 디자인의 속성은 『도덕경』의 다른 부분에서 슬쩍 언급된다. 3장에는 "얻기 어려운 재화를 귀하게 여기지 않아야 백성들이 도적이 되지 않는다. 욕심낼 만한 것들을 보이지 않아야 백성들의 마음이 혼란스러워지지 않는다."[4]는 내용이 있다. 오늘날 디자인의 속성을 비도덕적으로 보는 사람들의 비판이 2,500년 전에 죽은 노자의 염려 속에 이미 담겨 있었나 보다.

윌리엄 모리스와 노동의 기쁨

물건을 만드는 데 숙련된 손을 가진 사람들은 사고에 도움
이 되지 않아 보일 수 있지만 능숙한 손놀림이 그들의 복
잡한 생각을 표현할 수 있음을 이내 알게 된다. 그리고 이
새로운 즐거움이 일상적인 일을 방해하지 않는다는 것도
알게 된다. 그들의 노동은 생각이 구현되는 물적 토대에서
그들이 생활해온 바로 그 노동이기 때문이다. 비록 그들이
노동을 하고 있지만 힘든 노역의 저주를 이겨내고 어느 정
도는 그들의 즐거움을 위해 노동한다.

윌리엄 모리스, 『소박한 생활예술The Lesser Arts of Life』중에서

근대 디자인의 원류로 인용되는 윌리엄 모리스William Morris
는 모던 디자인을 특정계층의 고급품 생산에서 대중을 위한
생산의 민주화로 전환시킨 인물이란 점에서 의미가 있다.
이것은 독일의 건축사가이자 미술사가인 니콜라우스 페브
스너Nikolaus Pevsner를 비롯한 영국의 영웅주의 사관을 가진 디
자인사와 건축사 연구자들의 고전에서 찾을 수 있다.

　『Monthly Review』의 한국어판 제2권으로 출간된『생
태논의의 최전선』에서 미국의 사회학자 존 벨라미 포스터
John Bellamy Foster는 사회적 녹색 세계Social Greens World 또는 생태
공동체주의Eco-Communalism의 시나리오를 윌리엄 모리스와
관계가 있다고 주장하면서 다시 그를 불러냈다. 이외에도
여러 분야의 명사들이 모리스를 중요한 출발점으로 언급하

고 있다.[5] 즉, 인문학과 예술 전반에서 오늘날 주목하게 되는 사상이 모리스 시대로 수렴되고 있음을 종종 발견한다.

디자인 분야도 예외가 아니다. 일본 디자이너 하라 켄야原研哉는 자신의 저서 『디자인의 디자인デザインのデザイン』에서 미술공예운동에서 주장했던 바는 단순히 존 러스킨John Ruskin과 모리스가 아닌 당대의 상황이 만들어낸 사상이라고 설명한다. 말하자면 '최적의 물건이나 환경을 만들어내는 즐거움과 그것을 생활에서 사용하는 즐거움'이라는 일종의 수맥이 시민 사회에 고여 있다가 표출되었다는 것이다. 윌리엄 모리스는 그것의 상징적인 인물인 셈이고 오늘날 그를 통해서 그 시대의 상황과 고민을 엿볼 수 있겠다.

윌리엄 모리스에 대해 오랫동안 관심을 갖고 평전까지 펴낸 법학자 박홍규는 모리스가 꿈꾼 것이 '에코토피아Ecotopia'였다고 설명한다. 『반지의 제왕The Lord of the Rings』의 원작자로 잘 알려진 J.R.R. 톨킨J.R.R. Tolkien도 자신이 모리스의 제자라는 사실을 자랑스러워했고 소설에 모리스의 세계를 표현했다고 한다. 박홍규는 "『반지의 제왕』이 그려내는 착한 주인공들의 이상사회는 지배 계급이 없는 사회이자 우리가 잃어버린 자연적인 사회"라고 풀이했다.[6]

여기서 '착한' 사람들이 등장한다. 그러면 이들의 일상 생활은 어떻게 묘사되었을까? 영화감독 피터 잭슨Peter Jackson의 흥행작 ‹반지의 제왕›을 보았다면 동화 같은 집을 떠올릴 것이다. 사치보다는 검소하면서도 아름다움을 사랑하는 모습이 부각되었으며 평등을 추구하고 모든 일을 스스로 결정하는 자치 공동체였다는 점도 빼놓을 수 없다.

윌리엄 모리스의 생애도 이들과 닮은 점이 있다. 아름다운 패턴과 장정에서 엿볼 수 있는 예술가로서의 면모가 알려졌지만, 그는 사회주의자였다. 영국의 역사학자 아사 브리스 Asa Briggs가 편집한 『나는 어떻게 사회주의자가 되었나How I Became a Socialist』에 수록된 모리스의 글에서 그가 생각한 사회주의가 어떤 것인지 알 수 있다.

"내가 사회주의라고 하는 것은 부자도 빈민도 없고, 주인도 노예도 없고, 실업도 과잉 노동도 없고, 정신착란의 두뇌노동자도 상심한 육체노동자도 없는 사회, 요컨대 모든 사람이 평등한 조건 속에서 살 수 있고, 낭비 없이 자신의 일을 할 수 있으며, 자신에게 해가 되면 모두에게 해가 된다는 것을 의식하는 사회, 결국 공동선Commonwealth을 실현하는 사회를 뜻한다."[7]

모리스를 디자이너로 본다는 것에 동의하지 않는 사람들도 있을 것이다. 사상가이자 예술가로서 큰 족적을 남긴 인물이기 때문이다. 그럼에도 그가 디자인과 직접적으로 관련된 일을 했던 것은 사실이고 지금도 디자인 담론에서 그의 이야기가 자주 언급되고 있다. 먼 시간을 건너서 오늘의 디자인과 어떤 연결 고리를 갖고 있는 것일까?

그중 하나는 노동이다. 그는 노동의 기쁨과 창의적인 노동의 가치를 보여주었다는 점에서 중요한 연결 고리가 있다. 모리스 회사를 만들어 직접 제품을 생산하면서도 자본주의의 한계를 놓치지 않았다. 결국 그것은 이상과 현실의 괴리를 경험해야 했던 힘든 시도였지만 그가 가진 재력과 시간, 지식을 총동원해 노동이 예술로 승화되고 아름다운

일상을 회복시키려는 노력을 멈추지 않았다. 산업화의 맛을 본 뒤, '진보'라는 이름으로 한창 생산에 자본을 투입했던 시대에 노동의 의미는 사뭇 달랐을 것이다. 그런 상황에서 자연을 사랑하고 즐거운 노동을 추구했던 그의 태도는 시대착오적이라는 비판을 받기에 이르렀다.

그렇게 비판의 대상이 된 태도가 오늘날에는 가치 있는 것으로 주목받는 사실은 무척 흥미롭다. 20세기 후반, 풍요를 경험하는 동안 아름다운 책을 만든 예술가 정도로 가볍게 인용되던 모리스가 사상가로 사람들의 입에 오르내리고 그의 생각에 공감하는 것은 어쩌면 모리스가 살던 시대의 고민이 오늘날에도 유효함을 뜻하는 것이 아닐까. 그렇다면 우리 시대의 환경은 100여 년 전보다 크게 나아지지 못했거나, 진보하기는커녕 그 시대로 뒷걸음친 것이라고 해야겠다. 따라서 노동의 기쁨도 여전히 숙제로 남아 있다.

간디와 자급자족 공동체

> 사람들의 헐벗음을 가려주고 배고픔을 몰아내는 유일한
> 방법은 그들이 스스로 양식을 기르고 옷을 만드는 것이다.
>
> **마하트마 간디, 『마을이 세계를 구한다Village Swaraj』중에서**

착한 디자인을 이야기하며 윌리엄 모리스가 등장했으니 마하트마Mahatma, 위대한 스승로 불렸던 간디Mohandas Karamchand Gandhi도 생각해봐야겠다. 피부색도 다르고 시공간적으로도 먼 곳에 있던 두 사람이지만, 이 간극을 뛰어넘을 수 있는 이유는 해가 지지 않는 나라의 지붕 아래 있었기 때문이다.

간디는 법학원에 진학해 1888년 9월부터 3년 정도 런던에 머물렀으니, 출생지는 달라도 영국에서 교육받은 점은 모리스와 공통점이다. 하지만 이러한 사실보다는 영국의 지배적인 가치에 저항했다는 점이 더 의미가 있을 것이다. 차이가 있다면, 모리스는 영국에서 마르크스주의자로서 이념적 대항을 했고 간디는 식민지에서 온전한 독립을 위해 저항했다는 점이다. 디자이너 입장에서는 이러한 정치적 활동을 편 두 사람이 모두 산업화를 우려해 수공업에 무게 중심을 두었다는 사실이 흥미롭다. 모리스는 직조기 다루는 법을 손수 보여주었고 간디는 물레를 돌려 옷을 지어입기를 실천했다. 일상생활에서 물레질을 하는 간디의 모습은 비폭력주의와 묘한 개연성을 보여준다.

간디는 모든 인도인이 매일 한두 시간만이라도 물레질

을 할 것을 권유했다. 물레질은 경제적 필요 이상의 가치를 갖고 있다는 생각 때문이었다.[8] 생산수단이 민중의 손에 있어야 착취 구조에서 벗어날 수 있다는 인식이 있었으니 결국은 비폭력, 비협력주의와 직결된다.

더 나아가 '자기 먹을 빵을 손수 마련해서 먹는 창조적 노동'을 꿈꾸었고 이를 '스와라지Swaraj'라 칭했다. 간디는 '스와라지'의 의미를 정치적, 경제적 독립으로 발전시켰고 기본적으로 먹고 마시고 숨 쉬듯이 모든 민족이 자신의 일을 서툴더라도 스스로 처리해야 한다고 주장했다.[9]

간디는 "지적인 생계 노동은 언제라도 가장 높은 형태의 사회봉사다."라고 주장하면서 육체 노동뿐 아니라 지적 노동의 가치도 인정했다. 보편적인 이익을 위해 노동하는 사람은 그의 임금을 받을 만하고 그러한 생계 노동이 사회봉사와 다르지 않다고 설명했다. 즉 정직한 노동은 그 자체가 자신이 속한 사회에 기여한다는 말이다.

노동을 이야기하면 자연스레 기계에 대한 입장 표명을 하는 것인데 모리스가 그랬던 것처럼 간디도 기계에 대해 확고한 입장을 갖고 있었다. 그는 "내가 반대하는 것은 기계 자체라기보다는 기계에 대한 '열광'이다."라고 밝혔다. 기계의 시대에 반대하냐는 물음에는 "나는 기계 자체에 반대하지 않지만 기계가 우리를 지배할 때는 거기에 전적으로 반대한다."고 분명히 답했다.[10]

모리스와 마찬가지로 간디도 조악한 물건이 시장에 넘쳐나게 된 것을 개탄했다. 모리스가 사물의 질적 저하와 노동환경 문제를 지적했다면 간디는 인도가 그런 상품들의 시

장이 된 점, 그리고 그 때문에 인도가 가난해졌다는 점을 꼬집었다. 인도인의 생존을 생각하지 않을 수 없었던 간디는 자기충족적인 소농촌 공동체로서 마을을 기본단위로 삼았고 물레도 인간적인 규모의 기계라는 점에서 늘 곁에 두었던 것이다. 그래서 적정기술의 중요한 모델로 언급되곤 한다. 오늘날 서구가 제3세계를 지원하는 방식은 간디가 원했던 바가 아니다. 그는 한 공동체에 필요한 것을 구성원 자신들의 힘으로 채워가기를 기대했을 것이다.

슈마허와 좋은 노동

중간기술은 대량 생산이 아니라 대중에 의한 생산에 봉사
한다. (…) 그러므로 작은 것이 훌륭한 것이다. 거대함을
추구하는 일은 자기 파괴로 통한다.

에른스트 슈마허,『작은 것이 아름답다』중에서

기술과 규모의 문제는 간디의 물레에서 시작하여 에른스
트 슈마허의 사상에서 확장되었음을 발견하게 된다. 1973
년에 펴낸『작은 것이 아름답다』라는 그의 저서는 국내에도
1986년에 번역되었으나, 한국 경제가 한창 3저低 호황을 누
리던 거품 경제 시기였던 탓인지 큰 반향을 불러일으키지는
못했다. 최근에 적정기술이 언급되면서 다시 관심을 끌게
되자, 그의 강연 내용을 담은『굿 워크Good Work』가 번역, 출
간되었다. 1977년 미국에서 순회 강연을 하던 중 작고한 뒤
에 출판된 책으로 그의 사상이 잘 집약되어있기도 하다.

슈마허는 간디와 마찬가지로 기술이 인간적인 규모 이
상으로 커진 것에 문제 제기를 하고 인간적인 규모로 되돌
리는 것이 관건이라고 생각했다. 또한 기술이 결코 중립적
이지 않음을 지적했다. 그래서 사회주의자들조차도 기술을
자연법칙처럼 무비판적으로 받아들여 놀랐다고 했다. '생산
방식' 자체가 인간의 삶에 큰 영향을 미치고 기술이라는 토
대가 바뀌지 않으면 상부구조에서의 진정한 변화가 일어날
수 없는 것이다. 그래서 부당한 체제를 바꿀 방법은 "약자

들이 자기 힘으로 생산함으로써 지금보다 더 자립할 수 있도록 도와줄 새로운 형태의 기술을 도입하는 것이다."라고 주장했다. 새로운 기술은 그것을 낳아준 체제의 모습을 갖고 태어나기 때문에 다시 체제를 구축하게 된다는 속성을 잘 알고 있는 것이다. 슈마허는 기술의 진보가 낳은 문제를 지적하면서도 우리가 할 일이 기술을 버리는 것은 아니라고 주장한다. 어디선가 잘못된 길로 들어선 것을 깨닫고 방향을 바꾸자는 말이다.

규모와 노동에 대한 그의 언급은 오늘날에도 의미가 있다. "생활에 정말 필요한 물건은 대부분 누구든지 매우 단순한 기술과 적은 초기자본으로 아주 간단하고 효율적이며 실용적으로 또 소규모로 만들어낼 수 있다."[11] 이렇듯 소규모 생산에서는 노동자가 소외되지 않지만, 대부분의 노동을 완전히 재미없고 무의미하게 만들어서 인격을 저해한 것으로 보았다. 자부심을 느낄 수 없는 일을 하기 때문에 노동자가 품위 없는 삶을 살게 되었다는 말이다. 또한 육체노동보다 정신노동에 치우치는 경향을 우려했다. 정신노동이 집중력을 빼앗아 영적 통찰력을 잃기 때문이다.

기술과 노동에 대한 이러한 관점이 중간기술의 중요한 아이디어가 되었다고 할 수 있다. 에른스트 슈마허가 말하는 적정기술의 수준은 그야말로 '중간', 상징적으로 보면 괭이와 트랙터의 중간이다. "약자들이 다시 자기 것을 만들어낼 수 있게 되면 위압적으로 거대한 기술에 맞서 스스로를 방어하게 될 것이다."[12] 그는 '지역에 맞는 효율적인 작은 기술'을 생각했으므로, 제3세계만을 염두에 두지 않았다. 부유한 국

가도 농촌 인구 유출과 실업 문제가 있고, 인구가 줄어든 농촌 지역에 중간기술이 필요하게 되었음을 지적한다.

에른스트 슈마허는 좋은 노동이란 무엇인지에 대한 물음을 던지면서 이를 위해서는 '인간은 무엇인가' '삶의 목적은 무엇인가'라는 질문부터 시작한다. 그는 사도 바울의 예를 들면서 '나 자신의 해방'과 전통적 지혜를 언급한다. 또 올바른 기술이란 "우리를 인간답게 만들어줄 기술"이라고 한다. 물론 그가 디자인까지 이 기술에 포함시켰다고 보긴 힘들겠지만, 좋다는 것과 올바르다는 것에서 착한 디자인과의 연결 고리를 찾을 수 있을 것이다.

에른스트 슈마허가 든 사례에서 '왜 포틀랜드 시멘트여야 하는가?'라는 이의 제기는 몹시 흥미롭다. 타지마할이나 유럽의 성당들이 포틀랜드 시멘트로 만들어지지 않았지만 여전히 건재하다는 이유이다. 그런데 이것이 20세기 말 쿠바에서 정말로 실현되었다.[13] 노후한 주택을 재건하기에는 국가 예산이 턱없이 부족하자 적절한 건축 재료를 고민하던 후안 호세 마르티레나Juan José Martinena 박사가 로마 시대의 시멘트를 사용한 것이다. 이것은 사탕수수 줄기와 석회암을 주원료로 하기 때문에 포틀랜드 시멘트보다 훨씬 더 적은 에너지가 들어가고 친환경적이다.

"우리에게는 할 수 있는 일과 할 수 없는 일이 있다."는 그의 말처럼 주어진 환경과 조건을 고려해 적정한 기술을 활용한 디자인이 어쩌면 최선의 길일 수 있겠다.

레이첼 카슨과 환경 운동

> 오늘날 미국의 수많은 마을에서 활기 넘치는 봄의 소리가
> 들리지 않는 것은 왜일까? 그 이유를 설명하기 위해 이
> 책을 쓴다.
>
> **레이첼 카슨, 『침묵의 봄』중에서**

1962년에 출간된 『침묵의 봄Silent Spring』은 환경문제를 가장 앞서서 확고하게 제기한 책이자 사건이다. 암과 투병하면서 이 책을 써낸 레이첼 카슨Rachel Carson은 흔히 환경운동의 선구자로 불린다. 그녀는 죽는 날까지 생명에 대한 중요한 사실을 알리는 데 전념했다. 무엇보다 진실을 위해 온갖 압력에도 굴하지 않았다.

활동적인 기질도 아니었고 정치적인 배경이나 이렇다 할 사회적 지위도 없었던 그녀가 이렇게 할 수 있었던 이유는 생명에 대한 사랑과 사명감 덕분이었을 것이다. 말하자면 환경 운동을 주도했다는 사실보다는 과학과 기술의 위험을 평범한 말로 널리 알리고 진실을 지키기 위해 힘을 기울였다는 점이 카슨을 20세기의 가장 영향력 있는 인물 가운데 한 명으로 기억하게 한 이유였다.

1964년 4월 56세의 나이로 카슨이 눈을 감은 뒤 변화가 일어났다. 1969년 '국가환경정책법'이 제정되었고, 1970년 4월 22일을 지구의 날로 지정했으며, 1972년에는 미국을 비롯한 여러 나라가 살충제 DDTDichloro-Diphenyl-Trichloroethane

사용을 금지했다. 이뿐 아니라 '지구의 친구들Friends of the Earth International'을 비롯한 환경운동 시민단체가 전 세계에 5,000여 개 생겨났고, 1992년 '리우 선언The Rio Declaration on Environment and Development'까지 이끌어내는 동력이 되었다.

　레이첼 카슨은 수산자원 및 야생생물 관리국에서 근무하면서 출판부 책임자로 승진하고 자료 수집과 전시까지 맡았다. 출판부의 그래픽 디자이너, 일러스트레이터와 함께 일했는데 '자연보존 활동'이라는 시리즈로 12권짜리 소책자를 발간하기 위해 세 사람은 자주 탐사여행을 했다.[14] 사실 그녀는 존스홉킨스대학원에서 논문을 준비하면서 직접 정밀화를 수십 장씩 그렸다. 당시 사진기술이 부족해 과학자가 흔히 일러스트레이터 역할을 했던 것이다.

　『침묵의 봄』은 미국 랜덤하우스 출판사가 선정한 20세기 100대 논픽션 중 5위에 꼽혔다. 4년 동안 살충제의 문제점에 대한 자료를 조사하고 집필한 끝에 이 위대한 책이 탄생했다. 이 책은 이전까지는 알려지지 않았던 극단적 과학주의가 불러온 환경오염의 결과를 낱낱이 폭로했다. 핵심이 되는 DDT를 비롯한 살충제는 토양과 물을 오염시키고 연쇄반응을 일으켜 결국 먹이사슬 전체에 영향을 미치는데, 국내에서는 한때 벼룩과 모기 박멸을 위해 사람 몸에 직접 뿌리기도 했다. DDT는 40년 전에 금지되었지만, 2009년 식품의약품안전청 조사에 따르면 DDT가 사용된 농작물을 전혀 먹지 않은 어린이들에게서 DDT가 검출되었다고 한다.[15] 실제로 『침묵의 봄』이 출간된 당시보다 오늘날 더 많은 사람이 살충제 중독으로 죽어가고 있다.[16]

레이첼 카슨의 책이 미친 영향은 컸지만 오늘날 환경 문제는 더 복잡하게 얽혀 있다. 인도, 중국을 비롯한 아시아 지역에서 여전히 살충제가 판매되고 있고 해충을 화학적으로 해결하려는 산업계의 노력은 곤충의 내성을 더 강하게 했으며 그만큼 더 강력한 살충제가 개발되었다. 이제는 유전자 변형을 통해서 강력한 종자를 만드는 노력까지 더해졌다. 레이첼 카슨의 노력을 독성 화학물질, 잔류성 유기 오염물질의 규제로만 한정한다면 성공적이지 못했다고 말할 수 있을지 모른다. 하지만 그녀의 노력이 환경 의식을 가진 탁월한 작가들, 지역 주민들, 시민 단체들이 탄생하는 데 크게 기여했음은 분명하다.

레이첼 카슨은 지속 가능한 디자인, 에코 디자인과 같은 용어를 사용하지는 않았으나 과학과 기술의 책임, 어머니와 같은 지구에 대한 인식, 자연에 대한 감수성을 일깨워주었다. 하지만 환경을 생각하는 디자인을 이야기할 때 카슨부터 시작해야 하는 이유가 반드시 이 때문만은 아니다. 그녀는 당시에 많은 비판을 극복해야 했다. 거대 화학회사와 그들로부터 연구비를 지원받은 대학 연구소, 관련 정치인들, 관료들로부터 공격을 받았다. 다국적 생화학 제조업체 몬산토Monsanto 사는 『침묵의 봄』을 패러디해 살충제 금지로 질병과 곤충으로 뒤덮인 세상을 그린 『황량한 시대The Desolate Year』라는 소책자를 배포했다. 또한 전국해충방제협회는 『사실과 환상』이라는 소책자를 발행하면서 ‹레이첼, 레이첼›이라는 노래까지 만들어냈다. 농무부 장관은 레이첼 카슨을 공산주의자로 의심했으며, 뒤퐁사는 그녀의 주장에

신경 쓰지 않고 '화학을 통해 더 나은 삶을 위한 더 나은 물건을 약속'하는 광고를 대대적으로 내보냈다.[17] 1962년 책을 출간하고 1964년 세상을 떠나기까지 2년 동안 암과 협심증으로 투병하면서 레이첼 카슨은 이런 전투를 이어갔다. 그녀는 죽기 불과 몇 달 전까지 CBS 방송에서 공개 토론을 했고 의회에 출석해서 발언해야 했다. 문학과 자연을 사랑하는 감성적인 한 개인이 자신의 몸을 돌보기도 힘든 와중에 힘겨운 싸움을 마다하지 않고 그토록 강인함을 보여준 것은 지식인으로서의 책임감 때문이었을 것이다.

오늘날 디자인 분야에서 환경 문제를 다루는 태도는 카슨이 고군분투하던 맥락과는 사뭇 다르다. 디자인 분야에서 온건한 시각으로 환경 문제를 보는 이유가 그만큼 세상이 더 안전해졌다거나 기업과 정부의 태도가 바뀌었기 때문일까. 그럴 리 없다.

버크민스터 풀러와 지식의 총화

> 신뢰성 있게 작동하는 도구와 기계들에서 나는 신을
> 목격한다네.
>
> **버크민스터 풀러**

미국 건축가 버크민스터 풀러Buckminster Fuller는 진정한 민주주의를 희망했다. 풀러가 말한 진정한 민주주의는 "만민이 동의할 수 있는 우주의 법칙을 통해 인간이 우주에서 제 기능을 다 할 수 있도록 물질적, 정신적 지원을 아끼지 않는 시스템"이라고 설명했다.[18] 이는 윌리엄 모리스의 에코토피아와도 연계된다.

버크민스터 풀러는 새로운 기술과 기계의 활용을 긍정하는 입장이었고 부의 장점을 사회에서 잘 활용해야 한다고 주장했다. 물론 그가 말한 '부'는 화폐가 아니다. 그는 금 본위제를 불합리한 통화시스템이라고 보았고 억만장자가 자산을 소유하는 정당성에도 의문을 제기했다. 그는 진정한 부란 "인류가 육체적으로 건강하고 물질적, 정신적으로 부족함 없는 미래를 누릴 수 있도록, 환경에 효과적으로 대처할 수 있는 우리의 조직적 능력"이라고 단언했다.[19]

오늘의 디자인과 연결되는 지점은 효율성과 지식의 공유 같은 것을 먼저 생각할 수 있다. 버크민스터 풀러에 따르면 우주에서 인간이 맡아야 할 핵심 기능은 지성을 가장 효과적인 방법으로 사용하는 것이다. 그래서 지구의 한정된

자원을 보전할 수 있는 원리를 발견해 나가야 한다. 그는 개념만이 아니라 구체적인 실천 방법까지 설명했다. 예컨대 화석연료와 원자력 발전에만 의존하다가는 우주선 자체를 태워버리는 어리석은 결과를 초래하므로 바람과 물, 태양에서 얻을 수 있는 에너지에 의존해야 한다는 것이다. 그가 만든 '다이맥시온Dymaxion' 시리즈를 보면 구구절절 설명을 듣지 않아도 풀러의 이상을 분명하게 확인할 수 있다.

또 한 가지 연결 고리는 전문가의 시각에 대한 것이다. 버크민스터 풀러는 전지구적 관점, 나아가 우주까지 확장된 넓은 시각을 갖고 있었고 전문가들도 그러해야 한다고 주장했다. 그래서 전문가의 시각은 사회 참여, 정치적인 시각이 아니라 오히려 보편적인 휴머니즘에 가깝다. 그는 자신이 점차 물건을 소유하는 일에 관심이 두지 않게 된 데는 토지공유를 주장한 미국의 정치경제학자 헨리 조지Henry George처럼 정치적인 이유가 아니라 소유 그 자체가 낭비고 부질없는 짓이라고 생각하기 때문이라고 밝히기도 했다.

그는 인구와 기술 등의 문제 해결에도 낙관적인 입장이었다. 우리가 지성을 제대로 활용하기만 한다면 해결할 수 있다고 믿었던 것이다. 적어도 그는 그런 노력을 죽을 때까지 멈추지 않았고 탁월할 성과를 남겼다. 어쩌면 그는 자신의 지식과 경험을 총동원해서 지구에 도움이 될 무언가를 만들어낼 책임감을 강하게 지녔을지 모른다. "넓게 생각하려면 무엇보다 전문가적 사고방식을 버려야 한다. 부분에 치중하지 말고 늘 전체를 보도록 노력하라."고 한 그의 말은 전문가의 시각이 어떠해야 하는지를 압축해서 보여준다.[20]

더욱 놀라운 것은 "눈앞의 이익에만 급급한 정치 지도자들과 독단적인 이데올로기에서 비롯된 위기를 컴퓨터로 해결할 수 있다고 믿는다."는 말을 남긴 점이다. 이는 버크민스터 풀러가 1963년 이전에 쓴 글이므로 사이버테러나 개인 정보 유출과 같은 문제까지는 상상하지 못했을 것이다. 더불어 그는 건축가와 기술자, 입안자로 표현된 전문가들에게 서로 협력할 것을 강조하는 것도 잊지 않았다. 이는 오늘날 '융합'이라는 표현과도 잘 맞아 떨어진다.

이처럼 혜안을 갖고서 거대하고 낙관적인 세계관을 피력한 그였지만 정작 자신은 몹시 불운한 삶을 살았다. 하버드대학교에 입학했으나 졸업하지 못한 채 공장 노동자로 일해야 했고 사업에 뛰어들었지만 실패했다. 게다가 어린 딸이 병으로 죽자 자살까지 생각하기도 했다. 공존을 향한 지성의 집결은 바닥까지 내려간 절망에서 시작된 셈이다.

집단지성의 시대에 걸맞게 전 세계의 수많은 아이디어를 집결한 『월드체인징』에서는 버크민스터 풀러를 다음과 같이 설명한다. "20세기의 가장 위대한 디자이너들 가운데 한 사람인 버크민스터 풀러는 앞을 내다볼 줄 아는 통찰력과 예지력을 지녔으며, 이 세상을 올바르고 지속가능한 사회로 만들려는 깊은 윤리적 소명의식이 있었다. (…) 환경보호 운동이 몇몇 급진적인 환경 운동가들의 관심사였던 시대에 그는 더 적은 것으로 더 많은 것을 할 수 있는 디자인 운동을 주창했다."[21]

논쟁: 도덕적 접근 다시 보기

앞장의 '사례'에서 다룬 오늘날의 주장과 활동을 다시 생각할 필요가 있다. 이 장에서는 매체에서 착한 디자인을 다룰 때 언급했던 주요한 가치와 덕목들을 나열했고 그것을 비평적인 시각으로 살펴보았다. 막연하게 동의했던 부분이 정말로 동의할 만한 것인지 의문을 제기한 것이다. 선악의 문제와 같은 철학적 논제를 이 지면에서 풀어내기에는 턱없이 부족하지만, 고착된 관념에서 한걸음 물러나서 조망할 수는 있을 것이다.

착하다는 것은 무엇인가

"그 사람들이 찾아가서 빌었다고 하더라, 싹싹 빌었대. 용
서해달라고. 민수 부모님 착하시잖아. 남들 미워하지 못하
시는 분들이잖아." 강인호는 어렵게 말했다. 민수가 천천
히 고개를 저었다.

공지영, 『도가니』 중에서

착함은 무엇이고 착하지 않음은 무엇인가? 누구의 입장에
서 착한가? 착하다는 말을 생각하면 이런 질문을 먼저 던지
게 된다. 막연하게 착한 것이 좋고 착해야 한다고만 하기 전
에 이런 질문의 답을 찾아볼 필요가 있다. 그렇지 않으면 착
한 것은 신념처럼 굳어져 우리를 누르는 짐이 될 수도 있다.

먼저 노자의 『도덕경』을 보자. 79장에 '天道無親, 常與善
人천도무친. 상여선인'이라는 말이 있다. 자연의 이치는 편애함이
없으나 항상 착한 사람과 함께 한다.'는 뜻이다. 노자가 보
기에는 천지 자연이 무엇을 특별히 더 친하게 여기는 구석
이 없어서 장구하게 유지되듯이 성인이 이런 무친한 태도를
유지하기 때문에, 결과적으로는 항상 선인을 도와주게 되고
선인과 함께 하게 된다는 것이다.

이 말은 무친하면 착한 사람이 그만한 보답을 받지 못하
게 되는 것이 아닌가 하는 우려를 불식시키려는 노자의 의
도가 드러나 있다.' 즉 늘 착해야 한다는 것을 의무처럼 각인
시키는 꼴이다. 그렇다면 착하다는 것은 따지지 않는 것, 대

들지 않는 것, 순응하는 것과 같은 뜻으로 해석된다. 소설 『도가니』 속 대화에서 보듯이, 모든 일이 수포로 돌아가게 된 상황에서 망연자실한 학생에게 이해를 구할 수 있는 말이라고는 부모가 착하기 때문이라는 어설픈 변명 정도이다.

착해야만 하는가

"나는 좋은 사람이 되기보다 온전한 사람이 되고 싶다." 분석심리학자 칼 융Carl Jung의 말이다. 저명한 상담전문가 듀크 로빈슨Duke Robinson은 『내 인생을 힘들게 하는 좋은 사람 콤플렉스Good Intensions』의 책머리에 이 말을 인용했다. 좋은 인성을 버리지 못해 어려움을 겪는 사람들에게 대안을 제시하는 이 책에서는 '착하다'거나 '좋다'는 말이 나쁘지만은 않다고 전제하고, 그런 덕목이 사회적으로 높이 평가받는 반면 손해를 감수해야 하는 경우가 많다는 점을 먼저 지적한다.[2] 그중에서 속내를 털어놓지 않고 분노를 억제하는 행동은 감정을 '질식'시키므로 정직하지 못한 교류가 되기도 한다는 것이다. 감정을 숨기는 이유는 바로 두려움 때문이다. 호감형 인간이 되고 정서적 고통을 피하려는 이런 행동 때문에 결과적으로는 진정한 친밀감을 느끼지 못하게 되는 것이다.

미국의 사회학자 앨리 러셀 혹실드Arlie Russell Hochschild는 이러한 감정 조절이 시장에 나와서 노동의 한 부분을 이루고 있고, 이를 '감정노동Emotional Labor'이라고 지칭했다. '진정'에 '거짓'이 들어가고 '자연스러운 것'에 '인위적인 것'이 들어가는 현실이 만연해졌는데, 그 주요 원인으로 감정을 사용하는 데 따르는 인센티브에 대해 사람들이 잘 알게 되

었다는 점을 지적한다. 말하자면 사회적 요구를 파악하여 이에 반응한다는 것이다. 다음의 문장도 흥미롭다.

"우리 문화는 다른 형태의 거짓 자아를 생산해냈다. 다른 사람들의 요구를 지나치게 신경 쓰는 이타주의자Altruist 다. (…) 나르시시스트가 감정의 사회적 용법을 자신이 이익을 얻는 쪽으로 돌리는 데 능숙하다면, 이타주의자는 상대적으로 이용당하기 쉽다."[3] 사회적 요구에 어떤 태도를 대응해야 할지 생각하게 하는 말이다.

어찌보면 착한 디자인이라는 표현은 한 분야의 사회적 역할이라기보다는 디자이너 개인의 마음에 대한 이야기일 수 있다. 러셀 혹실드의 말을 귀담아 듣고 디자이너가 '마음을 관리하는 것Managing Heart'까지 생각해야 할 것 같다. 나르시시스트의 타산적 태도가 곱게 보일 리는 없지만 이타주의자의 순진함도 환영받을 만한 것은 아니라는 말이다.

누구를 위한 착함인가 – 시장 경제와 비즈니스의 알리바이
일본의 건축가 구마 겐고隈研吾는 '약자를 위한 건축'이라는 속임수를 언급한 바 있다. 미국의 경제학자 존 케인스John Keynes의 공공정책에서도 빈민지역의 도로를 내는 공공사업이나 노인이라는 약자를 위한 복지 시설이 필요하다는 이유로 건축이 확고한 알리바이를 획득한다는 것이다. 그러면서도 약자의 존재를 의심하기도 한다. 약자들 중에도 누군가는 강자로서 존재하기 때문이다. 그래서 정치가들은 약자의 대리인으로 등장하고 약자의 논법, 즉 약자를 위해서 건설이 필요하다는 명분을 내세워 건설의 권리를 획득해왔다.[4]

이러한 맥락에서 보면, '착한'이라는 수식어는 기업이든 소비자든 현재의 소비주의를 긍정하는 입장을 전제로 한다. 소비의 양과 질에 대해 약간의 차이가 있을 뿐이다. 물론 정직한 기업을 인정하는 수식어 중 하나로서는 가치가 있다.

한편으로 보면 정직함, 진정성 등 착하다고 평가받는 가치는 혁신적인 제품과 서비스를 내놓고 성공한 기업일 경우에만 조명을 받게 된다. 거꾸로 말해서 성공했기 때문에 그 기업이 지켜온 가치가 더 소중해 보이는 것이다. 탈세와 착취로 성공을 거둔 글로벌 기업보다야 이러한 기업이 훨씬 훌륭하고 그들의 가치를 인정하는 것이 마땅하다. 그런데 착하다는 가치를 소신 있게 추진했으나 성공하지 못한 기업에게도 우리가 그런 관심을 갖게 될까?

착한 기업, 착한 소비는 정직하고 진실한 기업가가 성공했으면 하는 우리의 바람을 보여주는 현상으로 풀이할 수 있다. 좀 더 노골적으로 이야기하자면 자본주의 시장 경제 체계를 고수하고 싶고 그것이 도덕적으로도 좋은 평가를 받는 건강한 자본주의이길 바라는 그런 의지가 반영된 것이라고 생각한다. 과거에도 지금도 공격적인 경영이 기업 생존의 논리가 되어 왔다. 그나마 최근에 도덕적 논리가 소비자를 설득할 매력적인 논리로 잘 맞아떨어졌지만, 기업 생존에 도움이 되지 않으면 또 언제든 버려질 수 있다. 예컨대 건강한 먹거리로 유기농이 환영받다가도 '통큰' 시리즈처럼 파격적인 가격의 상품을 내세우면 소비자는 금세 그리로 몰려가곤 한다. 그러므로 시장 경제에서 '착하다'는 표현은 한시적이고 불안한 가치다.

기업이 착해진다는 것

한국기업지배구조원에서 평가한 결과에 따르면, 국내 상장 기업의 86퍼센트가 사회적 책임을 다하지 못하는 '사회적 책임 취약등급'에 해당된다고 한다. 사회적 책임활동 등급이 B취약, C매우 취약에 몰려 있다.[5] 이는 기업의 윤리 경영, 친환경 경영, 사회공헌 활동이 강조되고는 있지만 국내 기업들의 인식은 아직 이에 미치지 못하는 현실을 보여준다. 기업의 사회적 책임CSR, Corporate Social Responsibility도 현저하게 낮다는 평가를 받고 있다.[6]

국제표준화기구ISO, International Organization for Standardization가 2010년에 제정한 '사회적 책임에 대한 국제표준 ISO 26000'에서는 사회 책임을 지배구조, 인권, 노동관행, 환경, 공정 운영, 소비자, 지역사회 등 일곱 개의 핵심 주제와 세부 이슈로 구성하여 평가하고 있다. 2012년 전반기에 국내에서 일부 기업을 대상으로 시행했고 그 결과가 발표되었는데, 삼성전자는 무노조 방침을 철회하고 산업재해 직업병 대책을 마련해야 하는 개선과제가 도출되었고 현대자동차는 사내하청 등 비정규직 문제, 비자금 부패 등이 문제로 지목되었다.[7]

그런가 하면 사회책임투자SRI, Socially Responsible Investment를 비롯해 기업의 사회적 책임을 강조하는 분위기가 고조되고 있고 사회적 공감도 얻는 것 같다. 기업들이 사회봉사를 하는 사례가 많아진 것이 사실이다. 그래서 경제정의실천시민연합이 삼성SDI에 경제정의기업 대상을 수여하기도 했다. 문제는 이 기업이 또 다른 시민단체인 '함께하는 시민행동'으로부터는 '가장 탐욕스러운 기업상'도 받았다는 점이다.[8]

경실련은 기업 활동 공정성과 사회봉사 기여도를 평가하여 상으로 주었고 함께하는 시민행동은 노조활동 탄압을 이유로 상을 주었으니 두 가지 모두 정당한 수상이었다. 이러한 기업의 양면성은 사회적 책임을 개인의 선행 수준에서 무마시키는 것으로 왜곡되고 있음을 보여준다. 탈세를 하고 비정상적인 고용 형태를 비롯한 핵심적인 문제는 놓아둔 채, 봉사를 하는 것으로 기업 이미지를 '착하게' 만드는 것이다.

물론 기업의 직원들이 자발적인 봉사를 한다거나 기업에서 장학금을 지급하는 것이 문제가 될 리 없다. 다만, 기업의 가장 중요한 의무는 법을 지켜서 경영을 하고 정당한 이윤을 갖는 것이니 이러한 사회적 책임을 다하는 것이 봉사보다도 먼저 할 일이다.

선과 악, 책임의 내면화

다시 '착하다'는 개념으로 돌아가 보자. 독일의 철학자 프리드리히 니체Friedrich Wilhelm Nietzsche는 도덕의 기원에 대해 급진적인 입장으로 설명한 바 있다. 유대인들이 '비참한 자만이 오직 착한 자'라는 숭고한 복수욕으로 선과 악의 가치를 전복시켰다고 설명하면서 반대로 고귀한 인간의 좋음, 나쁨의 개념을 대비시키고 있다. 즉 고귀한 인간은 '좋음'이라는 근본 개념을 생각해내고 그 다음에 '나쁨'이라는 개념을 만들기 때문에 유대인들이 지배자에 대한 증오심에서 '악함'을 규정하는 것과는 다르다는 것이다.

니체는 밖으로 발산되지 않은 모든 본능이 안으로 향하게 되는데, 이것을 인간의 '내면화'라고 불렀다. 또 오래된

자유의 본능에 대해 국가 조직이 구축한 무서운 방어벽이라고도 표현했다. 그래서 양심의 가책, 즉 인간이 자신에 대해서 고통을 느끼는 병이 시작되었고 비이기적인 것의 가치를 낳는 전제가 되었다고 설명했다.

사실, 도덕성은 철학자들이 오랫동안 논쟁해온 주제다. 여기에는 좋음과 나쁨, 선과 악, 죄와 처벌 등의 개념이 거론된다. 철학자 칸트와 니체, 일본의 문예평론가 가라타니 고진柄谷行人으로 이어지는 최근까지의 논쟁에서 발단이 된 것은 영국의 공리주의적인 입장이었고, 이에 대한 비판 과정에서 도덕성을 바라보는 입장이 명확하게 드러난다.

니체는 '제1논문: 선과 악, 좋음과 나쁨'에서 '좋은'이라는 개념과 판단의 유래를 탐구했고 "습관적으로 항상 좋다고 칭송되었기 때문에 이 행위를 그대로 좋다"고 느꼈음을 밝히면서 공리주의적인 판단을 비판했다.[9] 그의 입장에서 가치 평가는 '탈가치화'해야 할 것이었다. 그럼에도 개인은 외부의 압력 때문에 결국 원한을 품는 방향을 바꾸는 것, 즉 열망을 희생한 채 모든 책임을 자신에게 돌렸는데 니체는 이 현상을 '내면화'라고 표현하고 이것이 능동적인 '양심의 가책'으로 발전했다고 설명한다.

가라타니 고진은 이를 '사회의 도덕'이라고 표현한다.[10] 사회공동체가 사람들에게 부과하는 선악의 기준이 있다는 것이다. 그런데 이것은 두 가지 도덕성 중 하나에 해당된다.

또 다른 도덕성은 칸트가 제기한 것으로 '자유'로 간주한다. 칸트는 도덕성을 선악이 아닌 '자유'의 문제로 보았다. 즉 선악을 공동체의 규범으로 보거나 개인의 행복이익으

로 보는 것은 타율적인 것이다. 도덕성을 오직 '자유'에서만 찾을 수 있는 이유는 자유가 없다면 주체가 없고 책임도 있을 수 없기 때문이다. 따라서 철학자 칸트가 자유를 "의무에 따르는 것"이라고 말했을 때 그 의무는 '자유로워야 한다'는 것을 의미한다.[11]

책임을 원인과 짝지어서 볼 때, 책임은 자기가 원인이라고 상정할 때에만 존재한다. 그렇지만 현실에서는 처음 의도와 달리 전혀 다른 결과를 낳기도 하는데 이 경우에 책임의 문제가 더욱 복잡해진다. 이것의 예로 영국의 공리주의가 언급된다. '최대 다수의 최대 행복'을 명제로 '행복=이익'의 관계가 성립되어 윤리학의 문제가 경제학의 문제로 치환되었다. 윤리학자였던 애덤 스미스Adam Smith가 고전경제학을 창시한 것도 이와 같은 논리와 관련이 있다.

전체주의적 유혹

『정의란 무엇인가Justice: What's the Right Thing to Do』로 사람들의 이목을 집중시킨 미국의 정치철학자 마이클 샌델Michael J. Sandel 은 『왜 도덕인가Public Philosophy: Essays on Morality in Politics』에서 철학과 정치에서 언급하는 도덕의 문제를 하나하나 짚어냈다. 그는 민주사회에서 도덕성의 의미와 본질을 다루면서 시민적 덕성을 언급했다. 사람들은 '좋은 삶'이 무엇인가를 놓고 늘 논쟁을 벌여왔지만, "공정함과 시민 덕성에 대한 공유된 이해 없이 좋은 삶을 실현하기란 불가능하다."[12]는 것이 그의 결론이다. 물론 그는 개인의 자유와 공공선을 놓고 공리주의자와 자유주의자, 공동체주의자 들의 서로 다른 논리를 풀어

낸 것이므로, 이 글에서 말하는 디자인의 도덕성과는 거리가 있다. 그럼에도 마이클 샌델의 설명은 시사하는 바가 크다.

'최대 다수의 최대 행복'이라는 공리주의를 칸트와 존 롤스John Rawls가 반박하고 '옳음이 좋음에 우선한다'는 그들의 주장에 다시 공동체주의자들이 개인을 도덕적 의무에서 벗어난 독립적인 자아로 볼 수 있느냐는 이의를 제기했다. 그 과정에서 마이클 샌델은 개인의 권리와 공공선의 문제가 얼마나 복잡하고 어려운가를 보여주었다. 게다가 "선을 기반으로 통치를 하려는 시도는 전체주의적 유혹에 빠질 가능성이 높다."는 경고도 잊지 않았다.[13]

따라서 디자인의 도덕성을 보편적인 선, 예를 들어 자연친화적이고 박애적인 것으로 설정해두고 그에 해당되는 것과 그렇지 않은 것으로 나누는 방식은 너무나 단편적이고 위험하기까지하다. 과연 디자인을 둘러싼 문제가 그리 단순할까? 그토록 단순하다면 지금껏 왜 해결되지 않았을까? 디자이너들이 사악해서일까? 아니면 선한 디자이너의 힘이 미약하기 때문이었을까? 복잡한 문제를 단순하게 해석하려는 오류에서 벗어나야 한다.

신보수주의의 도덕 가치

도덕 논란은 디자인 분야에만 국한된 현상이 아니다. 정치와 경제 분야에서는 선과 악, 도덕성을 따지는 일이 새삼스러울 게 없다. 언론에서는 심심찮게 새로운 정치인의 도덕성을 따지고 독재자와 독점 자본가의 악행을 폭로하곤 한다. 또 대기업들에게 공정한 경쟁, 상도의를 요구하기도 한다.

예컨대 지리학자이자 마르크스주의 이론가인 데이비드 하비David Harvey는 이보다 더 큰 도덕 논란을 이야기했다.[14] 오늘날 도덕 담론이 강화된 현상을 날카롭게 지적한 것이다. 어떤 이는 사회적으로 도덕성이 민감해지면 뭐가 나쁘냐고 할 것이다. 한국인들은 나라에 충성하고 부모에게 효도하고 윗사람을 공경하며 바른 생활을 할 것을 일찍부터 교육받았고, 동방예의지국이라는 자부심도 가지고 있지 않은가.

미국을 비롯한 서구 사회가 정치인의 도덕성과 관련해 한국보다 훨씬 더 민감하고, 국제 구호 활동에서도 아시아 국가들보다 더 적극적으로 참여한다. 애초에 미국이 아프가니스탄과 이라크에 개입한 명분도 이들 나라의 인권 문제였지만, 미군의 포로 학대 문제가 언론의 주목을 받는 정반대의 결과가 나타났다. 하비는 이처럼 자유와 인권, 민주주의를 지킨다는 명분으로 '군사적 인본주의'를 감행한 사례를 언급했다. 그가 지적한 현상은 한국에서 반공 논리가 빚어낸 현상과 비슷하다.

이른바 '신보수수의자'들은 강압적 권력을 행사하면서 대중의 동의가 필요하다는 것을 알고 있고, 따라서 안정적인 정치체의 중심을 형성하기 위한 도덕적 목적의식과 보다 높은 수준의 가치를 복원하려 한다고 하비는 주장했다. 말하자면 그들은 도덕 가치들에 대한 동의 여론을 구축함으로써 그 권력에 대한 정당성을 확보한다는 것이다.

도덕 가치는 동서고금을 막론하고 중요하지만 어떤 도덕 가치를 중심에 두느냐 하는 것이 문제다. 하비는 인권이나 환경 관련 국제 단체들이 많은 권리 담론을 주장하면서

활동하고 있는데 그것들이 가진 제한된 목표들이 신자유주의적 틀에 너무도 쉽게 빠져버린다고 우려했다. 그래서 "오늘날 인권기반 박애주의의 뿌리는 1970년대부터 서방국가가 개발국가의 국내 상황에 개입하는 것을 지원하기 위한 점증하던 컨센서스에 있다."[15]는 결론을 내렸다.

하비의 관점으로 정리하자면 우리는 오늘날 신자유주의적 질서에서 '도덕 공동체의 탄생'을 목격하고 있고 디자인 분야도 자연스레 그 영향권에 있다. 그러면 어떤 태도로 이 현상을 바라 보아야 할까? 하비의 조언은 특정한 상황에서 어떤 보편적인 원칙을 주장하고 어떻게 그 원칙과 개념을 구축할 것인지를 고민해야 한다는 것, 그리고 "우리는 이 안에서, 정치경제적 책략들의 특정 집합들을 발전시키는 신자유주의, 이와 동시에 도덕적 정치적 정당성의 근거로서 보편, 윤리원칙, 특정 권리들에 대한 늘어나는 호소, 이 둘 사이에 맺어진 결정적 연결에 주의해야 한다."[16]는 것이다.

한국에서도 도덕 가치들에 대한 주장이 국가, 종교, 역사, 문화 전통 등과 같은 이상적인 관념에 많이 의존하고 있다. 그러다 보니 이 관념들은 견고한 이데올로기처럼 존재한다.

지구를 살린다는 것: 생태학적 접근 그리고 소비주의 비판

> 그러나 녹색성장은 새로운 옷을 걸친 성장의 다른 이름일
> 뿐이다. 전기제품의 효율 제고나 연비 좋은 차 또는 하이브
> 리드 차 개발, 재생에너지 사용 촉진 또는 이산화탄소 배출
> 저감과 같은 조치들도 적게 쓰면서 더 많이 생산하는 데 필
> 요한 조치일 뿐, 더 많은 생산이라는 목표는 변하지 않았다.
>
> **질베르 리스트Gilbert Rist, 『발전은 영원할 것이라는 환상**
> **Le Développement: Histoire D'une Croyance Occidentale』중에서**

생태학적 문제와 소비주의의 문제를 지적하는 학자들은 어김없이 디자인에 대해 비판적인 입장을 표명한다. 예컨대 미국의 저널리스트 리처드 하인버그Richard Heinberg는 『미래에서 온 편지Peak Everything』에서 다음과 같이 설명한다.

"산업 디자인은 제2차 세계대전 이후에 1950-1990년대를 관통하여 점차 발전했는데, 패션과 물건을 시대에 뒤쳐진 고물로 만들려는 의도 속에서 계속 진화했다. 이미지와 물건은 좀 더 드러내놓고 사람들을 유혹하고 사실상 삶의 주체성과 창의성을 조직적으로 고갈시키는 특성을 보였다."[17]

그러면서도 윌리엄 모리스와 미술공예운동에 대해서는 긍정적으로 평가하고 있다. 이런 엇갈린 평가는 '유혹'이 디자인 행위의 주된 역할이라는 생각에서 비롯되었다고 추측할 수 있다. 이 '유혹'에 대한 비판은 미국의 역사학자 수전 스트레서Susan Strasser가 쓴 책에서도 반복된다. "광고와 디자

인은 대공황기의 소비자를 유혹했다. 산업 디자이너들은 새로운 색상, 새로운 디자인, 제품 활용에 대한 새로운 아이디어, 더 근사한 포장 등으로 사람들의 지갑을 열었다."[18]

이런 비판적 태도에서 디자인이 착해질 것을 요구하는 것이니, 결국 '착함'은 그 시대의 필요에 따라 요구된 일시적 성격일지도 모른다.

에코 커뮤니티-미완의 박람회 프로젝트

2005년 일본 세계박람회EXPO 준비 당시, 하라 켄야는 '숲에서 열리는 박람회'를 콘셉트로 일본 고유의 자연관을 보여주는 아이디어를 내놓았다.[19] '자연의 예지'라는 주제에 맞게, 늘 평지를 닦아서 파빌리온을 늘어놓는 식의 박람회 관행을 벗어나려는 시도였다. 그러나 자연환경을 보호한다는 이유로 별도의 박람회장에 공사를 추진하는 쪽으로 확정되었다. 박람회를 '공공사업'으로 여기고 토건공사를 기대하는 지역 경제의 요구가 더 강했기 때문이다.

근본적으로 생각해보면 21세기에 굳이 대규모 공사가 동원되는 박람회가 필요할 것 같지 않다. 그래서 정말로 환경을 생각한다면 박람회를 반대하는 것이 옳은지도 모르겠다. 하지만 '전쟁 반대'와 같이 어떤 것을 반대하는 메시지를 만드는 것에 흥미가 없다고 피력한 하라 켄야는 개선을 위해 바람직한 방향을 고민했다. 애써 타협점을 찾은 제안이라고 해도 박람회의 경우에서 보듯이 좀처럼 관철되기 어렵다.

그 뒤에 열린 상하이 엑스포, 여수 엑스포에서도 하라 켄야가 제안했던 방식의 아이디어는 찾아볼 수 없었다. 결

국 이러한 결과의 원인은 디자인이 생태적인 태도를 갖추지 못했다기보다는 국가 프로젝트의 가시화, 공사로 점철되는 예산 집행 등의 행정 논리가 생태적인 태도를 받아들이지 않았기 때문이다. 에코니 친환경이니 하는 말은 대규모 공사를 감행하는 명분에 머물고 말았다.

위장환경주의-소비주의

삼성경제연구소에서 발행한 『SERI 전망 2010』에 따르면, 녹색에너지 산업은 글로벌 금융위기의 영향으로 2008년 말에 침체했다가 2009년 2/4분기부터 민간투자가 다시 증가했다. 한국의 경기부양 재정투자 가운데 녹색 부문의 투자는 절대 금액 면에서 G20 국가 중 전체 3위이지만 녹색투자 비중Green Share in Total Stimulus은 80.5퍼센트로 가장 높다.

이에 따라 기업마다 태양광과 풍력의 수출 전략을 추진하고 있다. 현대중공업, 삼성중공업 등 조선 및 중공업 기업들이 풍력 분야에 진출하고 있고, 정부도 2009년 11월 5일 강원도 태백시에 총 20메가와트급 대형 육상풍력단지 조성에 착수했다.[20]

1990년대에 등장한 '위장환경주의Greenwashing'라는 용어는 "어떤 것의 본질을 가리기 위해 친환경 요소를 덧칠하는 행위"를 가리킨다.[21] 이를 일부 기업들은 영리 추구의 수단으로만 활용하려 한다. 미국의 사업가이자 저술가인 조엘 매코워Joel Makower는 이런 기업들의 몇 가지 공통된 특징을 나열했는데, 그중에는 "자신들이 만든 제품을 사면 '지구를 구할' 수 있다고 주장한다."는 항목도 있다.

사실 '지구를 구할 수 있는' 제품이라고 하더라도 제품은 결국 쓰레기를 만든다. 쓰레기가 많아진 것은 단지 '원하지 않는다'는 이유만으로 물건을 버리기 시작했기 때문인데, 구매력에 의존하는 대체효과는 또 다른 소비를 낳고 만다. 수전 스트레서는 유행이라는 개념을 전파한 소비 혁명의 발생 시기는 18세기지만, 멀쩡한 물건을 버리는 것은 20세기 중반이 되어서야 나타났다고 했다. 구식이 된 것을 버리는 습관이 퍼진 것일 뿐 "원래부터 쓰레기인 물건은 없다."고 확신한다. 런던디자인뮤지엄의 관장인 데얀 수직Deyan Sudjic은 중세 교회에서 폐기된 면죄부 판매의 관행이 탄소 배출권의 형식으로 부활하고 있는데 그것으로는 6개월마다 휴대전화를 새것으로 바꾸는 습관이 변하지 않는다고 꼬집었다.[22]

　　일상의 사물들은 사용한 기간이 길고 짧은 차이가 있을 뿐이지만, 과시적 소비Conspicuous Consumption 행태 때문에 새것과 쓰레기로 현격하게 '분류'되기 시작했다. 그동안 몸에 배인 소비 문제를 어떻게 해결할 것인가? 미국 소비자의 약 70퍼센트는 스스로 환경론자라고 생각하고, 그중 '녹색' 상품이 조금 더 비싸더라도 구입하겠다는 사람도 65퍼센트에 이른다고 한다. 또 76퍼센트는 '노동력 착취가 없는Sweat Free' 공장이라는 보증이 있다면 20달러짜리 의류에 4달러를 더 지불하고라도 사겠다고 말했다. 그렇지만 정작 환경친화적인 상품 구매율은 10퍼센트에 머문다.[23] 그것도 나이키에 유기농 면이 들어간 극히 일부 제품을 구매하는 수준이어서 소비 행태 자체가 변하기는 쉽지 않아 보인다.

직접 몸으로 부딪혀서 해결의 가능성을 찾아보려 한 이들도 있다. 『노 임팩트 맨No Impact Man』의 저자인 미국의 사회운동가 콜린 베번Colin Beavan은 "유기농만 믿으면 노 임팩트 기준을 충족시킬 수 있을 거라고 생각한 내가 바보였다."라고 푸념했다.[24] 필립 모리스담배회사, 하인즈가공식품회사와 같은 기업이 유기농 시장에 뛰어든 것을 보면서 회의적인 입장을 갖게 되었고 거대기업과 정부를 믿지 못하게 되었다고 한다.

다큐멘터리로 제작되기도 한 〈노 임팩트 맨〉에서는 항아리 냉장고에 대한 에피소드가 소개되었다. 전기를 사용하지 않기로 마음먹으면서 문제가 된 것이 우유와 채소를 어떻게 보관하느냐였다. 그는 '단지 속 단지pot-in-pot' 사례를 발견하고는 실천에 옮겼다.

『월드체인징』에 따르면, 전기에너지를 사용하지 않고 열역학을 이용한 이 방법으로 토마토와 같은 식품을 3주 동안 신선하게 보관할 수 있는데, 상하기 전에 먹어야 했기 때문에 날마다 새로 음식을 구하느라 고역이었던 나이지리아인들에게 큰 도움을 주었다고 설명하고 있다.[25] 그렇지만 콜린 베번의 단지 속에서는 우유가 상하고 야채가 썩고 말았다. 그에게는 '단지 속의 단지' 효과가 발휘되지 않았고 결국에는 자주 농산물 시장에 가서 조금씩 장을 보는 것, 우유 대신 치즈를 먹는 것으로 해결했다.[26] 건조한 지역에서만 적합한 냉장 방식을 뉴욕에 적용하느라 실패한 것이겠지만 상하기 전에 얼른 먹는 해결책으로 되돌아간 것이 흥미롭다.

어찌 보면 시골에 정착하면 될 일을 뉴욕이라는 대도시

에서의 생활을 포기하지 않고 고통스러운 실천을 감행하는 엉뚱한 짓처럼 보인다. 그것도 가족이 함께 사서 고생을 했으니 말이다. 그는 그런 실천을 통해서 "그저 재활용을 하고, 하이브리드 자동차를 타고, 절전형 형광등으로 바꾸고, '친환경' 제품만 사용하면 되는 것이 아니라는 사실 만큼은 분명히 깨달았으면"[27]하는 의도가 있었다고 한다. 그래서 단순히 소비 품목을 바꾸는 것이 아니라 친환경으로 생활방식을 바꾸려는 인식을 갖게 하는 데 의미가 있었다고 하겠다.

녹색 꿈

미국의 저널리스트 헤더 로저스Heather Rogers는 '녹색 꿈Green Dream'이라는 글을 "2007년 초 멕시코에서 폭동이 일어났다."[28]는 구절로 시작하고 있다. 녹색 꿈을 이야기하는데 갑자기 웬 폭동인가? 옥수수 가격이 80퍼센트 넘게 치솟아서 노동자와 농민들은 그들의 주식인 토르티야를 먹을 수가 없게 되었다. 바이오 연료가 인기를 끌면서 옥수수, 콩과 같은 식용작물을 대량으로 수확한 것이 원인이었다. 화석연료를 대신해서 친환경적인 연료를 공급한다는 것이 가난한 사람들의 먹거리를 빼앗는 어처구니 없는 결과를 초래한 것이다. 이와 같은 사례들을 직접 목격한 헤더 로저스는 우리가 '바이오' '에코' 등의 수식어에 대해 낭만적이고도 막연한 생각을 갖고 있음을 꼬집기 위해서 '녹색 꿈'이라고 표현했던 것이다.

한편 네덜란드의 건축가 비니 마스Winy Maas의 '녹색 꿈'은 구체적인 대안을 제시했다. 그는 녹색을 누구나 중요하

게 생각하지만 그만큼 남용되고 있다고 지적하면서 이야기를 시작한다. 녹색 건물이라는 이름으로 잔디가 깔려 있거나 태양 전지 패널을 붙인 추한 건물은 미덕Virtue이 미학Aesthetics보다 우위에 있음을 말해준다고 한다. 이를 극복하기 위해서 녹색은 앞으로 "기술적인 문제를 해결할 뿐만 아니라 아름다워야 한다."고 강조한다.[29]

좀 더 과격한 꿈을 꾸는 이들도 있다. 영국의 원예 전문가 리처드 레이놀즈Richard Reynolds는 "게릴라 가드닝Guerrilla Gardening은 자원을 위한 싸움이자 땅 부족과 환경 파괴와 기회의 낭비를 해결하려는 싸움이다."라고 정의한다.[30] 또한 표현의 자유와 공동체의 통합이라는 명분도 있다. 그래서 그들은 총알 대신 꽃이 무기가 된다.

게릴라 가드닝을 하는 사람들은 두 가지 종류가 있다. 독일어로 조경 정원을 뜻하는 '치어가르텐Ziergarten'은 공간을 아름답게 만들고 싶은 경우이고, '누츠가르텐Nutzgarten', 즉 수익 정원은 곡식을 심어서 식량을 해결하는 경우다.

남아프리카공화국에서는 '토지 없는 사람들 운동Landless People's Movement'이 일어나서 노는 땅을 점유한 빈곤층에게 토지소유권을 인정해달라고 요구하고 있다. 이것은 자급자족 운동과도 깊은 관련이 있다. 미국의 건축가 프리츠 헤이크Fritz Haeg가 주도하는 '빵이 되는 농장Edible Estate' 운동도 같은 맥락에서 이해할 수 있다. 공유지에 과일나무를 더 많이 심자는 캠페인도 있다.

공동체 공원은 꽃밭에 사람들이 상주하기 때문에 범죄율이 낮아지는 효과도 있다.[31] 그래서 1970년대 뉴욕에서 만

들어진 게릴라 가든들은 행정기관을 통해 합법적인 공공의 공간으로 인정받았다. 그들은 지금도 도시에서 방치된 땅을 공적인 정원으로 바꾸는 꿈을 꾸고 있다. "쇠스랑과 꽃으로 쓰레기와 싸우자!"는 구호를 외치면서.

공정하다는 것: 공정무역, 윤리적 디자인

'착한 초콜릿'이라니? 초콜릿을 생산한 사람이 상대적으로
착하다는 말인 줄은 알겠는데 그것을 수출하고 수입하는
공정무역과 '공정무역 여행'을 한다고 기름이 안 들고 환
경오염이 안 되는가? 공정무역으로 득 본다는 제3세계의
농민들의 향상된 생활의 내용이 무엇을 뜻하며 또 그것이
진정한 향상인지 생각해보았는가? 20-30퍼센트 더 받은
돈으로 공정무역 아닌 다국적기업의 세계무역의 식량 등
수입품을 더 소비하는 것이 향상된 생활인가?

천규석, 『천규석의 윤리적 소비』 중에서

개발도상국 중 60개국 750만 명 이상의 사람들과 그 가족들
이 국제 공정무역을 통해 혜택을 받는다고 한다.[32] 사람들의
관심이 꾸준히 높아졌고 이를 위한 단체가 늘어나고 있으나
공정무역에 대한 우려의 목소리도 있다.

공정무역은 공정한가

천규석은 "'공정무역'을 '윤리적 소비'나 '착한 초콜릿' '착
한 여행' 등으로 이름 붙이는 것은 말을 함부로 오염시킬 위
험성이 있다."고 지적한다. 일반적인 무역과 마찬가지로 에
너지를 낭비하고 그만큼의 이산화탄소를 내놓는 국제무역
이면서 생산자에게 주원료 값만 조금 더 주고 사다 판다고
해서 공정한 것은 아니라는 것이다. 서구가 옛 식민지에 대

한 보상적 차원에서 공정무역을 한다는 것도 "국제분업에 의한 비자급적 시장 수탈을 공정무역의 이름을 빌려 옛 식민지 땅에서 현재와 미래까지도 계속 연장 확대하려는 신식민지주의의 논리"라고 일축한다.[33] 먹거나 사용하지 않아도 사는 데 아무 지장 없는 것을 멀리 운송하는 것은 커피 맛이라는 문화적 기득권을 영원히 포기하지 못하겠다는 것이 아니냐는 것이다.

공정무역은 먹거리에만 국한된 것이 아니다. 수공예품의 공정무역도 확대되고 있다. '월드숍 네트워크Worldshop Network', 네덜란드의 '페어트레이드 오리지널Fair Trade Original' 등의 단체가 활동하고 있고 공정무역 수공예품의 전세계 시장 규모가 점점 증가할 것으로 예상된다.

이처럼 공정무역이 기여한 바를 입증하는 사례들이 적지 않다. 존 보우스John Bowes를 비롯한 공정무역 관계자들은 공정무역 단체들의 노력에 힘입어 사람들이 공정무역에 대해 긍정적으로 생각하게 되었고 기업들도 관심이 높아졌다고 평가한다. 게다가 공정무역을 통해서 그동안 힘겨운 삶을 살았던 농장의 노동자들이 더 좋은 환경에서 살 수 있게 되었다는 점에 큰 의미를 두고 있다.[34]

시장의 해법을 동원하는 문제

공정무역 관계자들 사이에서도 논쟁거리는 있다. 예컨대 대형 유통회사들이 공정무역에 참여하는 것에는 의견이 분분하다. 규모를 키워야 한다는 입장에서 그들과 제휴해야 하는 필연성을 주장하는 이들도 있고 원래 취지를 훼손할 수

있다는 우려를 표명한 이들도 제법 많다.

영국 공정무역재단 전무이사인 해리엇 램Harriet Lamb은 '규모가 커지면 행복도 커진다'는 글에서 네슬레Nestle, 스타벅스Starbucks, 테스코Tesco와 같은 대규모 유통회사와 다국적 기업들이 공정무역에 참여하기 시작한 것을 긍정적으로 평가했다. 그는 대기업이 공정무역에 참여하면 보다 많은 사람들이 공정무역을 접할 기회가 늘 것이라고 전망했고 비윤리적인 대기업과 관계를 단절해야 한다는 사람들의 우려에도 "한 기업이 하는 모든 일에 동의한다는 것이 아니라 공정무역 조건을 충족하는 제품만을 인증하는 것"[35]이며 이 기준에 대해 타협하지 않겠다는 논리로 대기업과 함께 공정무역의 규모를 늘려나가야 한다고 주장했다.

그렇지만 현실적으로는 시장의 해법을 가볍게 생각하고 적용하기 시작하면 걷잡을 수 없는 상황에 처할 수도 있다. 마이클 샌델 교수가 예로 든 것처럼[36] 학교를 명문으로 만들기 위해서 우수한 학생을 유치하려 그런 학생들에게 장학금을 주는 것이 옳다면, 그 학생들에게 보수를 지급한다거나 강의의 인기도에 따라 수업료에 차등을 두는 등의 극단적인 가능성도 있다. 비용을 절감하고 효율을 높이기 위한 좋은 의도에서 비롯된 것일지라도 함부로 시장 논리를 적용하기 시작하면 지속적으로 좋은 의도를 지켜나가기란 거의 불가능하다.

대학이 학문적 능력을 높이기 위해서만 존재하는 것이 아니듯 공정무역도 비공정무역과 규모 경쟁을 하려고 시작하지는 않았을 것이다.

바나나의 경우

공정무역의 복잡한 상황을 보여주는 예로 바나나를 살펴보자. 바나나는 세계에서 가장 인기 높고 많이 팔리는 과일이다. 한편 미국의 작가인 댄 쾨펠Dan Koeppel은 바나나가 가장 골치 아픈 농작물이라고 주장한다.[37] 바나나는 흔히 알고 있듯이 나무가 아니라 세계에서 가장 커다란 풀이다.

바나나는 간편하게 먹을 수 있다는 장점 때문에 한창 도시화가 진행되던 미국에서 인기가 높았다. 당시 바나나를 수입하던 대형회사는 바나나를 저렴하고 영양가 높은 '국민 과일'로 각인시키려고 했다. 이들은 가까운 중앙아메리카 농장을 사들이다시피 했고 파나마 병으로 피해를 입자 저항력 있는 품종을 찾기 시작했다. 점차 먼 거리를 이동해서 판매하기 시작했으며 이를 위한 철도, 해상 운송, 저장기술을 갖추어야 했다. 다른 농작물과 마찬가지로 농약 살포와 같은 환경 문제, 노동 인권 문제가 불거졌고 콜롬비아에서는 바나나 노동자 유혈사태까지 벌어졌다.

근래에는 유기농과 공정무역 바나나가 등장했다. 문제는 저렴한 농지와 인건비 때문에 중앙아메리카에서 재배하던 기업들은 이제 아프리카 대륙으로 농지를 찾아 나섰다는 점이다. 아마도 그들은 다시 숲을 걷어내고 또 대규모 농장을 건설할 것이다.

상품성 있고 강한 품종만 남고 나머지는 도태되면서 품종 다양성이 훼손되었고, 그 때문에 병에 무기력하게 노출된 현실을 유전자 변형으로밖에 해결할 수 없는 악순환의 고리에 갇혔다. 각 지역의 독특한 종자들이 이미 사라진 상

태에서 여전히 많은 수요를 감당해야 하는 상황을 공정한 거래로 해결하는 데는 한계가 있을 수밖에 없다.

부당한 노동현실에 대한 해결책

혹자는 보편적인 사실을 상투적으로 인용해서 공정무역의 정당성을 설명하곤 한다. 예컨대 하루에 2달러 이하로 살아가는 사람들이 20억 이상이라는 이야기는 『공정무역은 세상을 어떻게 바꿀 수 있을까The Fair Trade Revolution』에서만도 여러 차례 언급되었고 다른 글에서도 필자들이 즐겨 사용하고 있다. 그러나 그 원인이 노동의 대가를 공정하게 지불하지 않았기 때문만은 아니고, 따라서 그 해결책이 공정무역에 있는 것도 아니다.

천규석은 농사꾼이 자신이 먹기 위해서가 아니라 돈벌이로 '수출용 농사'를 짓는다는 것, 그리고 그 때문에 자신의 생명자원을 고갈시키고 세계 시장지배에 포섭당하는 것이 근본적인 문제라고 말한다. 그들에게 진정으로 필요한 것은 공정무역이나 호혜, 연민이 아니라 "민중이 지역 단위에서 스스로 먹고살고 스스로 일어서고, 스스로 다스리는 자급·자치력을 스스로 기르게 하는 것"[38]이고 그러지 않고서는 시장자본주의적 모순의 악순환에서 벗어날 수 없다는 진실을 알게 해주는 것뿐이라고 일갈한다.

공정무역이 현지의 부당한 노동 문제를 완화하고 현지 거주 노동자에게 직접적인 도움을 주기 때문에 몹시 중요한 역할을 하는 사례도 있다. 시야를 좀 더 넓혀 뿌리 깊은 문제까지 이해한다면 '무역'으로 공정함을 실현하는 것 이상

의 공정함을 실현할 방법을 찾을 수도 있고, 더 근본적으로는 그 이상의 부당한 노동현실에 대해 고민하게 될 것이다.

세상에는 공정하나 디자이너에게는 공정하지 않은 일들

먼 나라 농장에서 공정함을 따지는 것 말고도 공정할 것이 많다. 공정한 것은 윤리적인 것이고 그것을 지키는 것은 전문가들의 역할임이 분명하다. 그래서 각 분야의 전문가들이 공정무역에 참여하고 있으며 디자이너도 예외가 아니다.

그런데 공정함이나 윤리적 디자인이 꼭 호혜적인 것만은 아니다. 더 구체적으로는 전문가의 참여나 윤리적 태도가 아니라 디자이너와 같은 전문가 집단에 대한 공정함과 윤리가 있어야 한다. 전문가들에게는 자신들이 활동하는 기반이 있다. 직업과 관련된 제도, 노동에 대한 대가, 사회적 인식 등이 그것이다. 한국인의 정서로는 이런 면이 전문가들의 '밥그릇 챙기기'처럼 들릴까봐 당사자들은 언급하기를 꺼리는 게 보통이다.

공정무역과 같은 활동이 정말로 의미가 있고 사회적인 동의도 얻고 있다면, 더 많은 전문가들이 참여해야 한다. 공정한 제도를 바탕으로 정상적인 사회 활동과 노동의 대가가 주어진다면, 전문가들은 적극적으로 참여할 것이다. 하지만 현실에서는 디자인 활동이 공정한 평가와 합당한 대가를 받지 못하는 일들을 접하면서 공정함의 편견이 있다는 느낌을 받곤 한다. 제3세계에는 공정하지만 자국의 전문가에게는 공정할 수 없는 것인가.

누군가를 위한다는 것: 제3세계를 위한 자선

연민은 변하기 쉬운 감정이다. 행동으로 이어지지 않는다면, 이런 감정은 곧 시들해지는 법이다. (…) 우리의 특권이 그들의 고통과 연결되어 있을지도 모른다는 사실을 숙고해보는 것, 그래서 전쟁과 악랄한 정치에 둘러싸인 채 타인에게 연민만을 베풀기를 그만둔다는 것, 바로 이것이야말로 우리의 과제이다. 사람들의 마음을 휘저어 놓는 고통스런 이미지들은 최초의 자극만을 제공할 뿐이니.

수전 손택, 『타인의 고통』 중에서

미국의 저명한 작가이자 예술평론가인 수전 손택Susan Sontag은 생애 최후의 저서로 『타인의 고통Regarding the pain of others』을 출간했다. 이 책은 그녀가 보스니아 내전이 발발한 1993년부터 사라예보에서 그곳 시민들과 공포의 시간을 경험에서 비롯한 생각을 담은 것이자 이라크 전쟁에 대한 지성인의 개입이었다. 우리말로 번역되던 때, 그러니까 세상을 떠나기 꼭 1년 전인 2004년에 그녀는 '한국의 독자들에게'라는 글에서 이런 말을 남겼다. "이 책은 스펙터클이 아닌 실제의 세계를 지켜나가야 한다는 논증입니다. 저는 이 책의 도움을 받아서 사람들이 이미지의 용도와 의미뿐 아니라 전쟁의 본성, 연민의 한계, 그리고 양심의 명령까지 훨씬 더 진실하게 생각해볼 수 있었으면 정말 좋겠습니다."[39]

이 책에서 우려하듯 요즘은 전쟁의 이미지가 그리 잔혹

하게 그려지지 않는다. CNN 뉴스에서 융단폭격 장면이나 최첨단 장비로 무장한 군인들의 모습을 보는 정도가 전부다. 사람들이 다쳐서 피를 흘리는 모습은 미국의 안방에서 벌어진 911 테러 현장의 희생자들을 보여줄 때나 가능했다.

그저 자국민을 죽거나 다치게 한 악의 축을 제거하는 정의의 심판으로 전쟁 뉴스를 접할 수도 있고, 혹은 시뮬레이션 게임을 보는 것 같은 덤덤한 느낌으로 포격 장면을 감상할 수도 있다. 그러니 전쟁은 더 이상 연민Compassion을 불러일으키지 않는다. 연민은 오히려 개발도상국에 쏠리고 있다. 오염된 물, 부실한 주거지, 열악한 교육 환경이 그것이다.

우리가 너무나 많은 이미지를 접하기 때문에 어쩌면 수동적인 태도로 먼 나라를 상상하고 있는지도 모른다. 수전 손택은 이 과정에서 사람들이 연민을 느끼지 않게 되는 것을 걱정하지 않았다. 정작 그녀가 우려한 것은 '우리'와 '그들'의 정의Definition에 있었다. 우리는 누구이고 그들은 누구인가? "우리가 보여주는 연민은 우리의 무능력함뿐 아니라 우리의 무고함도 증명해주는 셈이다."[40]라고 표현했다. 그러니까 선한 의도였다고 해도 연민은 뻔뻔하거나 부적절한 반응일 수도 있다는 것이다.

원격 디자인, 제3세계를 위한 디자인에 대한 이견

브루스 누스바움Bruce Nussbaum은 《비즈니스 위크Businessweek》에 OLPCOne Laptop per Child에 대해 독특한 시각의 글을 썼다.[41] 그는 OLPC 프로젝트가 서구의 교육 체계를 기준으로 생각해 낸 대안을 다른 방식의 교육 체계와 문화를 가진 곳에 억지

로 적용하려고 한 것에서 이미 문제가 시작되었다고 지적했다. 실제로 중국과 인도의 교육부 관계자들 중에는 왜 서구의 학습 도구 때문에 자신들의 교육 방식을 바꿔야 하는지 의문을 갖는 이들도 있었다고 한다. 구체적으로는 학생이 컴퓨터를 활용하면서 교사의 역할, 학생들 사이의 관계, 교사와 학생의 관계에도 변화가 일어난다는 것이다.

스쿨오브비주얼아트SVA의 베라 사체티Vera Sacchetti는 디자인 비평 과정D-Crit program의 석사 논문에 이와 같은 문제를 본격적으로 다루었다.[42] 그녀는 OLPC가 결과적으로는 교육용 저가 노트북 시장을 개척하여 서구 산업에 이익을 주었다고 주장한다. '디자인 십자군: 사회적 디자인에 대한 비평적 고찰Design Crusades: A Critical Reflection on Social Design'이라는 제목이 시사하듯이 제3세계가 디자인의 선교지로 왜곡될 것를 우려한다. 본국에서 선교지를 관할하는 것처럼 원격으로 디자인을 한다고 표현하고 있다.

90퍼센트를 위한 디자인

이 책의 앞부분에서 소개한 ‹소외된 90퍼센트를 위한 디자인›전이 열린 그 해, '디자인옵저버Design Observer' 사이트에 '왜 디자인은 세계를 구하려 하지 않는가?Why Design Won't Save the World?'[43]라는 글이 올라왔다. 필자인 데이비드 스테어즈 David Stairs는 '국경 없는 디자이너Designer Without Borders' 단체의 사무국장으로 아프리카 지역에서 3년간 활동했던 사람이다. 그의 이력을 보면 이 전시가 내세우는 가치에 동의할 것 같았지만 글 내용에서 보면 전시에 비판적인 입장이었다.

전시에서 소개된 '라이프 스트로Life Straw' 'OLPC' 같이 익히 알려진 사례들 중 일부는 사실 현지에서 제대로 활용되기 어려운 비현실성을 안고 있다고 지적하면서 이 전시가 사람들에게 세계의 불균형을 보여줄 낯익은 통계와 '선의의 특효약들Well-Intentioned Nostrums'로 가득하다고 단언했다. 그는 현지 상황을 짐작하는 '원거리 경험Remote Experience', 테크놀로지가 문제를 해결해줄 수 있다는 '도구주의적 디자인 사고', 그리고 세계 인구 주택 문제와 지구온난화를 해결하겠다는 '거대한 생각Gargantuan Thinking' 등 크게 세 가지의 오류를 지적했다. 디자이너들은 오랜 시간이 걸리는 문제보다는 즉각적인 문제를 해결하는 훈련을 받기 때문에 그럴듯한 사례에 쉽게 빠져든다는 구체적인 언급도 했다. 예컨대 'Hippo'와 'Q' 워터 롤러'큐드럼'으로 더 잘 알려져 있다는 무거운 물을 먼 곳까지 힘들이지 않고 옮길 수 있는 것으로 묘사되고 있지만 아프리카에는 평탄한 길보다 구불구불하고 언덕이 있는 좁은 길을 맨발로 걸어 다니기 때문에 오히려 제리캔 Jerrycan, 20리터들이 사각형 모양의 철제 연료통을 일컫는 말. 플라스틱으로 소재가 바뀌어 지금도 등유를 넣을 때 흔히 사용하고 있다을 머리에 이고 다니는 방식보다도 훨씬 불편하다고 한다.

그래서 이러한 사례들을 맹목적으로 반복해서 보게 된다면 사람들의 관심이 일상과 떨어져서 더 비현실적으로 변할 수 있다는 것이다. 데이비드 스테어즈는 디자이너의 도움이 필요한 곳에 더 많은 디자이너들이 현지 상황을 잘 알고 참여해야 한다고 주장하면서 결론을 맺었다. 한걸음 물러선 입장에서 마무리지었지만, 이 글에 대해 우려의 댓글

을 단 사람들도 있었다. 그중에는 미국의 그래픽 디자이너이자 비평가인 엘런 럽튼Ellen Lupton도 있었다. 그녀는 스테어즈의 글을 읽는 사람들이 가난한 나라를 위해 특별히 신경 쓸 필요가 없다고 느낄 수 있는 점을 우려했고, 전시를 보는 사람들은 간접 경험을 할 수밖에 없으며, 오늘날 먼 곳의 일이라도 여러 매체를 통해서 소통하고 있음을 지적했다. 물론 스테어즈도 그런 지적을 고맙게 받아들였다.

이 전시의 속편이라고 할 ‹소외된 90퍼센트와 함께 하는 디자인: 도시들›전에 대해서도 ‘디자인 탈신화화, ‹소외된 90퍼센트와 함께 하는 디자인: 도시들›에 대한 다른 시각Demythologizing Design: Another View of "Design with the Other 90%: CITIES"’[44] 이라는 제목의 글을 기고했다. 열두 살인 아들과 뉴욕을 방문해서 그 전시를 볼 계획으로 사전에 전시 소식을 살펴본 데이비드 스테어즈는 대부분 칭찬 일색이어서 비평적인 관점으로 다시 글을 쓰게 되었다고 한다.

데이비드 스테어즈는 전시를 기획한 신시아 스미스가 ‘남반구Global South’라고 칭한 지역으로 유럽과 미국 디자이너들이 대이동을 하고 있다고 보았다. 그들은 일종의 ‘디자인 관음증Design Voyeurism’으로 서구 디자인이 가난을 운명으로 안고 사는 남반구를 어떻게 구하고 있는지, 그것을 개선하고 있는지를 보려 한다는 것이다.

스테어즈는 전시 도록에 실린 스미스의 글에는 공들여 조사한 내용이 빼곡한 주석과 함께 정리되어 있지만 이주, 도시화, 과밀 인구를 설명하기 위해 흔히 동원되던 통계들이 다시 등장해서 무의미한 나열이 되풀이되는 것을 우려

했다. 도록의 다른 글에는 남반구의 과밀도시에서 배출되는 탄소량을 줄여야 한다는 내용이 언급되었다. 스테어즈는 이 부분에 대해서도 실제로 그러한 도시에 사는 사람들은 기껏해야 오토바이를 타는 정도여서 뉴욕 시내의 차량들그것이 SUV든 하이브리드 차량이든이 내뿜는 것에 비하면 훨씬 적다고 지적했다. 그는 이것을 '편파적인 요구 사항One-Sided Wishful Thinking'이라고 표현했다. 아울러 디자이너의 개입에서 계획의 규모가 너무 크면 제대로 실현하기 어려운 문제, 나머지 90퍼센트가 미국의 일부 지역일 수도 있고 어쩌면 우리 자신일 수도 있다는 대상의 문제까지 언급했다.

'소외된 90퍼센트', 정확히 말하면 '나머지 90퍼센트'는 어떤 부류의 디자인을 일컫는 대명사가 되었다. 아마 그 용어를 사용하게 된 배경이나 의도를 부정할 사람은 별로 없을 것이다. 데이비드 스테어즈도 글에서 그 전시에 소개된 사례들 하나하나를 몹시 소중하게 다뤘다. 그렇지만 이미 진행된 많은 프로젝트 가운데 특정한 사례들을 그 용어로 묶는 것은 아무래도 동의하기 어렵다. 칠레든 케냐든 그곳의 프로젝트는 그 커뮤니티에 대한 애정을 가진 전문가와 활동가들이 만들어낸 아름다운 결과다. 이 전시의 정당성은 디자인의 전면적 가치 변화보다 그들의 태도와 접근 방법에서 찾아야 할 것이다.

신시아 스미스는 2007년의 첫번째 전시 덕분에 빈곤하고 소외된 사람들을 돕는 디자인에 전 세계적인 관심이 촉발되었다고 말한다. 그리고 이어서 "전통적으로 디자이너들은 그들의 상품과 서비스를 구매할 능력이 되는 세계 인

구의 10퍼센트에게만 집중하고 있었지만, 새 시대가 열리며 새로운 흐름이 생겨나고 있다."[45]고 주장한다. 어느 전문 직이든 구매력 있는 이들을 대상으로 생업을 이어가고 있고 일부 전문가들은 아무런 보상없이 헌신하기도 한다. 디자이너를 포함한 창의적 전문가들도 예외가 아니고 실제로 90퍼센트 시리즈 전시에 소개된 사례는 과거부터 그들이 '실천해온' 일의 스펙트럼이 이어진 것이다. '나머지 90퍼센트를 위한' 것에 해당하는 사례들이 전시에 소개된 것보다 더 넓은 스펙트럼을 가졌음에도 전시에서는 정형화된 모델에만 국한된 사례들을 소개했다. 인도주의적 실천을 디자인 분야로 옮겨와서 그에 해당하는 피상적인 사례들을 모은 것이라는 인상을 지울 수 없다.

99퍼센트를 위한 디자인

다른 사람들을 위한다는 것, 그리고 그들을 대상으로 고민하고 의미를 부여하는 것은 누구에게나 고귀해 보일 것이다. 반면 그 대상에 우리 자신을 포함시킨다고 하면 이타주의와는 한참 먼 이기적인 인상을 줄 수 있다. 하지만 ‹소외된 90퍼센트와 함께 하는 디자인: 도시들›전이 열리던 그때, 뉴욕 한쪽에서는 '우리'의 문제에 목소리를 높이는 이들이 있었다. '우리는 99퍼센트다We are the 99%'라고 외치는 사람들이었다. 상위 1퍼센트의 부자들과 대비되는 이 슬로건은 '월 스트리트를 점령하라Occupy Wall Street' 운동의 핵심 구호가 되었다. 이 운동의 물결은 무척 거세서 밀턴 글레이저Milton Glaser가 디자인한 'I♥NY'은 적어도 2011년 말부터 얼마간은 '99

퍼센트' 관련 심벌에게 밀려나 있어야 할 것처럼 보였다.[46]

'우리는 99퍼센트다' 사이트wearethe99percent.tumblr.com는 많은 사람들의 공감을 불러일으켰다. 자신이 99퍼센트에 속한다고 생각하는 사람이면 누구든지 그렇게 생각하는 이유와 사연을 적은 뒤 이 메모를 들고 있는 자신의 모습을 사진으로 찍어서 올리면 된다. 전문직 종사자들이 정부의 정책을 믿고 따랐다가 파산하고, 평범한 직장인이 하루아침에 직장을 잃어 나락까지 떨어지는 수모를 겪는 등 슬픔과 분노가 손으로 또박또박 쓴 글과 그들의 표정에 담겼다.

디자인 분야의 전문가들은 '오큐파이 디자인Occupy Design'[47]을 비롯한 사이트에서 일제히 99퍼센트를 위한 디자인을 선보였다. 캐나다의 문화그룹 애드버스터즈Adbursters는 포스터를 디자인했고, 건축가들은 점거 농성자들을 위한 쉼터를 설계했으며 그래픽 디자이너들은 로고를 디자인했다. 《뉴욕 타임스》에 이 로고에 대한 기사가 실리기도 했다.[48] 미국의 디자이너 시모어 퀴스트Seymour Chwast가 기고한 '모든 운동에는 로고가 필요하다Every Movement Needs a Logo'라는 글에는 다른 디자이너들의 제안도 함께 실렸다. 그중에는 한국계 디자이너 이지별Ji Lee이 제시한 로고도 포함되어 있었다.

여기서 흥미로운 것은 디자인 전문가들이 꽤나 진보적으로 참여했음에도 시민들의 자발적인 표현이 더 강력했다는 점이다. 애드버스터즈가 제시한 포스터는 시민들을 집결시키는 촉매가 되었으나 그 이미지는 제대로 활용되지 않은 채 잊혀졌다. 다만 그 포스터에 적힌 '해시태그 오큐파이 월스트리트occupywallstreet'가 트위터를 통해 사람들이 의견을 나

누고 시위대의 움직임을 전해주는 미디어로서 역할을 톡톡히 해냈다.[49]

손팻말도 크기나 형식이 제각각인데다 손글씨로 채워져 있었다. '우리는 99퍼센트다'에 올라온 사진들도 각자가 손글씨로 깨알같이 쓴 백지나 노트 한 면으로 채워져 있었다. 그러니까, 디자이너들이 제시한 로고나 포스터 이미지는 시민들 사이에 공유되지 않았고 오히려 자신들이 표현하고 싶은 대로 드러냈다. 과거에 디자이너들이 선동적 이미지의 생산자 역할을 했다면 이번에는 일종의 장치이거나 플랫폼이라고 할 만한 것을 제공하고, 그 활용은 시민들이 자율적으로 수행했다고 할 수 있다.

2011년 말 뉴욕의 한쪽에서는 전 세계의 90퍼센트를 위해서 건축가, 디자이너 들이 고군분투한 프로젝트에 감동하고 또 다른 한쪽에서는 99퍼센트인 바로 자신들의 문제를 고민하면서 시민들 스스로 그들 자신의 프로젝트를 만들고 있었던 것이다.

빈곤 퇴치에 관한 세 가지 허구

'D-Rev: 소외된 90퍼센트를 위한 디자인'의 설립자인 폴 폴락Paul Polak은 '기부를 통해 빈곤을 퇴치할 수 있다' '경제성장이 지속되면 빈곤이 사라질 것이다' '대기업이 빈곤을 없애줄 것이다'라는 세 가지 허구를 충격적으로 설명했다.[50]

첫 번째 허구-기부를 통해 빈곤을 퇴치할 수 있다-는 그동안 유엔의 프로그램과 같은 서구 전문가들의 원조 방식이 결국은 단기 성과에 지나지 않아서 부정부패나 시장 왜

곡이라는 부작용을 낳았다는 주장이다. 실제로 1970년대, 세계은행이 방글라데시에 관 우물과 디젤펌프로 물을 길어 올리는 시스템 설치에 3,500만 달러를 투자했다. 방글라데시 정부는 이 기금을 정부에 뇌물을 바치는 부유한 농부들에게 나눠주었는데 이들은 물 주인 행세를 하면서 가난한 농부들에게 비싼 가격에 물을 팔았다. 땅을 담보로 잡아서 대출금을 갚지 못한 농부의 땅을 강탈하기도 했다. 부유한 사람은 더 부유해졌고 가난한 사람은 더 가난해지는 결과를 초래했다. 또 1980년대 후반에는 방글라데시 대통령이 선거 직전에 페달펌프 2만 개를 농민들에게 기부하겠다고 공약하자 농민들은 손 놓고 공짜 펌프만을 기다렸다. 하지만 대형 제조업체가 연줄을 동원하여 펌프 계약을 따냈고, 독점권을 쥔 뒤에는 질 낮은 펌프 2,000개만 생산했다. 결국 대부분의 농민들은 공허한 약속만 믿다가 아무런 대비도 하지 못했다.

두 번째-경제성장이 지속되면 빈곤이 사라질 것이다-는, 경제성장이 1인당 국민총생산GDP을 지표로 삼는다는 데 허점이 있다. GDP 성장률은 도시 지역의 산업성장에 몰려 있어서 정작 변화가 필요한 변두리 지역의 빈민, 가난한 농부들의 삶은 여전히 소외되어 있다.

마지막-대기업이 빈곤을 없애줄 것이다-으로 대기업의 경우도 하루 1달러 이하로 사는 빈민들을 사업의 대상으로 보지 않기 때문에 한계가 있다. 그들에게는 의미도 중요하지만 사업성이 없다면 굳이 관심을 둘 필요가 없기 때문이다.

폴 폴락은 이러한 허구를 바탕으로 확실한 비즈니스 모

델을 만들어야 한다는 논리를 펴고 있다. 세계의 가난한 지역을 블루오션으로 보는 것 같아서 전적으로 공감하기는 어렵지만 그가 파악한 비현실적인 면, 즉 명분을 앞세운 정책의 취약함을 구체적으로 짚어낸 점은 주목할 만하다.

동정과 공감

아리스토텔레스는 인간의 동정심을 두 종류로 나누었다고 한다. '감정이입Empathy'은 스스로 경험하지 않았지만 가치와 이념의 도움으로 다른 사람의 사정에 동정을 느끼는 것이고 '공감Sympathy'은 사실의 구체적인 접촉을 통해 다른 사람의 사정에 동정을 느끼는 것을 지칭한다. 고려대학교 최장집 교수는 감정이입을 인간 행동의 급진성을 불러오는 감정형태로 보고 현실의 삶에 기초하지 않은 진보적인 운동이 그런 형태를 띤다고 설명했다. 그래서 강한 신념 윤리를 일으키는 반면에 그에 따른 결과에 대해서는 책임 윤리가 약하다고 보았다.[51]

요즘은 'Empathy'가 '공감'이라는 우리말로 널리 활용되고 있다. 미국의 저명한 석학 제레미 리프킨Jeremin Rifkin의 『공감의 시대The Empathy Civilization』에서 영향을 받았을 것이다. 그에 따르면, '동정Sympathy'이란 말은 유럽 계몽주의 시기에 유행했고 공감과는 전혀 다른 의미를 갖고 있다. 동정이 수동적인 입장을 의미하는 반면에 공감은 적극적인 참여로, "관찰자가 기꺼이 다른 사람의 경험의 일부가 되어 그들의 경험에 대한 느낌을 공유한다."고 구분한다.[52]

최장집 교수와 제레미 리프킨의 입장이 조금씩 달라서

각 저자의 책에서는 '공감'이라는 우리말이 서로 다른 영어 단어로 병기되어 있다. 우선 제레미 리프킨에 따르면, 공감의 '감pathy'이 "다른 사람이 겪는 고통의 정서적 상태로 들어가 그들의 고통을 자신의 고통인 것처럼 느끼는 것"을 뜻한다고 하니, 영어 표현이야 어찌 되었든 '공감'이 갖는 의미는 분명히 큰 듯하다. 여기에 덧붙여 다른 사람의 고통뿐 아니라 다른 사람의 기쁨에도 역시 공감할 수 있어야 한다는 제레미 리프킨의 주장은 상당히 신선하게 들린다.[53]

한편 최장집 교수가 공감을 언급한 핵심은 현실에 대한 감각이다. 그것은 지식인, 교양인으로서 느끼는 감정이 갖는 한계를 지적하려는 것이었고 치열한 삶을 제대로 알고 그것을 개선하려고 애써야 한다는 주장이었을 것이다.

좋은 일을 한다는 것

좋은 디자인만 하지 말고 좋은 일을 하라!
데이비드 버먼, 『디자이너를 위한 디자인혁명』 중에서

데이비드 버먼David Berman의 책 『디자이너를 위한 디자인혁명 D.Good Design: How Designers can Save the World』을 처음 보았을 때 현장에서 오랫동안 일한 디자이너답게 실천적인 면을 강조했다는 점에서 흥미를 느꼈다. 구체적인 행동 지침까지 제시할 만큼 적극적이다. 무엇보다 디자인으로 세상에 변화를 가져올 것이라는 확신을 담고 있다. 디자이너로서 자부심을 갖게 하는 것처럼 보이지만, 순순히 그 말을 받아들일 사람이 얼마나 될지는 모르겠다. 또한 명사들의 주옥같은 어록을 중간중간 인용하며 지루하지 않도록 배려하고 있다. "좋은 디자인만 하지 말고 좋은 일을 하라"[54]는 말도 잊지 않았다. 어록으로 이해를 돕고 자신이 한 말도 슬쩍 집어넣었을 것이다.

좋은 일을 하라

인용문 가운데 납득이 잘 가지 않는 것들이 있다. 예컨대 기후변화와 디자인을 이야기하면서, "우리의 환경을 해치는 것은 오염이 아니라 공기와 물에 있는 불순물이다."라는 말을 크게 덧붙인 것이다. 놀랍게도 조지 W. 부시George W. Bush가 한 말이다. 그리고 곧장 "디자이너들은 세계에서 가장 아름다운 쓰레기를 만든다."는 스콧 유언Scott Ewen의 말을 같

은 크기로 부각시켰다. 부시 대통령이 했다는 그 말은 당시 부통령이던 댄 퀘일Dan Quayle이 한 말이기도 하다. 어느 초등학교에 가서 한 학생이 'Potato'라고 쓴 것을 'Potatoe'로 고쳐준 유명한 일화를 남기기도 했던 그는 엉뚱한 말로 화제가 되어 어록이 나돌 정도이다. 데이비드 버먼이 인용한 그 말도 그 어록dumb quotes 또는 funny quotes에 포함되어 있다.

버먼은 또 한창 브랜드의 문제, 세계화의 파괴적 측면을 이야기하다가 미국이 100년 동안 한 일을 신흥 국가들이 세계화로 10년 만에 해낼 만한 위력이 있다고 주장한다. 그러면서도 문화적 다양성이 위협받을 수 있으니 전문가들이 문화적 면역성을 키우도록 도울 수 있다고 하면서 다음과 같은 인용문으로 마무리했다.

"지속 가능한 세계화를 위해서는 문화와 환경을 보호하기 위해 필요한 필터를 우리 스스로 제어할 수 있어야 하며, 모두를 획일화하는 것이 아니라 저마다가 가진 장점을 살려야 한다." 이 말은 미국의 저널리스트 토머스 프리드먼Thomas Friedman이 한 말인데 바로 그 뒷장에 독일 다하우Dachau 기차역에 맥도널드 광고가 커다랗게 붙은 사진을 실었다. 이것을 어떻게 이해해야 할까? 프리드먼은 『렉서스와 올리브나무The Lexus and the Olive』에서 '맥도널드 햄버거 체인점이 들어설 수 있을 정도로 중산층이 두터워지는 단계에 이르면 그 나라의 사람들은 더 이상의 전쟁을 원치 않으며, 오히려 햄버거를 사는 줄이 늘어지기를 더 선호한다.'는 이른바 '황금 아치 이론Golden Arches Theory'을 주장한 사람 아닌가. 나오미 클라인은 『쇼크독트린The Shock Doctrine』에서 이를 신랄하게 비판

했고, 프리드먼은 『렉서스와 올리브나무』 개정판에서 다시 자신의 주장이 의미하는 바를 보충해서 설명해야 했다. 세계화, 신자유주의를 주장하는 토머스 프리드먼을 굳이 언급해야만 했을까?

토머스 프리드먼의 맞은편에 있는 인용문 하나를 더 예로 들어보자. 버먼은 책의 여백에 세로줄로 '좋은 일Doing Good'이라는 코너를 두어 독자들에게 훌륭한 사례들을 짧게 소개하고 있다. 그런데 여기에 다음과 같은 내용이 있다.

"2008년 초에 나는 서울 시장 오세훈을 만났는데, 그는 '디자인에는 세계를 변화시킬 힘이 있다.'고 말했다. 세계의 디자인 수도라는 구호를 내건 이 인구 규모 세계 2위의 대도시는 디자인을 얼마나 중요하게 여기는지 현재 최고디자인책임자CDO, Chief Design Officer를 두고 있을 정도다."[55]

2008년, 데이비드 버먼이 감탄한 바로 그 도시에서 살고 있던 나는 그 당시 디자인으로 얼마나 큰 변화가 가능한지를 경험하기도 했지만 정말 그 변화가 어떤 유익함이 있었느냐가 더 중요하다는 것을 깊이 깨달았다.

뭐가 좋은 일인가

어쨌거나 데이비드 버먼의 주장은 디자이너로서 공감할 훌륭한 내용이 많다. 그는 디자인과 전략적 소통 분야에서 자그마치 25년을 일한 사람이고 전 세계에서 책임 있는 디자인에 대해 강연을 하고 있다. 어쩌면 그가 위의 인용문들을 유머로 집어넣었을 것이라고 믿고 싶다. 그렇지만 정말로 그가 진지하게 위의 인용문을 생각했다면 좋은 일이 정치적 무감

각과 만났을 때 야기할 혼란을 잘 보여주는 사례가 된다.

　　과연 '좋은 일'은 무엇을 말하는 것일까? 쉽게 단정하기 어렵다. 사실은 그게 정상이다. 학습된 선행을 하는 것이 곧 '좋은 일'이라고는 볼 수 없다. 게다가 좋은 일을 한다는 것은 선한 마음으로 어떤 행동을 하는 것뿐 아니라 사안을 바라보는 혜안이 필요하다. 착한 일을 했으니 결과는 내 알 바가 아니라고 할 수 있을까? 착해야 한다면 현명하기도 해야 하는 것이다.

지속 가능하다는 것

저는 콜라 없는 미래는 원치 않으며 앞으로도 계속 콜라가
있었으면 좋겠다고 했습니다. 저희 아이들에게 유해한 유
산을 남겨주고 싶지도 않지만, 제 작업을 통해 무엇을 빼앗
고 싶지도 않아요.

브루스 마우[56]

2008년 6월, 코카콜라 사와 함께 진행한 지속 가능성 프로
그램의 프레젠테이션에서 "그냥 콜라 생산을 중단하는 게
지속 가능성의 취지에 훨씬 합당한 게 아닐까요?"라고 묻는
한 청년의 질문에 브루스 마우는 위와 같이 답변했다고 한
다. 생각해보면, 그가 아무리 대단한 작업을 한다고 해도 코
카콜라 판매가 중단될 리 없으니 마우가 일거리를 빼앗길
수는 있어도 그가 아이들에게서 콜라를 뺏는 사태는 있을
수 없다. 직업인에게 경제적인 문제는 민감한 사안이므로
마우는 솔직한 '을'의 심정을 토로한 것으로 볼 수 있다.

콜라가 있는 지속가능한 사회
이 사건(?)은 『디자인이 반짝하는 순간 글리머』에도 소개되
었다. 저자인 워렌 버거는 시종일관 브루스 마우를 영웅으
로 묘사하고 있기 때문에 당연히 이 사건에서도 마우의 주
장을 정당화하고 있다. 마우는 그 발표 이전에 코카콜라의
중역회의에서 200만 개의 병들이 바다에 떠다니는 컴퓨터

그래픽을 보여주면서 지속 가능성을 촉구한 바 있다. 이에 감명 받은 중역들이 마우를 자문직으로 앉히고 컨퍼런스를 연 것이니 브루스 마우나 코카콜라 경영진들은 지속가능성에 관심을 기울였을 것이다. 그리고 코카콜라의 초대를 받고 시설을 둘러본 브루스 마우 역시 코카콜라의 노력에 감동하여 "코카콜라는 모든 디자인에 대한 본보기가 되었다."고 말했다. 그는 코카콜라가 우아한 물건을 만드는 것뿐 아니라 "산업 자체를 그 근본에서부터 디자인"하고 있다는 사실에 주목했다.[57]

2010년 토론토 디자인 페스티벌의 일환으로 열린 연례 컨퍼런스 '디자인 대화Conversations on Design'에 참석한 브루스 마우는 디자인 붐Designboom과 인터뷰하는 동안 이러한 흥미로운 사실을 밝혔는데 정작 젊은 후배들에게 해주고 싶은 말을 부탁하자 '직장을 구하고 일을 하느라 하루하루 발버둥치다 보면' 디자이너들이 인류 역사상 가장 놀라운 이 시기를 놓칠 수 있다고 조언했다. 그러면서 정작 자신이 꿈꾸는 프로젝트는 자신만의 스튜디오를 갖는 것, 오직 그뿐이라고 대답했다.

브루스 마우 뿐 아니라 이브 베하Yves Behar, 데이비드 터너David Turner와 같은 디자이너들 역시 코카콜라와 함께 프로젝트를 진행했다. 의미 있는 디자인을 추구하는 이들이 이런 기업과 일을 하는 것은 쟁점이 될 수 있다. 물론 NGO나 공공기관을 위해서만 일할 수는 없다. 그리고 디자이너로서 기업과 일하는 것을 마다할 이유도 없다. 그럼에도 여전히 의문이 남는다. 환경이나 보건의 측면에서 비난을 받는 기

업들이 지속 가능성에 관심을 갖고 디자이너들과 프로젝트를 진행하면 정말로 변화를 기대할 수 있을까?

적어도 영국의 사회학자 앤서니 기든스Anthony Giddens는 이와 다른 입장인 것 같다. 그는 작은 문제부터 하나씩 풀어서는 기후변화와 같은 문제를 해결하기 어렵다고 단언한다. "규제받지 않는 시장은 장기적 전망을 갖기 어렵다. 외부 비용을 발생시키는 한 시장은 오히려 그런 장기적 전망을 적극적으로 훼손시킬 수 있다."고 그 이유를 밝혔다.[58]

기업의 태도가 바뀌지 않은 상태에서 흥미로운 프로젝트로 지속 가능한 세계를 위해 기여하고 있다는 인식을 주려고 하는 것은 아닐까. 어쩌면 정작 그 기업의 지속 가능성을 위한 움직임은 아닌가. 담배를 파는 기업이 담배의 유해성을 적극적으로 표기하지 않으면서 문화적인 사업으로 이미지를 순화시키는 것과 다르지 않아 보인다.

기업의 자발적인 태도 변화와 이를 돕는 디자이너의 노력은 이상적인 결합이라고 할 수 있지만 그것이 얼마나 지속될 수 있을까? 디자이너들은 그들에게 면죄부를 주는 역할을 맡고 있을지도 모르겠다. 그렇다면 우리는 앞으로도 콜라를 마시면서 지속 가능할 수 있는 사회, 청소년들이 담배를 피면서 문화적 경험을 쌓아가는 사회를 위해 애써야 할 것이다. 정말 그래야 하나?

기름 없는 세상

연례 컨퍼런스 '디자인 대화'의 2010년 첫 번째 주제는 '기름 없는 세상World without Oil'이었다. 여기에는 건축가 프리츠

하에크, 디자이너 토르트 본체Tord Boontje, 아르테니카의 엔리코 브레상Enrico Bressan, 건축가 셰일라 케네디Sheila Kennedy, IDEO의 테드 하위스Ted Howes, 디자이너 브루스 마우 등 총 15명의 연사가 참석했다. 이 컨퍼런스의 내용 중 일부가 '디자인 붐' 사이트www.designboom.com에 소개되었다.

기름 없는 세상으로의 길을 가로막는 가장 큰 장애물은 무엇이냐는 사회자의 질문에 브루스 마우는 다음과 같이 대답했다. "그건 바로 인간의 행동이라고 봅니다. 생각해보면 기름 없는 세상은 충분히 가능해요. 생물학자 에드워드 윌슨E. O. Wilson이 이런 말을 한 적이 있습니다. 우리가 이미 지니고 있는 바를 통해 전 세계가 지속 가능성을 실천할 수 있다고요. 그러니 우리의 행동 방식을 바꾸기만 한다면, 이를 위해 새로운 뭔가를 창안할 필요도 없습니다. 하지만 우리가 변하지 않으리라는 사실을 보여주는 증거들이 산더미 같습니다. 달리 말하면 해야 할 일을 알면서도 하지 않는다는 것이죠. 심지어는 저처럼 이런 생각에 골몰하고 있는 사람들도 마찬가지이고요."

여기서 브루스 마우는 각 개인의 행동방식에 초점을 맞추고 있다. 만약 정유회사들이 스스로 사업을 포기할 수 있고 자동차 회사들이 대체 에너지 모델로 재빨리 교체할 수 있다면 이 말이 지당하다. 그렇지만 기름 유출 사고 이후에 기업들이 보여준 태도, 산유국에서 발발한 전쟁을 기억하는 이상, 브루스 마우의 이러한 답변에는 전혀 공감할 수 없다.

원인과 과정의 문제

지속 가능한 디자인을 연구하는 '세이프하우스 크리에이티 브Safehouse Creative'의 창립자인 조너선 채프먼은 해체 가능한 디자인, 재활용 가능한 디자인 등 그동안 모색해온 대부분 의 전략적 대안들이 "낭비적인 생산과 소비의 흔적을 지우 는 데만 치중하고 있다."고 지적한다.[59] 이제 결과보다는 원 인에 초점을 맞춰야 하는데 "생태적으로 지속 가능한 디자 인 문화를 만들려면 우리의 낭비적인 소비 문제를 야기하는 원인을 이해해야 한다."는 것이다.

좀 더 최근의 주장을 살펴보자. 미국의 사회활동가 애 니 레너드Annie Leonard는 "근본적인 문제는 개인의 행동이나 잘못된 라이프스타일이 아니라 망가진 시스템에서 비롯된 것이다. '취하고-만들고-버리는' 치명적인 시스템이 야기한 문제인 것이다."라고 주장한다.[60] 물건을 사용하지 않을 수 없으나 태도를 바꾸면 달라질 수 있다고 한다. 물건들은 오 래 사용할 수 있어야 하고, 장인의 자부심으로 만들어져야 하며, 또 그만큼 잘 간수해야 한다는 것이다.

사실 원인과 과정의 문제는 잘 드러나지 않기 때문에 지 나치기 쉽다. 지속 가능한 디자인을 언급할 때 자주 보게 되 는 오류이기도 하다. 설령 그 문제를 알고 있다고 해도 대기 업이나 정부와 연결된 프로젝트에서는 외면당하기 십상이다.

재활용의 문제

2010년 10월 4일 헝가리 남서부 세 개 마을에 갑자기 붉은 진흙이 흘러내렸다. 영문도 모른 채 지켜보다가 진흙에 닿

은 사람들은 화상을 입었고 일곱 명이 사망하기까지 했다. 이 진흙은 독성 중금속이 포함된 알루미늄 생산 폐기물이었다. 알루미늄 공장 저장소가 터지면서 100만 세제곱미터 두께의 슬러지Sludge. 하수 처리나 정수 과정에서 생긴 침전물가 마을을 덮친 것이다. 다뉴브강을 위협할 초유의 사태까지 이르렀다.

미래의 금속이라고 불리는 알루미늄은 재활용률이 높다고 알려져 있다. 가볍고 매력적인 금속 질감에다 인체에 무해하다는 특성 때문에 음료용기를 비롯하여 여러 용도로 활용되고 있다.

알루스위스Alusuisse와 같은 알루미늄 회사들은 이름 있는 건축가, 디자이너 들과 접촉하면서 알루미늄에 관심을 갖도록 했고 디자인 공모전을 열기도 했다. 그 결과 세련된 라이프스타일을 상징하는 알루미늄 재질의 가구와 건축물이 등장하기 시작했다. 뉴욕현대미술관의 큐레이터 파올라 안토넬리Paola Antonelli는 알루미늄이 "우리 시대를 상징하는 재료이자 여러 얼굴을 가진 금속"이라고 표현했다.[61]

하지만 알루미늄의 원료인 보크사이트Bauxite가 땅에서 나오고 이것의 채굴 때문에 엄청난 환경파괴가 일어난다는 사실은 잘 알려져 있지 않다. 보크사이트는 노천광에서 채굴하여 얻는데 브라질, 자메이카 등 몇몇 열대지역의 나무를 베어내야만 한다. 제련 과정에서도 어떤 금속보다도 많은 에너지를 소모하고 붉은 진흙이라고 불리는 폐기물은 물과 결합하면서 강한 알칼리성 물질로 변해 주변에 서식하는 동물을 위협할 뿐만 아니라, 지하수까지 오염시키는 것으로 알려졌다.[62]

지속 가능을 이야기하려면 많은 사실을 알고 있어야 한다. 최근에는 막연하게 긍정적으로만 인식되던 재활용에 대한 비판적인 주장이 하나둘씩 나오고 있다. 물론 재활용이 나쁜 것은 아니지만 재활용은 가장 마지막으로 해야 할 일이지, 가장 먼저 할 일은 아니다. 그럼에도 사람들은 재활용이 친환경적 실천을 한다는 첫 번째 징표로 여기고 있다.[63]

생산과 소비, 사용, 폐기의 근본적인 문제 그리고 성장 지상주의의 경제 모델이 갖는 한계, 자원의 불평등한 분배는 잘 다루지 않는다. 소각하는 것보다는 낫지만 재활용은 책임을 면하고 마음을 편하게 해주는 방책이 되고 있다.

분해 가능하다는 바이오플라스틱도 사정은 마찬가지다. 모빌케미컬컴퍼니Mobil Chemical Company는 옥수수 전분을 플라스틱과 섞어 만든 '헤프티Hefty'라는 이름의 쓰레기 봉지가 자연분해된다고 홍보했다. 나중에 모빌의 대변인은 그것이 홍보용이었을 뿐이라고 실토하여 소송이 제기되기도 했다.[64] 오늘날도 100퍼센트 식물로 만든 플라스틱은 거대 농장에서 엄청난 양의 농약을 살포하여 길러낸 유전자 조작 작물이 원료인 경우가 대부분이다. 바이오 연료의 경우와 마찬가지로 식량으로 사용되어야 할 것이 일회용 용기로 제작되고 생물의 다양성까지 파괴하고 있다.

쿠바의 경우

아마도 지속 가능성을 가장 많이 고민한 나라는 쿠바일 것이다. 미국의 제재조치로 국제 경제에서 고립된 쿠바는 자급자족 방안을 마련해야 했고 '오르가노포니코Organoponicos'

라고 하는 독특한 도시 농업의 형태를 만들어냈다. 퍼머컬처Permaculture[65]를 실현한 셈인데 경제위기가 한창일 때 호주의 NGO를 통해 이 기술을 도입해서 보급했다고 한다.

먹는 문제 만큼이나 중요한 것이 주거 문제이다. 해결방법은 주민 스스로가 주택을 건설하고 복원하는 '마이크로 브리가다Micro Brigadas, '브리가다'는 작업반을 뜻한다'였고 스스로 집을 수리할 만한 자금이 없는 시민들이 스스로 개축하는 것을 지원하기 위해 사회적인 공동체 운동을 시작했다. 이것을 '건축가의 사회화'라고 하는데 1993년에는 NGO 건축가 프로그램인 '해비타트 쿠바Habitat Cuba'가 활동을 시작했다.[66]

2000년부터 '사회적 노동자 프로그램'으로 사회적 노동 활동이 본격적으로 시작되었고 2006년 이래 1만 3,000명씩 사회적 노동자들이 전국적으로 가정, 사업체, 공장을 방문해 전구를 교환하고 새로운 전기 조리기기의 사용법을 가르치는 등 에너지 절약 정보를 공급하고 있다. 심지어 아바나 대학교The University of Havana에는 에너지 절약을 위한 석사과정이 있을 정도이다. 건축가들도 자신을 '사회적 노동자Social Workers'라고 인식해 거주자가 일상생활에서 맞닥뜨리는 곤란을 해결하는 것을 도울 뿐만 아니라 지방의 개발계획 당국과 협력하여 환경을 종합적으로 개선하려고 노력한다.[67]

또한 재료의 한계를 극복하기 위해 일반적인 건축 재료로 로마시대의 시멘트를 사용한다. 이러한 노력은 당면한 필요에서 비롯되었지만 어떤 면에서는 오늘날 지속 가능한 방법의 모범이 되고 있다.

올바르다는 것: 정치적 올바름과 반자본주의

> 가난한 사람들을 도와야 한다고 말하면 사람들은 나를 성
> 자라 한다. 그러나 가난을 만드는 구조를 바꾸어야 한다고
> 말하면 사람들은 나를 '빨갱이'라 한다.
>
> **돔 헬더 카마라**Dom Hélder Pessoa Câmara 주교

흔히 착함은 올바른 행동으로 나타난다. 가난한 사람을 돕
거나 몸이 불편한 사람을 돕는 것도 올바른 행동에 포함되
고 그런 행동을 하는 사람을 착한 사람이라고 한다. 그러나
여기에 정치적인 입장이 더해진다면 섣불리 착하다는 말을
꺼내기 어려워진다. 정치적인 면이 없고 순수하게 올바른
행동을 해야 사람들의 공감을 쉽게 얻을 수 있는 것이다.

그런데 정말로 정치적이지 않고 순수하게 올바른 것만
을 추구해야 할까? 그것이 얼마나 우리 일상에, 또 디자인
활동에서 가능할까? 마땅히 정치적으로도 올바른 것을 추
구해야 하지 않는가.

시민 디자이너, 시민 불복종
월리엄 모리스가 대량생산된 물건에 대한 비판적 입장을 취
했다면 바우하우스에서는 19세기 대량생산, 시각 커뮤니케
이션, 건축에서 발견되는 문제에 대한 나름의 처방을 마련
했다고 할 수 있다. 객관적 이성주의라고 할 만한 입장을 취
해 결과적으로는 기능주의와 연계되었고 삶의 질을 향상시

키기 위한 기능적인 디자인을 위한 문제 해결 방법론의 토대를 만들어냈다. 물론 바우하우스의 마스터들마다 입장이 조금씩 달랐고 깊이 따지기 시작하면 정말로 기능적인 것이 해결책이 되었느냐 하는 논란이 남아 있다.

어쨌든 정치적 격변기를 거치면서 초기의 모던 디자이너들이 희망했던 국제 양식International Style은 보편적 디자인 Universal Design: One Design for All을 지향했다는 점에서 산업 노동자의 계급 없는 대중 사회에 대한 개혁가들의 이상과 맞아떨어졌다. 하지만 '객관성의 신화'는 실용주의 노선에서 단편적으로 해석되어 클라이언트가 규정하는 기능, 즉 일반적으로 이윤을 위한 것이 되어 안전이나 사회문화적 영향, 정치적 영향은 배제되었다. 바우하우스가 나치의 주요 인사들과 묘한 관계에 몰리면서 정치적인 줄다리기를 해야 했기 때문에 가치중립적인 태도를 취할 수밖에 없었을 것이다. 정치적인 중립 때문이든 예술의 민주화 때문이든 결과적으로 보면, 보편주의는 균질화된 적절한 기업 스타일을 낳았다.

스티븐 헬러는 이 점에 대해서 "가치중립적인 디자인 Value-Free Design의 이상은 위험한 신화이다. 결국 모든 디자인 솔루션들은 드러나든 드러나지 않든 일정한 편견이 반영된다. 정직한 디자인일수록 편향성을 숨김없이 알리지, 괜한 보편적 '진리'와 순수함을 내세워 수용자들을 기만하지는 않는다."고 밝혔다.[68]

정치적 입장, 반자본주의

스티븐 헬러의 말처럼 디자인 활동을 사회적 실천으로 본다면, 디자인의 가치 판단이 분명히 필요하다. 올바름을 올바르게 이해한다는 것은 디자이너로서 또 시민으로서 어떤 태도를 갖느냐에 달려 있다.

　그런데 그게 실제로는 그리 쉬운 일이 아니다. 디자인 비평가 릭 포이너Rick Poynor도 '반자본주의Anti-Capitalist'라는 용어를 쓰기를 주저했다고 고백한 바 있다. 그렇지만 결국 디자인 문제가 근본적으로 정치적인 문제라는 점을 분명히 해둔다. 그는 『포르노토피아 디자인하기Designing Pornotopia』에서 "이 점을 인식하지 못한 논쟁으로는 '상황을 개선'하려는 욕구에 대해 막연하고 그저 그런 말을 하는 수준에서 크게 벗어나지 못할 것이다."라고 말했다.[69]

민주주의를 위한다?

디자이너들 사이에서도 정치, 민주주의를 구체적으로 언급하려는 시도가 있었다. 기업, 정부의 프로젝트를 진행하는 디자이너들은 부담스러울 법한 일이다. 2004년 12월에 스티븐 헬러가 밀턴 글레이저를 인터뷰한 내용을 보면 몹시 조심스러운 태도를 읽을 수 있다. 그중 일부를 살펴보자.[70]

헬러　(…) 그리고 반대를 전파하는 사람으로서 디자이너의 역할에 대해서도 이야기해봅시다. 진정한 반대자는 행동주의자들입니다. 포스터나 배지 또는 광고 캠페인을 만드는 것이 실제 행동주의라고 볼 수 있습니까?

글레이저 분명히 행동주의의 한 형태입니다. (…) 수년 동안 저는 디자이너의 역할이 여느 선량한 시민의 역할과 다를 바 없다고 생각해왔습니다. 좋은 시민이란 민주주의에 참여하고 견해를 피력하며 그들의 시대에 그들의 역할을 인식하는 사람들입니다. 디자이너이기 때문에 더 많은 책임을 져야 한다는 것을 의미하지는 않습니다. 우리 모두가 좋은 시민이 되기 위한 책임감을 가지고 있는 것입니다. (…) 사실 나는 이 작품들이 사회에 작용하건 아니건, 큰 차이를 만든다고 생각하지 않습니다. 당신은 그것을 해야만 합니다. 왜냐하면 그것은 반대 의사를 표현하는 데에 필수적이기 때문입니다. 우리의 유일한 희망인 민주주의를 수호하기 위하여 반대 의사는 반드시 표현되어야만 합니다.

스티븐 헬러와 밀턴 글레이저가 나눈 대화는 선문답에 가깝다. 글레이저는 분명히 사회적인 메시지를 담은 시각물을 제작했고 나름의 의도를 갖고 있었다. 헬러는 거기서 중요한 논지를 파악하고자 하였으나 결국 글레이저는 보편적인 정서를 표명하는 것으로 몰고 갔다. 말하자면 정치적 태도를 분명히 하기 보다는 교양 있는 민주 시민의 태도를 밝히고 있다. 물론 수동적인 태도에 대해서는 경계하고 있다. 시나리오 작가 토니 쿠슈너Tony Kushner가 『불찬성의 디자인The Design of Dissent』의 서문에 언급한 대로, 이 포스터들은 회복력을 갖고 있다. 받아들여지든 그렇지 않든 인간의 양심을 건드린다는 의미가 있다.

이에 비해 디자인 지식인이자 실천적 사상가[71]로 불리는 얀 반 토른Jan van Toorn은 이보다 한층 적극적으로 정치적인 태도를 강조했다. 1997년 얀반아이크아카데미Jan van Eyck Academie에서 열린 ‹디자인을 넘어선 디자인Design Beyond Design› 컨퍼런스 자료집에서 얀 반 토른은 "오늘날 디자이너들이 사회문화적 관점에서 시각적 중재의 정치적 의미에 대해 거의 생각하지 않는다는 점은 충격적이다. 디자이너의 사회적 역할에 대해 성찰하던 기존의 정신적 공간이 폐기되면서, 클라이언트의 요구 조건에 어떻게 접근할 것인지를 결정하던 비판적 거리도 상실되었다."고 단언했다.[72] 그가 진단한 1990년대 말의 상황은 시각적 저널리즘과 커뮤니케이션 디자인이 미학을 최우선하면서 탈정치화에 가담하고 있었고, 그 미학이 참여 민주주의를 좀먹는 시각적 아름다움을 그럴듯한 수사학으로 감싸는 정도였다. ‹디자인을 넘어선 디자인›은 그 상황을 극복하기 위해 문화적 변화가 지닌 복잡성을 진지하게 다루는 출발점이었던 것이다.

911의 트라우마

"비행기가 쌍둥이 빌딩을 무너뜨리는 것을 본 순간부터 나의 세계관이 바뀌었다. (…) 그 후 2주 동안, 나는 맨해튼 하부의 거리를 배회하며 이 재난의 여파에 내가 도울 수 있는 방법을 찾고 있었다." ‹소외된 90퍼센트를 위한 디자인›전 도록에서 신시아 스미스는 '빈곤 종식을 위한 디자인'이라는 글을 이렇게 시작한다. 산업 디자인의 재능을 사용할 곳을 한 곳도 발견하지 못했는데 '소외된 90퍼센트를 위한 디

자인'으로 빈곤을 퇴치할 수 있다는 확신을 갖게 되었다는
것이다.

　911 이야기는 『디자인과 진실』에서 로버트 그루딘도
꽤 진지하게 다루었다. 센노 리큐와 야마사키 미노루山崎實를
비교하고 있는데 센노 리큐는 선의를 배신당한 의로운 디자
이너로, 야마사키는 자신을 향한 배신에 스스로 몸을 담은
디자이너로 표현했다. 그는 오사마 빈 라덴과 항만청 관리
그리고 심지어 미국의 무책임함까지 비판하고 있다.

　이 두 사람과는 사뭇 다른 시각으로 911을 이야기한 사
람도 있다. 릭 포이너는 이 사건이 한창 사회적인 관심을 논
의하기 시작한 미국의 디자인계가 자신들의 문제로 시각을
맞추게 되었다는 아쉬움을 토로했다. 예컨대 노동착취와 같
은 국제적인 쟁점들은 자유세계의 수호, 아프가니스탄의 폭
탄테러 같은 문제들에 비하면 그리 중요하게 여겨지지 않게
되었다는 것이다. 2001년 9월 말에 열리기로 했던 미국그래
픽아트협회AIGA, America Institute of Graphic Arts의 '보이스Voice' 컨
퍼런스가 911테러로 취소되고 2002년 3월에 다시 열렸는데
이때 밀턴 글레이저가 "공적 책임감을 느낀 뉴욕 안팎의 많
은 디자이너들이 911과 같은 전례 없는 사태를 이겨내고자
여러 이미지를 만들어냈고 글을 쓰기도 했다."고 밝혔다.[73]

적고 단순하고 싸다는 것: 미니멀리즘, 노멀리즘

우리가 누리는 번영의 많은 부분이 여전히 지속 가능하지 않은 노동과 교통, 에너지 그리고 소비자 부채에 위험스럽게 의존하고 있다. 우리는 한 번씩 거래할 때마다 우리 세계의 물질적 한계를 시험하는 셈이다. 값싼 물건을 찾는 우리의 행동이 바로 21세기 위기의 근원이 되고 있다.

고든 레어드, 『가격 파괴의 저주』 중에서

단순함이 디자인의 미덕으로 부상한 지 몇 년이 지났다. 어디에서나 단순한 형태의 제품을 만날 수 있고 간결한 타이포그래피도 흔해졌다. 이것은 생태적인 문제, 예컨대 불필요한 부품을 사용하지 않는다거나 잉크 소모량이 덜 든다거나 하는 설득 논리가 있었고 가격 절감 효과도 인정된다. 이렇게 단순하고 싸다는 특성을 '착한' 것으로 표현하기도 한다.

디터 람스

2010년에 런던에서 디터 람스Dieter Rams라는 독일 원로 디자이너의 전시가 열렸다. 독일 가전제품회사로 잘 알려진 브라운Braun 사의 수석 디자이너였던 그의 디자인 철학은 언제나 확고했다. 예를 들어 면도기를 디자인할 때, "나는 그것이 훌륭한 영국 집사와 같아야 한다고 생각했다. 필요할 때는 언제든 등장해야 하지만 그렇지 않을 때는 나타나지 않아야 한다."고 주장했다.

영국 집사의 이미지는 영화 ‹남아 있는 나날The Remains of the Day›에서 앤서니 홉킨스Anthony Hopkins의 연기로 익히 잘 알려져 있지만 독일 디자이너가 제품을 영국 집사에 비유한 점이 흥미롭다. 어떤 면에서는 독일의 디자인은 영국에 빚을 지고 있는데 말이다.

디터 람스에서 한참 거슬러 올라가서 바우하우스가 설립되기도 전에 독일공작연맹Deutscher Werkbund을 주도한 헤르만 무테지우스Hermann Muthesius를 생각해보자. 헤르만 무테지우스는 7년 동안 런던의 독일 대사관에서 근무하면서 영국의 문화를 관찰했다. 그가 런던에 부임한 1896년은 윌리엄 모리스가 생을 마감한 해였고 미술공예운동의 영향을 눈으로 보았을 것이다. 이 경험을 바탕으로 귀국 직후에 집필한 『영국 주택Das Englische Haus』은 영국 중산층의 간소한 라이프 스타일을 소개하면서 소박함과 간결성을 근대성의 한 측면으로 부각시켰다.

소박함과 간결성은 바우하우스와 울름조형학교Hochschule für Gestaltung Ulm를 거쳐서 브라운에도 영향을 미쳤다. 1980년대 들어서 브라운의 디자인은 모던 디자인을 지루하게 여기는 분위기와 함께 잊히는 듯했다. 물론 디터 람스도 고집스러운 늙은이로 치부되곤 했다.

단순함의 귀환

그런 디터 람스가 노구를 이끌고 한국을 찾을 만큼[74] 다시 바빠지게 된 배경에는 애플과 무지無印良品의 디자인이 있었다. 아이팟과 아이폰의 외형뿐 아니라 어플리케이션의 그래픽

에서 옛 브라운의 디자인을 떠올리게 하는 사례가 자주 나타났고, 애플의 수석 디자이너인 조너선 아이브Jonathan Ive는 디터 람스에 대한 존경을 표하기도 했다. 또한 무지는 상표마저 뺀 군더더기 없는 디자인으로 관심을 끌었다.

이 두 가지 현상만으로도 디터 람스를 다시 불러오기에 충분했다. 인터넷 경매 사이트인 이베이에서 디터 람스가 디자인에 참여한 브라운의 중고 제품이 높은 가격에 거래되기 시작했고, 디터 람스가 제시한 좋은 디자인의 십계명이 여기저기서 다시 언급되기도 했다. 지난 몇 년 동안 시장에 나온 새로운 제품들의 형태를 살펴보면 브라운과 애플, 무지의 미학이 조금씩 반영되었음을 알 수 있다. 마치 바둑의 복기復棋 과정처럼 오랜 기간을 지나면서 다듬어진 정형적인 디자인을 다시 따르게 된 것이다.

기본적이고 저렴한 것

단순한 형태는 "기본으로 돌아가라Back to the Basic!"는 구호를 명분으로 삼곤 한다. 기본적인 것은 결국 저렴한 것과 연결되어 시장에서 소비자들과 이해관계를 맞추게 된다. 비싼 제품을 멀리하려는 소비자들의 변화된 경향이 널리 확산되고 있음을 보여주는 증거로, 가전제품 산업에 대한 맥킨지의 조사 보고서가 인용되었다. 보고서에 따르면, 전체 소비자의 60퍼센트가 최신 기술이 동원된 고가의 부수적인 제품보다 적당한 가격의 기본적인 제품에 더 많은 관심을 보인다는 것이다. 이것은 건설업에도 영향을 미쳐서 고가의 디자인에서 벗어나 더 단순하고 기본적인 디자인을 선호하는

경향이 나타나고 있다고 한다.[75]

　　제품의 형태와 구조에서 단순함은 디자인의 철학적 차원에서 '기본'을 말한다고 하기는 어렵다. 디지털 기기에서 인터페이스, 콘텐츠의 생태계가 중요해지면서 상대적으로 물리적인 형태의 비중이 약해졌기 때문이다. 여기에 시장이 요구하는 가격대가 점점 낮아지고 있다는 요인까지 작용하고 있다. 어찌 보면 단순함이란 현실적인 대안이자 전략에 지나지 않을 수 있다.

　　저소득층 시장BoP, Bottom of Pyramid을 겨냥한 파괴적 혁신Disruptive Innovation이라는 말까지 나오고 있다. 저소득층 시장은 피라미드의 밑바닥, 즉 연 3,000달러 이하의 수입으로 사는 최하 소득계층을 뜻하는 말이다. 빈부 격차가 커지면서 이 계층이 세계 인구의 70퍼센트에 육박하고 있는데 이들을 잠재력을 가진 신흥시장으로 주목하고 있는 것이다.

　　이러한 주장을 펴는 이들은 디자인이 욕망의 사물을 만들어 왔다고 지적하면서 저소득층 소비자들을 위해 개발된 '저성능Underperforming' 제품에 관심을 갖도록 독려한다. 단순함과 저렴함은 결과적으로 두 가지 의미를 갖는다. 단순하면서도 유용하고 다양한 경험을 제공하는 제품을 디자인한다는 것과, 저소득층을 풍부한 수요층으로 보는 현실적 의미가 그것이다.

착한 가격의 진실

블랙 프라이데이는 미국에서 매년 추수감사절 다음 첫 금요일을 일컫는다. 이때부터 명절 쇼핑이 시작되고 대형매장

들은 최고 70퍼센트까지 할인한 제품을 내놓는다. 경기 침체로 파격적인 가격의 물건을 사려는 사람들이 이전의 어느 해보다도 많았던 2008년이었다. 새벽 5시에 문이 열리자마자 월마트로 밀려든 사람들 때문에 사망자까지 발생하는 사고가 일어났다. 값싼 물건을 추구해온 비극의 결말을 보여주는 상징적인 사건이다.

캐나다 저널리스트인 고든 레어드Gordon Laird는 『가격 파괴의 저주The Price of a Bargain』에서 글로벌 금융위기가 한창이던 때에 일어난 이 일화를 책머리에 소개했다. 고든 레어드는 값싼 운송, 값싼 노동력, 값싼 에너지에 의존했던 값싼 물건은 무역불균형과 소비자의 신용 위기, 기후 위기 앞에서 종말을 맞게 될 것이라고 말한다. 따라서 물건의 진짜 비용을 정확하게 반영해야 한다고 주장한다.

이른바 '할인 공학'이 환경에 미치는 중요한 충격이 겉으로는 드러나지 않는다는 문제도 지적되었다. "바로 아시아의 시골 벽지에 그리고 먼 에너지 개척지에, 선박이 배출가스 규제를 받지 않고 항해하는 공해公海에 문제의 진실이 숨겨져 있다."고 한다.[76] 카네기멜론대학의 연구 결과에 따르면, 2005년 중국 전역에서 배출된 온실가스의 33퍼센트가 수출용 생산 때문인데 이것은 엄청난 규모의 탄소배출량이다. 그 덕분에 바다 건너온 물건들이 착한 가격으로 우리 장바구니에 담기게 된 셈이다.

세상을 바꾸겠다는 것

> 1965년 독일인 철학자 헤르베르트 마르쿠제Herbert Marcuse는
> 시민들이 정치에 참여하는 것은 금지하면서 동시에 그들
> 에게 문화적 활동과 의견 형성에 있어서는 무제한의 자유
> 를 허용하는 모순되는 체계를 지칭하는 새로운 용어를 만
> 들었다. 마르쿠제는 그것을 '억압적인 관용'이라고 불렀다.
>
> **스테판 욘손**, 『**대중의 역사**A Brief History of the Masses』 중에서

착한 디자인을 앞세운 제목에는 곧잘 세상을 바꾼다는 표현
이 뒤따른다. 세상을 바꾼다니 얼마나 위대한 말인가. 이런
생각을 모아서 아예 『월드체인징』이라고 책 제목을 붙일 정
도다. 『월드체인징』은 분명 훌륭한 책이다. 세상을 바꾸려
는 노력의 집합체로서 중요한 자료가 되고 있다. 단, 세상을
바꾼다는 것이 호락호락하다면 말이다.

알렉스 스테픈은 "우리가 내딛는 작은 발걸음들은 위
대하다."고 천명했다.[77] 예컨대 한 사람 한 사람이 소형 형광
등을 사용하고 풍력을 이용해 전기를 공급받는 작은 실천은
석탄 연료가 덜 쓰이고 풍력 발전 시설이 더 많이 건설되게
한다. 그리고 에너지 회사들이 에너지 효율이 좋은 제품들
을 점점 생산하면 청정 에너지를 위한 시장이 생겨날 것이
라는 논리다. 그의 입장은 "긍정적인 마음을 갖는 것만으로
도 정치적인 행동이 될 수 있다."라든가 "사회를 변화시키
는 위대한 운동은 항상 굉장히 낙관주의적인 언명으로부터

시작되었다."라는 표현으로도 이어진다.[78]

그 예로 노예제 폐지를 들었다. 이 지점에서 의문이 들었다. 왜 그렇게 무리하게 정당화를 하려고 하는 것일까? 그는 "공식적으로 영국의 노예제 폐지 운동은 1787년 런던의 한 인쇄소에서 시작되었다."고 언급하고 1838년 의회가 80만 명을 노예 신분에서 해방시킬 수 있었던 이유를 다음과 같이 정리했다. "노예제는 어떻게 그토록 빨리 폐지될 수 있었을까? 소수였지만 성심껏 이 일에 나선 노예제 폐지 운동가들의 노력을 통해서였다."[79]

물론 그들의 확고한 노력이 있지 않았다면 어려웠을 일이다. 미국의 철학자이자 사회학자인 수전 벅 모스Susan Buck-Moss는 노예제 폐지를 이와 다르게 해석한다. "노예제 폐지는 보편적 자유라는 이상의 유일하게 가능한 논리적 결론이었지만, 그 일은 프랑스인들의 혁명적 이념을 통해서도 심지어는 그들의 혁명적 행동을 통해서도 일어나지 않았다."[80] 그러면 어떻게 가능했다는 건가? "노예제 폐지는 노예들 자신의 행동을 통해 일어났던 것이다. 이 투쟁의 진원지는 생도맹그Saint-Domingue의 식민지였다."고 한다.

노예로 태어난 장자크 데살린Jean-Jacques Dessalines은 1804년 1월 1일에 프랑스로부터 독립을 선포했고 '자유가 아니면 죽음을'이라는 기치 아래 프랑스 군대를 물리쳤다. 1805년에는 '흑인' 시민들로 구성된 입헌 독립국을 세웠다. 스스로 '제국'이라고 불렀고 아라와크어Arawakan Language로 '아이티Haiti'라 지칭했다. 역사상 노예와 식민지의 완전한 자유를 가져온 최초의 사건이었다.

역사적인 사건을 신화화하는 일은 늘 있어 왔고 지금도 소소한 미담으로 '휴먼 다큐'라는 독특한 장르를 만들어낸다. 시민에게 용기와 희망을 주는 좋은 의도인 것은 분명하다. 하지만 세상을 바라보는 시각을 너무 단순하게 만들어버리는 것은 아닌가.

남북전쟁에서 북부가 노예제를 반대한 이유가 휴머니즘 때문이라기보다는 값싼 흑인 노동력을 필요로 했기 때문이라는 주장이나 링컨이 뱀파이어 사냥꾼이었다는 엉뚱한 상상력까지 동원하여, 알렉스 스테픈이 부각시킨 소중한 가치를 무색하게 하려는 것은 아니다. 좋은 의도로 주장을 한다고 해서 마치 그것이 세상의 원리인양 여기는 것은 현실적인 감각을 잃을 수 있음을 말하려는 것이다.

스웨덴의 비평가 스테판 욘손Stefan Jonsson에 따르면, 마르쿠제는 50여 년 전 미국에서 망명생활을 하면서 이러한 전조를 발견했다. 그의 눈에 미국 거주자들은 편안하고 합리적이면서 민주적인 부자유를 즐긴다고 판단했다. 그래서 모든 이들이 마음껏 이야기하고 각자가 바라는 방식대로 살지만 동시에 "사회의 진정한 탄압의 엔진들은 전혀 손상되지 않게" 남겨둘 것이라고 전망했다.[81] 결국 마르쿠제 말대로 미국의 이러한 민주주의는 어쩌면 가장 효율적인 지배 체제일지 모른다. 한국 사회도 이 체제를 닮아가고 있다.

결론: 남은 과제

디자인의 도덕성이 강조되기 전 디자인 담론은 급진적인 것과 온건한 것, 개혁과 개선, 사회적인 것과 탈정치적인 것의 대립과 충돌을 보여준다. 1990년대에서 2000년대로 지나오는 동안 흔히 말하듯, 세계 질서가 재편되는 과정에서 혼란을 겪으면서 디자이너들은 제각각 다른 태도를 표명해왔다. 그 와중에 찾은 합의점은 결국 보편적인 인간 정서에 호소하는 것이었다. 마치 디자인이란 '그런 것이고', 그래왔던 것처럼 부담감을 해소한다. 결코 근본적인 변화를 요구하지 않는다. 늘 그런 것처럼 이해하고 눈감아 주고 넘어가는 것을 착하다고 표현하기 시작한 것이다. 착한 디자인의 탄생은 이전의 고민과 갈등과 주장을 뒤로하고 마치 어제가 오늘 같았던 것처럼 도덕적인 올바름을 지향하면서 어떤 사회, 어떤 이해관계에서도 거부감 없이 환영받기 시작했다. 착하다는 표현의 부드러움이나 달콤함에 매료되지 말고 다시 오늘의 디자인에 대해서 이야기해보자. 디자이너들이 무엇을 잊고 있는지, 디자인을 바라보는 이들은 무엇을 보지 못하고 있는지.

아스펜의 교훈, 성난 얼굴로 돌아보라

1970년 여름, 미국 콜로라도의 아스펜Aspen에서 국제 디자인 컨퍼런스IDCA. International Design Conference at Aspen가 열렸다. 미국 컨테이너 코퍼레이션에서 후원하여 1951년부터 시작된 이 연례행사는 디자인과 건축, 예술 분야의 명망 있는 인물들이 참석하는 자리였다.[1]

IBM의 디자인 디렉터였던 엘리엇 노이스Eliot Noyes가 당시에 IDCA 회장으로서 참석했고 솔 바스Saul Bass, 조지 넬슨 George Nelson도 참석했다. 국제 행사가 으레 그렇듯이 첫날 저녁에 파티가 열리고 있었는데 같은 시간에 강연회장 한쪽에서는 일군의 디자이너와 건축가 들이 환경 운동 단체 회원들과 함께 전혀 다른 분위기의 모임을 갖고 있었다. 그 컨퍼런스의 주제는 '환경과 디자인Environment by Design'으로 환경 운동 단체의 대표들이 초청받은 상황이었다.

첫날 저녁의 분위기와 마찬가지로 컨퍼런스 기간 내내 두 가지 서로 다른 디자인 개념이 충돌하게 되었다. IDCA 위원들은 디자인이 산업의 서비스라는 측면에서 문제 해결 활동이라고 보았다. 솔 바스와 엘리엇 노이스, 조지 넬슨과 같이 예술과 건축 교육을 받은 이들은 2차 대전 후에 소비 사회의 팽창과 맞물려서 그래픽 디자인과 산업 디자인 분야에서 활발히 활동했다. 그러한 변화를 겪고 성공한 이들이 1970년대를 맞이하는 그 순간에 환경 운동가들과 학생들은 컨퍼런스에서 정치적 참여가 결여되었음을 강하게 비판하

고 있었던 것이다. 디자인 전문직의 가치를 사회적 참여라고 보았고 그중에서도 환경 문제에 대해 전지구적인 시스템 측면까지 다뤘다.

이 주장은 크게 보면 1960년대 말부터 이어진 반문화, 환경적, 정치적 선동의 흐름과 연결되어 있고 디자인 분야에만 한정하면 슈퍼스튜디오Super Studio와 같은 급진적인 움직임, 모더니스트의 보수적 태도에 대한 비판이 담겨 있다. 이러한 긴장감은 오늘날까지도 여전히 남아 있지만 이때처럼 표면적으로 대립된 모습을 보이지는 않고 있다.

디자이너에게 책임을?

뜨거웠던 아스펜의 컨퍼런스가 있은 지 40여 년이 지난 오늘은 디자인에 대한 비판과 사회적 요구가 달라졌다. 디자인의 사회적 참여가 새롭게 해석되고 있다. 착한 디자인으로 지구를 구한다는 식의 표현은 디자이너의 역할이 몹시 중요할 것 같은 착각을 불러일으킨다. 하지만 내겐 디자이너들이 책임을 져야 할 의무가 있다는 논리로 들린다. 세상의 문제를 디자인 전문가들의 의식 문제로 전가하기도 한다. 정말로 디자이너가 문제를 일으켰거나 디자이너가 그 문제를 해결할 능력 있는 전문가라고 할 수 있는가? 왜 꼭 디자인으로 해결하려는가? 모르긴 해도 정치나 행정보다 훨씬 부담 없이 추진할 수 있기 때문일 것이다.

앞서 살펴본 대로, 이것은 디자인 분야 내부에서 먼저 불거져 나왔지만 이제는 다른 분야의 전문가들이 공공연하게 이 주장을 이어가고 있다. 디자인의 도덕성을 문제 삼은 사람들은 심각한 정치사회 문제의 책임을 디자이너에게 떠넘기는 듯한 인상을 지울 수 없다. 그들이 좋은 모델로 언급한 디자인 사례도 지극히 개인적인 차원에 머물러 있다. 말하자면 클라이언트가 자신의 미적 취향을 굿 디자인의 기준으로 삼듯이 말이다.

예컨대 폴 폴락은 "문제는 전 세계 디자이너의 90퍼센트가 부유한 상위 10퍼센트의 수요를 충족시킬 제품을 개발하느라 대부분의 시간을 쓰고 있다는 것이다."라고 지적한

다.[2] 그럴듯하게 들리지만 그의 말은 디자이너들이 '일'하는 구조를 생각하지 않은 판단이다. 의사는 환자와 만나고 교사는 학생과 만나고 변호사는 의뢰인과 만난다. 그리고 직업적인 디자이너는 클라이언트와 만나게 된다. 이것을 이해하고 다음의 질문에 답해보자. "디자인은 개인과 사회 간의 혹은 개인과 공동체 간의 교류를 반영함으로써, 광고의 메시지를 변화시킬 수 있는 어떠한 힘을 가졌는가?" "디자인은 기업을 개별적 존재로 정의하는 것에 대해 문제를 제기할 수 있는 영향력을 가지고 있는가?"

미국의 저술가 마우드 라빈Maud Lavin은 '아니오'라고 답한다.[3] "상업 서비스 범주 내에서 디자인은 결국 클라이언트의 요구에 종속"되기 때문이라고 이유를 덧붙인다. 적어도 대량생산되는 제품을 위한 디자인 서비스라면 제조회사 경영자는 클라이언트다. 그들이 상품을 생산하고 유통하는 시스템을 갖고 있기 때문이다. 특히 한국의 경우는 기업에 속한 디자이너들이 대부분인데 그 기업이란 폴 폴락이 비난하는 상위 10퍼센트의 수요에 해당하는 제품을 생산하는 곳임에 틀림없다. 그렇다고 부유한 수요자를 겨냥한 제품만 만들지는 않는다. 오히려 최고의 부유층을 위한 디자이너는 기업에 속하지 않는 스타 디자이너일 경우가 많다.

'소외된 90퍼센트'를 위해 제조와 유통을 하는 기업이 있다면 그곳에도 디자이너들이 취업할 것이다. 그리고 '소외된 90퍼센트'를 위한 일을 의뢰한다면 프리랜스 디자이너들도 기꺼이 그 일을 할 것이다. 실제로 그런 일을 하고 싶어서 수소문하는 젊은 디자이너들도 더러 만난다. 그들이

그런 일에 접근하기가 어려울 뿐이다. 소규모 디자인 스튜디오에 소속된 디자이너 개인이 자신의 재능을 착하게 사용하겠다는 결심을 하고서 제3세계 현장으로 간다고 해도 쥐꼬리만한 월급을 받는 입장에서 과연 방문 경비나 마련할 수 있을지 의문이다.

폴 폴락은 전 세계 디자이너의 90퍼센트가 전 세계 고객 중 '부유한 10퍼센트만을 위해' 일하는 이유를 "돈이 거기 있으니까"라고 설명한다.[4] 하지만 여러 일 중에서 부유한 고객을 위한 일을 선택할 만큼 충분한 기회를 갖고 있는 디자이너들은 많지 않다. 그러니까 '돈'이 있는 곳을 좇는다기보다는 '일'을 좇는다는 설명이 훨씬 더 현실적이다.

디자이너 개개인의 현실은 열악하다. 요즘 쏟아지는 디자인 관련 서적에서 디자이너들의 책임을 문제삼는 내용을 이야기하면 정작 디자이너들은 언제 그런 일이 있었냐고 반문할 것이다. 특정한 경우를 제외한다면, 저임금 노동자로서 경쟁력이 몹시 낮은 디자인 종사자들은 노동시간을 늘려야 하기 때문에 당연히 여가 시간은커녕 잠자는 시간도 대폭 줄여야 한다 생존의 현실에서 벗어나 생각할 여유가 많지 않고 더구나 그것을 실천하는 것은 더더욱 어렵다. 누군가 의미있는 일이라고 부탁하면 스튜디오에서 시간을 쪼개어 디자인을 무료로 해주는 정도일 것이다. 실제로 시민단체를 위해 무료로 아이덴티티나 홍보물을 디자인해주는 경우도 있다. 디자이너들은 진지하게 참여했고 그렇게라도 참여할 수 있다는 사실에 흡족해하곤 했다. 그러나 재능 기부라는 이름으로 이것을 마치 당연하게 해야 하는 것처럼 부추기는 것은 뭔가 잘

못된 것이다. 일부 지자체, 심지어 디자인을 지원하기 위해 설립한 기관까지 재능기부 디자이너를 모집하는 것은 납득하기 어렵다.

디자이너들은 담합을 해서 디자인 수수료를 올릴만한 깜냥도 못 되고 그런 시스템도 갖고 있지 않다. 자신의 능력을 지나치게 높게 생각하는 망상이나 자신의 노동을 현금으로 산출해내지 못하는 어리숙함이 있는 정도가 고작이다. 한 사회에서 전문가가 책임감을 갖는 것과 전문가의 정당성을 도덕성에서 찾는 것은 다른 차원의 문제다. 디자인을 도덕성의 잣대로 무책임하게 비판하기 보다는 디자인에 대한 기대가 왜곡되었다거나 디자인 전문가 집단의 역량이 부족함을 비판하는 것이 더 시급하다.

노동으로서의 디자인

노동은 모든 사회 구조물의 기반을 이루는 힘이다.[5] 경제성장도 시장도 대기업도 정부도 모두 노동에 기반을 두고 있으니, 디자인 역시 예외일 수 없다. 디자인도 노동이다. 간디는 "지적인 생계 노동은 언제라도 가장 높은 형태의 사회봉사"라고 하면서 육체노동뿐 아니라 지적 노동의 가치도 인정했다. 보편적인 이익을 위해 노동하는 사람은 그의 임금을 받을 만하고 그러한 생계노동이 사회봉사와 다르지 않다고 설명했다. 직업적인 활동과 봉사를 구분하려는 선입견을 깨는 주장이다.

그렇다면, 노동에 대한 정당한 대가를 지불할 준비가 되어 있지 않은 사회에서 착함을 논할 수 있는가. 공공기관에서조차 공적인 일에 대한 공헌 또는 다음의 프로젝트 참여 기회를 위한 봉사의 의미로 엄연한 디자인 업무를 무료로 요구하기도 한다. 물론 행정적으로 윗사람의 재가를 받기 위해 시각적인 이미지나 샘플을 첨부해야 하는데, 이에 대한 비용이 따로 책정되어 있지 않아서이다. 시각적인 설명이 그렇게 중요하다면 왜 그런 예산을 편성하지 않는가.

착한 디자인의 수용 여부를 최종 판단하는 기업의 경우는 이에 비할 수 없이 심하다. 착한 상품을 만들기 위해 더 많은 고민을 해야 하는 노동자에게 착한 가격으로 납품을 요구하거나 사전에 합의된 프로세스 이상의 노동을 추가해서 요구하는 것을 당연하게 여기기도 한다.

이 모든 것이 경쟁 사회에서 프로젝트를 수주하기 위한 당연한 비즈니스라면 정부와 기업에서는 착한 디자인이라는 말을 떠들어서는 안 된다. 적어도 아이디어와 노동의 착취를 무감각하게 반복하는 기관이라면 더욱 그렇다.

에른스트 슈마허는 젊은이들이 앞으로 좋은 노동을 할 수 있도록 어떤 준비를 하도록 해야 할지 언급한 바 있다. "우리는 먼저 젊은이들에게 좋은 노동과 나쁜 노동을 구별할 수 있도록 가르치고, 이들에게 나쁜 노동을 받아들이지 않도록 독려해야 합니다."[6] 말하자면 노동의 즐거움과 필요성뿐 아니라 무의미한 노동의 혐오스러운 점도 함께 가르쳐야 한다는 것이다. 극단적으로 "만약 노동을 불쾌하지만 해야 하는 것으로 본다면 일을 '덜' 한다는 의미 외에 좋은 노동이란 없습니다."라는 말이 지당하다.[7]

자기 이익의 정당성에 대해서도 다시 생각해보자. 자기 이익을 추구하는 과정에서 타인을 해치거나 공동체에 위협을 가하는 것은 비판받아 마땅하다. 그렇다고 타인의 이익을 배려하는 것은 옳고, 자기의 이익을 얻고자 하는 것은 옳지 않을까? 겸연쩍어서 선뜻 답하기는 어렵겠지만 도덕주의적인 입장에서 보면 전자의 이타주의적인 태도에 호감이 가기 쉽다. 한편 이타주의가 타인을 위한 희생과 봉사를 요구하면서 개인의 독립적인 삶에 방해가 된다는 주장도 있다.[8] 즉 자기 자신에게 쏟는 관심이 몹시 중요한데도 이타주의를 칭송하는 사회적 통념 때문에 그것을 부도덕한 일처럼 오해하기도 한다는 것이다.

도덕이 명령이거나 간섭이 되는 것은 다른 문제다. 도

덕규범은 여러 사회 규범 중 하나로서 개인이 결단하고 선택하여 따르게 된다. 물론 따르지 않을 때 비난과 같은 제재 수단이 동원되곤 한다.[9] 그렇지만 더 나은 삶을 위해서 만든 규범이므로 자율적인 판단을 내릴 여지도 필요하다.

나와 이웃을 위한 디자인

디자이너이자 비평가인 엘런 럽튼은 메릴랜드예술대학교에서 그래픽 디자인 대학원 교수들과 함께 『DIYDo It Yourself』라는 책을 만들었다. 디지털과 인터넷 덕분에 그래픽을 만드는 것이 보편화되어 있으므로 사람들이 디자이너처럼 생각하는 법을 알게 되면 스스로 디자인하는 경험을 할 수 있으리라 생각했다. 그래서 구체적인 사례를 보여주면서 디자인에 대한 인식을 확산하려고 책을 펴냈다고 밝혔다.

엘런 럽튼은 독일의 철학자 위르겐 하버마스Jürgen Habermas로부터 공공영역Public Sphere 이론을 끌어와서 공통의 관심사를 갖고 있는 사람들을 연결시키는 사회적 동의 현상을 설명하고 있다. 칼 마르크스의 자본 이론을 화두로 하여 소유와 노동이 분리되는 상황을 극복하는 비전을 제시했고, 이에 덧붙여 이탈리아의 사상가 안토니오 그람시Antonio Gramsci가 언급한 '유기적 지식인Organic Intellectual'의 개념을 통해서 사회에서 지식인의 공적인 역할을 강조하기도 했다.[10]

결국 『DIY』에서는 전 지구적인 경제 체제에 대한 불만, 직업이나 학문을 넘어선 디자이너의 사회적 역할에 대한 기대, CCLCreative Common License의 정보 공유에 힘입어 디자인과 제작과 소비가 개별적으로 이뤄지는 현상의 극복이 쟁점이다. 구체적으로 보면, 현재의 기술적 토대에 디자이너의 지식을 더하여 개인들이 창의적 주체로 나설 수 있게 하는 것이다. 물론 이것이 현재 시장체제를 붕괴시킬 정도로 파급

효과가 있다고 생각하지는 않는다. 결국에는 DIY에 필요한 새로운 산업이 생겨나면서 소비가 이뤄질테니 말이다. 그동안 잃어버렸던 만드는 능력을 회복한다는 데에 중요한 의미가 있다.

수전 스트레서는 쓰레기를 분류하는 이유로 기술과 손재주의 차이를 포함시킨다. 물건을 직접 만들 줄 아는 사람은 고치는 것도 잘한다는 것이다. "미국에서 산업화된 공장 생산이 널리 퍼진 19세기 말에도, 많은 사람들은 물건을 고치는 데 필요한 기술과 지식을 유지하고 있었다. 여전히 옷을 직접 바느질하고 수선해야 했던 여성들은 대부분의 남성들보다 더 오래도록 손재주를 잃지 않았다. 그러나 오늘날에는 뭔가를 만들고 수리한다는 것이, 아주 기이하진 않아도 확실히 일반적이지는 않은, 일종의 취미생활이 되었다."[11]

1896년에 발행된 《수선 및 수리 지침서A Manual of Mending and Reparing》에는 "제조는 이제 손으로 하지 않고 기계로 하거나 기계적인 분업을 통해서 한다. 하지만 수선은 반드시 손으로 해야 한다."는 말이 기록되었다고 한다. 수리는 수작업으로 해야 하는데 수작업을 하려면 재료가 되는 물질을 완벽하게 이해해야 한다.

빅토리아앤드앨버트뮤지엄에서 2011년에 개최한 〈파워오브메이킹Power of Making〉전은 산업혁명의 나라답게 만드는 능력을 재조명했다. 오늘날 이 '만듦'에 대한 관심은 디자인의 개념을 확장시키고 있다. 19세기에는 대량생산, 복제를 위해 마스터 모델을 만드는 것에서 출발했지만 오늘은 공유할 수 있는 소스를 제공하는 것이 될 수도 있다.

이런 점에서 보면 착한 디자인이란 시장의 메커니즘 안에서, 또 19세기의 대량생산 모델 안에서, 자본주의의 확고한 시스템 안에서 우리의 감정을 다독이는 방편에 지나지 않는다.

사회적 호감과 디자인의 내면화

이른바 '배신' 시리즈의 하나인 『긍정의 배신Bright-Sided』에서는 긍정 이데올로기가 현실에 대한 비판을 무디게 하여 결국 자본주의 체제를 강화하는 작용을 하고 있음을 지적한다. 지은이 바버라 에런라이크Barbara Ehrenreich에 따르면, 미국 사회에서 '긍정의 힘'을 믿고 동기유발 산업, 긍정 신학이 활개를 치게 되었는데 서브프라임 사태도 따지고 보면 이러한 낙관주의 태도가 한몫을 했다. 위기가 닥쳐와도 사회, 경제 구조가 아니라 자기 성찰 따위의 개인 영역에서 해결책을 찾느라 파국을 맞는 상황을 대비하지 못한 것이다.[12]

이처럼 비판적 태도 없이 특정한 가치의 유행에 편승하는 것은 현실의 감각을 무디게 할 수 있다. 더욱이 어떤 분야를 규정하는 경우라면 그 분야에 혼란을 불러일으키고 사람들에게 편협한 인식을 갖게 하는 결과를 초래한다. 착한 디자인을 비롯한 최근의 디자인 수식어들은 새로운 사회를 꿈꾸었던 디자이너들, 아니 적어도 더 나은 사회를 추구했던 디자이너들의 열정과 이상을 귀여운 서비스로 전락시켰다. 그래서 탈정치적인 디자인을 순수하다고 여기고 또 디자인은 그래야 한다고 생각하는 이들도 있다. 설령 순수한 상태로 출발했다고 해도 그 순수함이 과연 언제까지 보호받을 수 있겠는가.

디자인으로 세상을 바꾸자고 주장하기보다는 시스템을 바꿀 생각을 해야 할 것이다. 착한 디자인 담론은 주어진

조건에 맞추어 서비스하는 전통적인 구도를 고수하는 것으로 디자인 활동을 한정하고 있다. 물론 착한 디자인은 디자인에 대한 사회적 호감을 높이는 계기가 될 수 있다. 그러나 그와 동시에 디자인의 태도를 온순한 방식으로 내면화하여 디자인 활동의 범위를 위축시키고 만다. 어쩌면 이것이 결정권이 없는 디자이너들에게는 '자책'으로, 디자인 스튜디오의 경우도 '기부' 또는 '나눔'이라는 이름의 무보수 디자인을 하게 되는 상황으로 이어졌을지 모른다.

다시 말해서 착한 디자인, 나아가 디자이너의 사회적 책임이라는 담론은 디자인 영역 안의 사람들과 바깥의 사람들이 함께 만들었고 양자가 공감하는 부분임을 확인할 수 있다. 이 때문에 디자인 전문가들의 사회적인 관계는 호전되었다고 할 수 있으나 동시에 정치적인 태도, 비판적인 의식, 근본적인 사회 문제에 대한 이견과 주장은 유보하는 한계를 보이고 있다는 것이다.

이것은 디자인 분야의 몇 가지 전통 가운데 미약하나마 지속되어왔던 주체적인 의식, 때로는 정치적이고 급진적이기까지 했던 활동이 어느새 유연해졌음을 보여준다. 특히 한국에서 2000년대 중반부터 중앙부처와 지자체의 디자인 사업들이 갑작스레 증가한 현상과 맞물려서 니체가 표현한 '도덕화된 시대 취향의 희생물'이 된 것이라고 할 수 있다.

간디는 금욕주의를 표방한 것처럼 보이지만 오히려 적극적으로 욕망하기를 권했다. 물론 자본을 소유하는 것과는 다른 것을 욕망하라는 것이다. 프랑스의 철학자 펠릭스 가타리Félix Guattari 역시 이 '다른 것'을 욕망하기를 주장했다.[13]

그렇다면 디자이너는 무엇을 욕망할 것인가? 욕망할 '다른 것'이란 무엇인가? 먼저, 자기 충족적인 환경을 만들어야 한다. 누군가에게 베풀어 준다는 생각에서 벗어나 '창조적 노동'으로 자기 충족적인 환경을 만들기 위해 협력한다는 생각으로 바꾸어야 한다.

계원예술대학교 서동진 교수는 기업화한 디자인 또는 상업화한 디자인을 부정하면서 공공성을 내세우는 것, 지속 가능한 디자인을 주장하는 것은 겉보기엔 그럴듯해 보이지만 현재의 디자인 실천을 규정하는 권력과 제도에 대한 도덕주의적 비판에 지나지 않는다고 지적한다.[14]

물론 이것이 비판적 성찰에서 시작되었을지라도 그것은 '오직 현재의 경제적 질서와 규칙 안에서의 변화를 상상'할 뿐이다. 서동진 교수는 또, 현재의 상황을 바꾸기 쉽지 않기 때문에 더 나빠지지 않는 것을 최선이라고 단정하고 "자신은 그래도 변화를 위해 무언가 하고 있다는 허울을 계속 만들어내는 것"으로 평가한다.

결국 착한 디자인 현상은 인지자본주의의 속성을 고스란히 반영한 결과이자 교묘한 방편이다. 이 교묘함은 논쟁에 지친 디자이너들에게는 위로를, 국가와 기업에게는 편의를 제공한다. 이 밀월관계는 서로의 이해관계가 일치한 순간에만 형성된 것이므로 지속 가능한 것이 아니다. 이제는 무비판적 순응을 넘어서 정상적인 관계를 회복하는 것, 자연스럽게 욕망하는 것을 꿈꿔야 할 때다.

보론: 2013년 이후의 세계

디자인과 도덕의 문제는 역사적 과정, 담론 논쟁에서 현실로 돌아와야 한다. 즉 오늘의 사회 환경에서 도덕성이 어떻게 개인의 삶과 연결되는지 살펴볼 필요가 있다. 최근의 환경은 20세기 말부터 전개된 전 지구적 질서의 변화 속도가 빨라진 결과이다. 게다가 지난 몇 년 사이에 한국 사회에 큰 변화를 초래한 사건들까지 더해졌다. 이 모든 것이 만들어낸 오늘은 이전에는 미처 예측하지 못한 새로운 세계다. 이 세계를 살아가는 개인들에 초점을 맞추어 디자인의 도덕에 대한 쟁점을 재정리하고자 한다.

그들의 문제에서 내 문제로

상상하지 못한 오늘

2018년 4월, 누구도 예측하지 못한 일이 일어났다. 남북한의 수장들이 판문점에서 손을 마주잡는 장면을 보는 순간, 그동안의 일들이 시간을 거슬러 떠올랐다. 지난 몇 년 동안 의혹을 낳았던 사건들의 전말, 대통령 탄핵, 그것을 이뤄낸 촛불집회, 문화계 블랙리스트 사건 그리고 그 모든 것의 출발점이 되었던 세월호 참사까지.

한국 사회를 뒤흔든 이 사건들이 하나씩 터지기 전까지는 간간이 의아한 일들을 겪으면서도 농담처럼 추측만 했지, 그 추측이 사실일 것이라고 감히 상상하지 못했다. 디자인 분야만 하더라도 그렇다. 디자인 전문가가 중앙부처의 책임자가 되고 납득하기 어려운 결정 과정을 거쳐서 정부상징체계 디자인이 발표되었을 때도 그간 겪어온 비정상적인 디자인 관행이겠거니 푸념할 뿐, 그 배후에 한 인물이 있었을 줄은 몰랐다. 그 인물이 벌인 일에 디자인 관련 전문가들도 연루되었다는 사실을 알 리도 만무했다.

불과 몇 년 전까지만 해도 자신감 있는 사람들의 예측을 통해 가까운 미래 정도는 짐작할 수 있을 것 같았다. 다만 신기술이 얼마나 미래를 앞당기느냐 하는 속도 문제만 남았다고 생각했다. 그러나 다시 생각해보면 우리는 불과 몇 년 전에는 상상하지 못한 세계에 살고 있다. 미래를 예측한 명사들의 책을 다시 보니 정말로 그들은 미래를 썩 내

161

다보지 못했다는 점을 이제야 알게 되었다.

개인의 능력의 문제를 떠나서 지금 우리는 이전에 겪어 보지 못한 쟁점들을 마주하며 경험으로 판단하기 어려운 상황에 처해 있다. 그러니까 디자인의 가치, 역할론은 참으로 막연하다. 이런 상황에서 디자인이 무엇을 해야 한다거나, 왜 무엇을 하지 않아야 하는지를 말하는 것이 얼마나 현실과 유리된 것인가.

뒤늦게 전말이 밝혀진 어처구니없는 일들이 일어난 동안 디자인의 도덕 논쟁을 통해서 얻은 것은 무엇인가? 그것은 오늘의 세계가 등장하는 데 어떤 기여를 했는가? 오늘의 세계는 책임감 있는 디자인이 지향했던 바인가?

당장은 답할 수 없지만 결과적으로는, 한국 사회든 디자인 분야든 현재 일어나는 일을 파악하고 맥락을 짚어낼 능력이 없는 것이 분명하다. 앞으로 구체적으로 다룰 사건들을 통해 이것이 섣부른 판단이 아님을 밝히고 2013년에 제기한 도덕적 접근의 변화된 국면, 그리고 새로운 쟁점들을 정리하고자 한다.

내 삶에 대한 이야기

2013년 이후의 세계는 2014년 4월 16일을 배놓고 말할 수 없다. 제주로 가는 배 한 척이 좌초되었고, 전원 구조되었다는 뉴스를 접했을 때만 하더라도 그 사건이 초래할 엄청난 일을 예측한 사람은 별로 없었다. 긴 시간이 지나서 배가 인양되었으나 여전히 사고 조사가 진행되고 있고 당시 정부의 대응에 대한 의혹도 제대로 풀리지 않았다. 2014년 진도군

해상에서 세월호가 침몰한 것은 그 이전의 여러 문제들이 낳은 결과였고, 그 파장이 아직까지도 전해지고 있는 것이다.

그로 인해 일어난 변화 중 하나는 우리가 우리 눈 앞에 펼쳐지는 사건들에 집중하기 시작했다는 점이다. 예컨대 '재난'은 아이티나 동일본이 아니라 진도 앞바다에서 내 동생, 내 이웃들이 매일 조금씩 죽어가는 것을 그저 고통스럽게 지켜보아야 하는 것이었다. 더 나아가 '나머지 90퍼센트'는 다른 대륙의 빈민이 아니라 이곳의 나와 내 친구들을 말하는 것이고 '환경'은 이제 내 코와 입을 막고 집을 나서야 하는 당면한 문제가 되었다.

어디 이뿐인가. 사회적 약자의 문제는 어떤 집단이 아니라 내가 겪은 것이었고 마음 속 깊이 담아둔 떠올리기 싫은 경험, 약자로서 감내해야 했던 일을 이제는 고통스럽게 발언하기 시작했다. 그리고 먼 나라 일로만 여겼던 이민자 문제가 한국사회에서도 갈등을 빚기 시작했다.

그러니까 2013년 이후의 세계가 가진 그 이전과 다른 극명한 차이 중 하나는 조금씩 '나의 이야기'를 하기 시작했다는 점이다. 먼 곳에 있는 그들에 대해 이야기하는 것이 아니라 바로 자신의 문제 말이다. 이 과정에서 우리는 한층 진지하고 또 냉정해졌다. '착한' 무엇, 도덕적 차원의 덕목을 따지는 수준을 넘어서 존엄과 생존의 문제가 된 것이다. 그래서 슬픔과 두려움이 커졌고 한편으로는 우리 안에 잠재했던 혐오의 감정도 표출되기 시작했다.

재난 사회의 삶

재난 대응에서 재난 사회의 기록으로

『착한디자인』초판을 낼 시점2013년까지만 해도 재난이라는 낱말이 한국 사회에 크게 와닿지는 않았다. 먼 곳의 재난을 안타까워한 디자이너들은 있었지만, 겉으로 드러난 것은 해시태그와 SNS로 전달되었던 작은 이미지 파일 정도였다.

그러나 세월호는 '지금' '여기'에서 일어난 일이었다. 마음이 아픈 정도가 아니라 발을 동동 구르고 죄책감이 더해져서 일상의 곳곳에 슬픔이 깊이 배어 있었다. 각 분야에서 '세월호 이후'를 언급하며 학술행사를 열고 간행물을 펴내면서 나름의 대응을 했다. 건축과 디자인 분야에서도 몇 가지 예를 찾을 수 있다. 건축가 조성룡은 성균건축도시설계원, 성균관대학교 디자인대학원 건축도시디자인과 학생들과 함께 길이 2.5미터, 폭 0.5미터 크기의 세월호 입체 모형을 만들어 해경에 전달했다. 복잡한 선실 설계도면을 이해하기 쉽게 만들어 구조 활동에 보탬이 되도록 한 것이다. 그래픽 디자인 스튜디오 일상의실천은 스튜디오 김가든, 물질과 비물질, 오디너리피플 등과 함께 '눈먼 자들의 국가'라는 그룹을 만들고 2014년 출판사 문학동네에서 출간한 동명의 책 속 문장을 이용해 시리즈 포스터를 만드는 프로젝트를 진행했다.[1] 뭐라도 하지 않으면 안 될 부담감으로 추진한 의미 있는 일이면서도 한편으로는 디자인 전문가로서 할 수 있는 일이 얼마나 제한적인지 보여주었다.

사실, 세월호 참사는 단편적인 사고로 볼 수 없다. 그것은 파국의 단면이었으며, 세월호 이후의 한국은 재난 사회가 되었다. 사회 재난, 사회적 재난이란 용어는 최근까지 발생한 대형 재난들을 총칭하며 공식적인 용어로 자리 잡았다. 사회 재난은 "인간의 부주의와 잘못된 기술 이용에 따라 발생하는 사고성 재난과 고의적으로 자행되는 범죄성 재난, 산업의 발달에 따라 수반되는 환경오염 등으로 발생하는 재난피해"[2]로 규정되어 있고 선박 사고부터 전염병 확산까지도 포함하고 있다.

아무튼 이 재난 사회, 사회 재난에 어떻게 대응했는지 다시 기억을 떠올려 보자. 전시도 열렸고 시위도 있었지만 주목할 것은 재난에 대응하는 하나의 방법으로 기록이 동원되기 시작했다는 점이다. 잊지 말자는 기억의 문제로 관심이 모였고 이것이 기록이라는 실천으로 확장되었다. 사회 재난에 국가 시스템이 제대로 작동하지 못해서 재난이 반복되자 시민 사회가 '기록'이라는 행동으로 대응하는 현상이 나타난 것이다. 세월호 참사 이후에 '잊지 말자'는 구호가 기록 전문가들과 시민 단체의 저장소 구축으로 이어졌는데 그중 온라인에서 운영되는 '세월호 아카이브'[3]는 원데이터를 충실하게 모아서 공공저장소 기능을 해왔다.

2016년 1월에 사진기록자 20명이 참여하여 바다에서 건져낸 유품을 촬영하고 전수기록조사를 한 것은 예술가, 전문가들이 참여한 의미 있는 사례로 볼 수 있다.[4] 세월호 참사 2주기에는 세월호 사진기록자들의 작업이 '기억프로젝트'라는 이름으로 전시되었고 『세월호를 기록하다』『세

월호 참사 팩트체크』등 세월호 재판 기록을 면밀하게 정리한 단행본이 출판되기도 했다. 이것은 세월호 참사의 원인 규명과 사후 대책이 지지부진한 것에 대해 시민과 전문가 집단이 기록으로 대응한 결과물이라고 할 수 있다.

세월호와 도끼

2012년엔 빅데이터Big Data가 10대 기술 중 최대의 관심사였고 2014년에는 사물 인터넷IoT이 초연결사회Hyper-Connected Society를 이룰 것이라는 전망이 지배적이었다. 사회 문제를 해결하기 위해 다양한 앱이 개발되었고 정보 디자인과 서비스 디자인 전문가도 등장했다. 그랬던 2014년이었기 때문에 여객선 사고 소식을 처음 접할 때만 하더라도 조만간 해결되리라 생각했다. 더구나 해경을 비롯한 국가의 행정 능력, 그리고 IT 강국의 엄청난 기술력이 있지 않은가.

예컨대 다른 탑승객은 몰라도 고등학생들은 스마트폰으로 충분히 정보를 주고받을 수 있을 것이라 생각했다. 물속에서 전파 전달이 어렵기 때문에 디지털 통신장비는 수면에서 3미터만 내려가도 아무 소용이 없다는 사실은 나중에야 알게 되었다. 스마트폰과 모바일 기술로 얻어낸 것은 탑승객의 최후 메신저 기록이 4월 16일 오전 10시 17분이라는 사실과, 마지막까지 자신들을 살려줄 것이라 믿으면 죽어간 모습이 담긴 휴대전화 동영상과 사진 정도였다.

그래도 선박 사고에 대한 대비가 없지 않을 테니 첨단장비의 활약이 있지 않겠냐는 기대도 했지만, 실제로는 그렇지 못했다. 플로팅 도크Floating Dock가 배를 끌어낼 것이라

고 예상했지만 크레인이 배를 반듯하게 세워야만 가능한 일이었고 원격조정 무인탐색기ROV는 작고 가벼워서 조류가 거센 사고 지점에서는 활용을 할 수 없었다. 게 모양의 크랩스터Crabster는 인명구조용으로 설계된 것이 아니라서 해저 지형과 조류 등의 정보를 수집하는 역할을 할 뿐, 시계視界가 30센티미터에 불과한 탁한 물 속에서는 쓸모가 없었다.

결과적으로 디지털 기술과 첨단 장비는 프레젠테이션 단계에서나 멋지게 구현될 뿐이었다. 그렇다고 구조대원들이 접근해서 조치할 만한 대책도 없었다. 사고 직후 도착한 목포 해경 경비정에는 기본적인 공구와 줄사다리조차 없었던 것이다. 4월 19일에는 엉뚱하게도 도끼와 그물망이 등장했다. 고기잡이를 하는 머구리 잠수사들, 고등어 배의 수중등水中燈도 잇따라 투입되었다.

사고가 난 지 며칠이 지나도록 자그마한 역할이라도 한 것은 단순한 도구였다. 잠수사들이 투입되어 가장 먼저 한 일은 밧줄을 연결하는 것이었다. 그리고 손도끼를 이용해 선박의 유리를 깼다. 이른바 초연결사회가 된 시점에 도끼로 뭔가를 한다는 것은 참으로 어울리지 않는 일이었지만, 그 날 배와 함께 가라앉은 사람들과 연결할 길을 열어 준 것은 분명히 '도끼'였다.

지하철역의 포스트잇

2016년 5월 17일, 지하철 2호선 강남역 인근에서 묻지마 살인사건이 일어났다. 한 남성이 일면식도 없는 여성에게 저지른 범죄였다. 이후 피해자를 추모하는 메모들이 강남역 10번 출구에 붙기 시작했고 크고 작은 모임도 이어졌다. 추모와 함께 여성 혐오가 쟁점이 되면서 강남역 10번 출구는 격렬한 논쟁의 장이 되었다. 추모 공간이 훼손될 것을 우려한 자원봉사자들이 추모글이 적힌 포스트잇을 자발적으로 철거했고 서울특별시가 시청 지하 1층의 시민청으로 옮겨 운영한 뒤 영구보존하기로 했다.[5]

경향신문 기자들은 모든 포스트잇의 내용을 기록하여 단행본 『강남역 10번 출구, 1004개의 포스트잇』을 출간했다.[6] 페이스북에 개설된 '강남역 10번 출구 아카이브'는 강남역에 붙은 메모를 온라인에서 기록하는 작업을 진행했다.

그로부터 며칠 뒤 또 한 번 포스트잇 추모가 일어났다. 지하철 2호선 구의역에서 고장난 스크린 도어를 혼자 수리하던 20세 남성이 역으로 들어오던 열차와 도어 사이에 끼어 사망한 것이다. 사고가 일어난 스크린 도어 주변은 물론, 별도로 마련된 추모 공간에도 안타까움과 조의을 표현한 포스트잇이 가득했다.

포스트잇은 디자이너에게 꽤 친숙한 도구이지만 강남역과 구의역에 붙은 포스트잇 더미를 보는 내내 몹시 낯설

고 특별하게 다가왔다. 포스트잇이 이전의 디자인 과정에서 직관을 발휘하는 창의적인 도구였던 반면, 2016년 5월의 강남역과 구의역에서는 집단적, 사회적 경험과 기억이 담긴 매체가 되었다. 최근에 읽은 칼럼에서 이 포스트잇 더미의 의미를 다시 발견할 수 있었다. 스스로 깨어있음을 과시하면서 목소리를 높이는 이들과 달리, 이름 없는 많은 시민들은 포스트잇 하나를 보태어 슬픔을 나누고 더는 그런 슬픔이 없는 세상을 향한 염원을 나누었다는 것이다.[7]

성폭력과 여성 혐오

강남역 사건이 일어난 이후에는 문화예술계의 성폭력 문제가 쟁점으로 부각되었다. 물론 꾸준히 제기되었던 일이지만 문단을 비롯한 출판계, 미술관에서 발생한 성폭력 피해 사례가 구체적으로 폭로되고 이전과는 확연히 달라진 사회 분위기에서 공론화되었다. 세월호의 경우와 마찬가지로 이 문제도 이를 기록으로 대응하는 움직임이 일기 시작했다.[8]

한국예술종합학교와 계원예술대학교 등 예술계 대학들을 필두로 각 대학에서도 여성혐오에 대한 자체적인 아카이빙 프로젝트가 빠르게 확산되었다. 대부분 SNS에서 온라인의 기록들을 모으고 피해 당사자들의 제보를 지속적으로 기록하는 방식을 취했다. 디자인 분야에서도 구체적인 활동이 일어났다. 디자인 전공자 중에서 여성이 절대적으로 많음에도 남성에게만 기회가 편중되어 오래전부터 불평등한 구조였던 데다, 다른 문화예술 분야와 마찬가지로 성폭력 등 피해가 드러났기 때문이다.

여성 디자이너 정책 연구 모임 'WOO'의 아카이빙은 중요한 출발점이 되었다. WOO는 2016년 10월, 일민미술관의 책임 큐레이터가 성폭력을 행사한 사건이 불거지면서 디자이너들이 자발적으로 결성한 조직이다. 사건의 발단이 된 일민미술관에서 마침 독립출판 페어인 언리미티드 에디션 행사가 열리자 행사 마지막 날인 11월 27일에 22명의 이름으로 연구모임의 발족을 선포했다.[9]

당시 선언문에 따르면, 김린 디자이너의 아카이빙이 모임 결성의 계기가 되었고 "여성 디자이너의 성폭력과 성차별 피해에 대한 제보를 접수하고 기록하며 공론화"하기 시작했다. 이후에 'WOOWHO'라는 강연 행사와 출판, 전시가 이어졌다.[10]

더 나은 사회를 위하여

광화문광장의 디자인

앱솔루트 보드카의 한국어 페이스북 페이지는 2016년 12월 10일 오후 5시께 '앱솔루트 코리아Absolute Korea'라는 영문 광고 이미지를 실었다. 광화문을 가득 메운 촛불들이 물결처럼 흘러가며 앱솔루트의 병 모양을 형상화했고, "미래는 여러분이 만들어 갑니다The Future is Yours to Create"라는 부제가 달렸다.

이 광고에 대해 논란이 있었다. 촛불집회를 상업적으로 활용했다는 비판과 함께 적절한 광고라는 긍정적인 반응도 있었다. 앱솔루트 보드카 광고를 잘 아는 몇몇 디자이너들은 창의적인 아이디어라고 평가하기도 했다.

하지만 개인이 하나의 픽셀로 존재하는 것은 시사하는 바가 크다. 즉 개인에게는 공감하지 못하고, 큰 개념의 도덕적 가치에만 기댄 것이다. 그들이 어떤 고통을 겪고 왜 그곳에 그토록 많은 사람들이 모였는지 관심 있는 것이 아니라 많은 사람들과 불빛의 집합이 만들어내는 스펙터클만 필요했던 것이다.

당시 광장에는 또 다른 포스터가 있었다. 2012년 박근혜 당선자가 등장한 《타임》지 표지를 패러디한 네 개의 포스터가 붙은 것이다. 사실 블랙리스트에는 디자인 분야 인물이 거의 없었지만 이 포스터는 디자이너의 작업이었다. 대통령의 가면을 쓴 인물들을 연작으로 디자인한 그래픽 디자이너 민성훈은 집회 현장에 직접 포스터를 들고 나타나기도 했다.

하지만 정작 광화문광장을 메운 것은 촛불과 다양한 손팻말이었다. 손수 제작한 독창적인 깃발도 많았다. 2008년 촛불집회 때보다 더욱 다양해져서 자발적인 디자인의 향연이 되었다. 마치 SNS에 촌철살인의 댓글을 다는 것과 같은 행위였다. 현장의 모습이 실시간으로 전달되는 한편, 그 문법까지 물리적인 형태로 등장한 것이다.

이때 등장한 이미지들은 캠페인 성격의 착한 디자인이 아니라 자신의 생각을 표현한 것이다. 디자이너라고 해서 다르지 않았다. '기억 0416' 팔찌나 '꽃 스티커'는 분명히 여러 사람들에게 나눠주기 위해 디자인된 것이다. 그렇지만 캠페인이라기보다는 자기 의지를 표명할 최소한의 수단을 제공해 준 것이다.

이민자와 국민

우리의 문제, 내 삶의 이야기에서 이웃으로 눈을 돌려보자. 최근 논란이 되고 있는 이민자에 대한 이야기다. 2016년에 영국은 국민투표에서 브렉시트Brexit를 선택했다. 이민자 문제가 주된 이유였다. 독일에서도 반대의 목소리가 점점 커지면서 갈등이 고조되고 있다. 한국은 어떤가. 2018년 봄, 예멘인 500여 명이 제주도에 입국해서 난민 신청을 하자 서로 다른 입장이 극명하게 드러났다. 그동안 감춰져 있던 감정들이 수면 위로 올라온 것이다. 2016년에 독일로 몰려든 난민이 100만 명에 달했는데, 이때도 국경을 개방한 독일과는 상반된 모습이다.

2018년 6월, 법무부는 예멘을 제주도의 무사증 입국 불

허국에 포함시키기로 했고, 같은 시기 광화문에서는 난민 반대 집회까지 열렸다. 참가자들의 손에는 "국민이 먼저다"라는 구호가 들려 있었다. 여기서 '국민'은 누구일까? 한국에 사는 사람 모두를 말할까? 그렇다면 배가 침몰하고 집과 일터에서 내몰리고 소수자 또는 약자로서 최소한의 존엄도 지킬 수 없었던 이들도 거기에 포함되어야 하는데 그들도 정말 '먼저'였을까? 아마도 집회에서 말한 '국민'이라는 개념은 국적이 다른 사람, 정확히 말하면 내 일자리를 뺏거나 나에게 위협이 될 법한, 부유하지 않은 나라의 유색인들을 배제하려는 표현이었을 것이다.

이 문제는 디자인과 무관하지 않다. 우리는 인간을 위한 디자인, 모두를 위한 디자인이라는 말을 즐겨 사용하지 않는가. 이 책의 주제인 도덕성을 고려한다면 더 절실한 말일 텐데 그 '인간'과 '모두'의 범위는 어디까지인가? 난민 반대 집회 참가자들이 말하는 '국민'처럼 선택적인가? 내가 아는 한, 디자인은 국민의 개념을 강조하지 않는다. 도덕적 디자인, 책임감 있는 디자인의 대상은 오히려 먼 나라에 사는 사람들인 경우가 많았다. 궁핍하고 열악한 환경에 처한 빈민과 난민, 이재민이 그들이다. 정작 그들이 우리 곁에 왔을 때 어떻게 반응할 것인지 이제 궁금해진다. 멀리 있는 그들을 위한 노트북이나 펌프, 정수 빨대 같은 제품과 서비스 디자인을 개발하고 그들을 돕자는 포스터와 티셔츠, 동영상, 앱은 만들 수 있지만 그들과 이웃으로 살고 그들과 일자리를 나누는 일은 꺼리는 것이 아닐까.

최근에 일어난 예멘 난민 입국에 대한 한국 사회의 반

응은 이제 앞으로 다가올 갈등의 시작에 지나지 않는다. 이민자 문제는 디자인 전문가 집단을 포함한 한국 사회에서 더 비중이 커질 것이고, 그 과정에서 우리 안에 있는 감정들이 시험대에 오를 것이다.

더 나은 사회를 위한다는 명분

도덕적 접근은 더 나은 사회를 위한다는 명분을 갖고 있다. 하지만 어떤 부분이 낫다는 것인가? 그리고 정말로 그 어떤 부분이 나아진다면 그 사회는 어떤 모습일까?

무엇보다 의문스러운 것은 더 나은 사회를 과연 우리가 상상할 수 있느냐 하는 점이다. 앞에서 살펴본 대로 현재 우리가 살고 있는 세계는 과거의 경험에 비추어 어떤 판단을 내리기가 무척 어렵다. 그렇다면 우리는 어떤 가치를 우선시 하고 무슨 역할을 할 수 있을까? 아마도 학습과 경험에 기대어 막연하게 근원적이라고 여기는 윤리의 문제로 다시 돌아갈 가능성이 높다. 현실을 파악하고 맥락을 짚어낼 능력이 없는 공동체의 상상력은 부족할 수밖에 없다.

그 원인은 금융자본주의 현상에서도 찾을 수 있다. 이미 문화예술 분야에서 언급되어온 금융화는 영웅적 예술가 대신 브랜드화 된 예술가를, 예술애호가 대신 투자자들을 부상시켰고, 예술을 투자와 수익의 세계에서 화폐와 다를 바 없는 대상으로 추상화했다.[11] 금융자본주의는 미국의 부자들이 '모범적인 기부'를 하는 선행 수준에서 한 걸음 더 나아가고 있다. 한때 사회적 금융, 사회 투자라고 표현하다가 근래에는 '임팩트 금융'으로 널리 알려진 현상이다. 미국의 금융

경제학자 로버트 실러Robert J. Shiller의 저서 『새로운 금융시대 Finance and the Good Society』는 금융이란 말이 가진 좋지 않은 이미지를 누그러뜨리는 역할을 했다. 그는 금융에 대한 부정적인 인식에 문제를 제기하고 윤리적으로 좋은 사회를 실현하기 위해 금융도 충분히 훌륭한 도구가 될 수 있다고 주장한다. 그리고 금융 시스템이 사람들에게 더 좋은 본성을 발휘할 수 있는 기회를 제공하여 더 나은 사회로 나아갈 수 있다고 낙관한다.

그 책이 출간될 때쯤 설립된 재단법인 한국사회투자도 비슷한 논리의 의견을 언론에 개진했고 '금융의 인간화' '착한 투자' 등의 표현도 언급했다. 2017년에 임팩트금융추진위원회가 출범하기도 했는데 위원장을 맡은 이헌재 전 경제부총리는 2,700억 원 규모의 자금을 유치하여 주거, 환경 등 다양한 사회 문제 해결에 기여하는 금융 사업 계획을 발표했다. 여기에 정부까지 나서서 2018년 2월에 사회적 금융 활성화 방안을 내놓았다. 금융으로 사회 문제를 해결하겠다고 했는데 이 사회 문제는 어디에서 시작되었는지, 예컨대 오늘날 사람들이 왜 부채를 갚는 삶을 살게 되었는지 생각하면 몹시 혼란스럽다. 한때 녹색자본주의라는 표현이 유행했음에도 환경이 이 지경이 된 것과 마찬가지다.[12]

안은별의 인터뷰집 『IMF 키즈의 생애』에 나온 한 부분을 살펴보자. "흔히 'IMF'라 불리는 그 사건은 한국이 IMF국제통화기금에 구제금융을 요청하고 그들의 해법을 받아들인 일뿐만 아니라, 위기를 극복하고 한국 경제가 안정을 되찾는 과정에서 특정한 계층에 대한 선택과 배제가 이루어진 일,

이에 따라 사회의 어떤 집단들을 특권적으로 만든 동시에 어떤 집단들은 반대로 더 가장자리로 밀어냈음에도 그 위기를 온국민이 '하나 되어' '극복'한 것으로 기만한 채 '생존 경쟁'만을 내면화해온 시간을 모두 의미한다."[13] 외환위기 이후에 일어난 다국적 펀드의 인수합병과 구조조정을 겪은 한국 사회에서 사회적 금융이라는 말이 거부감 없이 받아들여지고 있다는 것은 놀라운 일이다.

이탈리아의 자율주의 운동가 프랑코 '비포' 베라르디 Franco 'Bifo' Berardi는 신자유주의적인 규제 완화가 금융 축적에 대한 맹신을 낳았다고 말한 바 있다. 그리고 사회복지가 뚜렷이 감소한 2010년부터 2012년 사이 전 세계 부호들의 자본이 막대하게 증대되었음을 지적했다.[14] 실제로 임팩트 금융을 지지하는 글에는 규제 완화와 함께 복지 정책의 한계가 언급되곤 한다.

'사회적'이라는 수식어를 앞세워 선(善)을 투자와 수익의 시장 구조 안으로 끌어들이는 것은 금융자본주의의 일부 결점만을 보완하는 것에 지나지 않는다. 예컨대 사회적 부동산 개념을 적용하여 상대적으로 임대료가 낮은 주거 공간이나 작업 공간을 제공하는 시도도 바로 그런 한계가 있다. 임대료 인상률을 제재하는 장치가 없이는 별 효과가 없을뿐더러, 노동에 대한 합리적인 대가를 지불하는 사회가 되지 않고서는 근본적인 문제를 해결할 수 없기 때문이다.

새로운 세계에서 살아남기

2018년 1월 3일에 어느 웹 디자이너가 숨졌다.[15] '크리에이티브 디렉터'를 꿈꾸던 그 디자이너는 살인적인 업무량과 야근을 견디다 못해 스스로 목숨을 끊었다. 슬프고 안타까운 일이다. 우리가 살고 있는 새로운 세계는 더 나은 사회를 위해 뭔가를 하기 이전에 일단 살아남는 것조차 쉽지 않다.

생존 문제에 직면하게 된 현실을 살아가는 사람들에겐 어떤 태도가 가능할까? 무라타 사야카村田沙耶香의 소설 『편의점 인간コンビニ人間』은 새로운 세계를 살아가는 한 가지 태도를 보여준다. 주인공 후루쿠라는 편의점에서 첫 손님을 실수 없이 응대한 뒤 선배에게 칭찬 받고서 이렇게 혼잣말을 한다.

"그때 나는 비로소 세계의 부품이 될 수 있었다. 나는 지금 '내가 태어났다'고 생각했다. 세계의 정상적인 부품으로서의 내가 바로 이날 확실히 탄생한 것이다."

후루쿠라의 이 발랄하면서 우울한 독백은 많은 것을 떠올리게 한다. 세계의 부품이라니. 생존할 수 있는 방법이란 게 고작 그것인가. 누구도 정말 그렇게 살고 싶을 리 없겠지만 부품의 역할을 강요받는다고 할 만큼 과도한 노동에 시달리는 이들이 적지 않다. 디자인 분야에서는 더 흔하다. 이 상황에 처한 이들에게 거창한 것을 요구할 수가 있겠는가. 정말로 그들이 현실을 안다면, 오늘의 새로운 세계를 어떻게 환영할 수 있겠는가. 오히려 저항하고 바꿔야 할 대상으로 봐야 할 것이다.

그런데 후루쿠라처럼 이 세계에 스스로 적응한 사람들도 있다. 사실 디자이너는 주어진 미션을 수행하는 훈련을 잘 받아왔기 때문에 생존 능력이 분명 있다. 어떻게든 문제를 해결하려 애쓴다. 설사 그것이 해결이 아닌 봉합이라고 해도 말이다. 국정농단에 연루되었던 디자이너들도 창의적인 아이디어를 낼 뿐만 아니라 일처리까지 잘했을 것이고 힘있는 사람들로부터 칭찬도 받았을 것이다. 그리고 그때, 잠재된 자신의 능력을 발견했을 것이다. 이전에는 누려보지 못한 힘을 얻었다고 판단하고 비로소 '내가 태어났다'는 독백도 하지 않았을까? 그러나 그들은 사실 또 다른 어떤 세계의 '부품'이 되었을 뿐이다. 앞의 두 사건은 전혀 다른 상황이고 선택도 달랐지만, 결국에는 자발적이든 그렇지 않든 결과는 크게 다르지 않음을 알 수 있다.

보론에서 이제까지 나열한 여러 사건과 쟁점들이 시사하는 바가 있다. 우선, 전문가 집단의 무력함이다. 자신을 지켜나가기도 힘들다. 그럼에도 마치 새로운 세계가 많은 문제를 해결해줄 것처럼 주장한다. 즉 초연결사회의 기술력과 금융자본 사회의 자본력, 그리고 창의적 리더들의 아이디어로 더 나아질 것이라고 믿는 것이다. 이들은 서로 다른 것 같지만 동일한 결과를 낳는다. 디자인의 사회적 역할을 윤리적 차원에 묶어두는 것이다. 이것은 어떤 분야를 비평이 작동하지 않는 세계로 제한하는 반反지성적인 현상이다. 디자인의 사회적 역할을 말할 때 정상적인 집단이라면 구성원들은 마땅히 지성적인 역할, 정치적인 역할을 염두에 둔다. 따라서 반지성주의에 대립하는 실천으로 귀결된다.

다른 한 가지는 개인의 등장이다. 보론의 전반부에 기술한 대로 개인의 구체적인 목소리가 커진 것이 사실이다. 광화문광장에서와 같이 디자인의 사회적 역할은 이전과는 다른 방식으로 전개되고 있다. 즉 디자인은 디자이너를 넘어서 시민 각자의 몫으로 돌아갔고, 디자이너들은 한 사람의 시민으로서 광장에 나왔다. 사회적 디자인, 책임감 있는 디자인이 개인들의 참여로 전환되었다고 할 수 있다. 이 과정에서 디자인의 도덕성이 작동한 것도 아니고 디자이너도 도덕적인 디자인을 보여준 것은 아니다.

여기서 도덕성 문제를 다시 생각해 보자. 한국 사회에서 도덕성 문제는 대체로 도덕성 결여를 뜻한다. 윤리 문제도 반인륜적 행위를 뜻하곤 한다. 연구자에게 요구되는 연구 윤리라는 것도 표절이나 반인권적인 접근 등 마땅히 연구자로서 해서는 안 될 것을 일러주는 내용이 대부분이다. 이에 반해 '디자인 윤리'라는 문제는 착한 디자인 같은 도덕적 접근이 보여주듯이 정형화된 도덕적 실천이나 선행을 지향하고 있다. 본문에서 다루었듯이 이러한 지향점이 갖는 문제가 적지 않으므로 이제는 비도덕적인 것을 경계하는 것에서 다시 출발할 필요가 있다. 예컨대 혐오하지 않는 것, 인간과 자연의 존엄성을 저버리지 않는 것, 사회적 문제를 외면하지 않는 것이 디자인 윤리에서 더 절실하기 때문이다. 도덕적 측면에서도 이러한 태도가 사람들의 눈길을 끌 만한 결과물을 내는 것보다 훨씬 더 중요할 수 있다.

따지고 보면 도덕성은 디자인 전문가가 갖춰야 할 덕목 중 하나이고 디자인의 사회적 의미를 확인할 수 있는 의제

임에 틀림없다. 그렇지만 일상에서 제대로 된 디자인을 만나는 것, 전문가가 좋은 디자인 결과물을 만들어내는 것도 그에 못지않게 중요하다. 그리고 이 장에서 '새로운 세계'라고 표현한 오늘의 삶에서 '생존' 문제는 그보다 더욱 중요하다. 생존은 개인의 안전을 책임지지 못하고 막강해진 기업과 금융을 더 이상 제어할 수 없는 사회에서 살아남는 것을 말한다. 한편 생존 논리가 배타성을 띠게 되면 경쟁을 동반하고 서로 다름을 인정하지 못한 채 갈등과 혐오를 유발하며 우리의 삶을 위협한다. 그 와중에 우리 사회에서 공공의 선이라는 이상은 멀어지고 도덕은 디자이너들을 비롯한 개인이 실천해야 할 책임으로 떠넘겨지고 있다.

먹고사는 문제가 윤리에 앞선다거나 사회의 구조적 모순, 신자유주의를 운운하려는 것은 아니다. 비정한 사회와 도덕적 개인, 디자인이 세상을 바꾼다는 환상과 야근을 하면서 버텨야 하는 디자이너의 불편한 구도가 마음에 걸릴 뿐이다. 보론에서 다룬 사건들은 디자인의 도덕성과 직결되지 않는 것처럼 보일 수 있다. 그러나 자세히 들여다보면 현 상황을 설명할 수 있는 분명한 근거들이다. 『착한 디자인』이 출간되었던 시점과 달리 2018년의 상황은 도덕적으로 옳고 그름을 따지는 것조차 몹시 어려운 국면으로 바뀌었다. 전통적인 윤리에 기초한 가치관은 오늘의 복잡한 상황을 설명하지 못하고, 더 나은 사회를 설계한다는 고답적인 낙관주의는 비현실적이며 기만적이기까지 하다. 우리는 과거엔 전혀 상상하지 못한 오늘에 이르렀고, 앞으로도 더 나은 사회를 상상하기는 어려울 것이다.

사회학자 김홍중 교수가 말한 '파상력破像力'은 바로 이런 상황을 설명해준다. 즉 상상력의 한계 지점에서 나타나는 파상력은 능력과 무능력의 미분화된 체험 형식인데 그럼에도 모든 것이 소진된 그때 예기치 않은 장소, 예기치 않은 희망의 씨앗과 가능성을 소망한다는 것이다.[16]

　　지난 몇 년 동안 한국 사회의 변화 속에서, 디자인 전문가든 시민이든 디자인의 주체는 이미 그 변화 속에서 자신의 목소리를 내고 이웃의 목소리를 들으며 도덕 담론이 제한했던 틀을 인식하기 시작했다. 이것이 희망의 씨앗일 수 있다고 생각한다. 생존의 어려움에 처한 상황이라고 해서 이 씨앗이 꼭 개인주의, 집단주의로 환원되지는 않는다. 그 싹은 비평적 담론일 수도 있고 이른바 생활민주주의가 될 수도 있다. 규모가 아니라 인식의 문제다. 즉 누군가 쥐어준 막연한 미션을 버겁게 좇느냐 아니면 오히려 의문을 던지고 스스로 판단하는 것이냐 하는 문제다. 이런 관점에서 '살아남기'는 배타적인 태도가 아니라 어떤 관념이나 힘에 더 이상 숨죽이지도 않고 자신을 희생하지도 않는 것을 뜻한다. 디자인의 도덕성 문제는 디자인 윤리처럼 명확한 태도를 설정하거나 막연히 더 나은 사회를 위해 어떤 것을 강요하는 것으로 생각할 필요가 없다. 그것이 특정한 분야의 활동 목적이 될 수 없고, 근본적인 문제를 감추는 보호막이 되어서도 안 된다. 특히나 도덕적 부채감으로 개인의 삶을 옥죄어서는 절대 안 될 일이다. 도덕성 문제는 척박한 오늘의 세계에서 예기치 않은 새로운 가능성을 발견하고, 냉정한 사회에 도전하기 위한 발판이 될 수 있다면, 그것으로 충분하다.

맺음말

애초에 나는 디자인을 알리기 위해 글을 쓴다고 생각했다.^또
생계에 보탬이 되는 기쁨도 빼놓을 수 없다. 최근까지 많은 사건들을 접하
면서 사회문화적 맥락에서 디자인의 쏠림 현상을 언급하여
시각의 균형을 갖도록 돕는 것이 더 중요해졌다. 디자인의
도덕성 문제는 그 쏠림의 한 사례라고 할 수 있다.

이 책『디자인과 도덕』에 소개된 디자인 사례들이 다소
논란이 있긴 해도 디자인의 의미를 논의할 중요한 출발점이
된 것은 사실이다. 사회적 기업가이자 환경운동가인 폴 호
켄Paul Hawken은 이와 같은 활동을 노예제도 폐지론자들에서
시작한 이타주의의 세계적인 현상이라고 보고, 이데올로기
에 치우치지 않은 거대한 사회운동으로 규정하고 있다. 개
인적으로는 그렇게까지 신성하게 부르고 싶지는 않지만, 몇
년 전부터 이러한 디자이너들의 활동을 의미 있는 자기 실
천이라고 보았다. 다만, 디자이너들의 주체적인 활동을 착
하다거나 도덕적이라고 표현하면서 '순수함'으로 평가하는
것에는 동의하기 어려웠다.

2010년부터 여러 기사와 단행본을 탐색했고 사람들이
뭔가 잘못 이해하고 있음을 확인했다. 디자인사에서 찾을
수 있는 사회적인 실천들도 도덕성을 내포하고 있지만 근
래 도덕성이 부각된 일련의 활동들과는 결이 달랐다. 직설
적으로 말하면, 지난 몇 년 동안 일어난 도덕 담론은 호혜적
인 정서를 자극하면서도 새로운 사회에 대한 아무런 비전도
없이 현재 구조의 결함을 은폐하는 것에 지나지 않는다. 이
말을 불편하게 느끼는 사람이라면 이 책의 내용이 부정적인
시각에 치우쳤다고 할지도 모르겠다. 행위의 주체들, 그리

고 그들을 격려한 사람들 모두가 악의는 없었기 때문에 억울할 수도 있을 것이다.

군이 이 맺음말을 붙이는 이유는 이러한 오해를 조금이라도 풀고 싶기 때문이다. 거두절미하고 착한 디자인을 하는 것, 그리고 그런 수식어가 없더라도 나눔과 기부, 호혜의 선한 의지로 디자인하는 모든 활동 자체가 무의미하다는 뜻은 아니다. 소박함과 선함이 잘못된 것일 리 없다. 그것은 개인적인 판단으로 얼마든지 할 수 있고 지지를 받을 만하다. 그러나 그것이 부풀려지고 왜곡되는 것은 반대한다. 마치 전문가들의 미덕, 심지어 책임처럼 부각되고 강요되어서는 안 될 것이다. 더욱이 정부, 공공기관, 기업과 같은 '갑'이 그래서는 안 된다. 흔히 '갑질'이라는 것은 물론이고 부정과 비리, 탈세를 하지 않아야 하며 계약 절차와 비용을 정상적으로 지급하는 것이 마땅하다. 이것을 뒷전으로 둔 채 디자인의 도덕성을 운운하거나 재능 기부를 요구하는 것은 부당하며 진중하게 고민하여 실천하는 이들을 도덕적인 기준으로 평가하는 것도 디자이너들에 대한 예의가 아니다. 게다가 디자인은 늘 돈벌이를 위해 존재했으니 이제는 책임감을 갖고 선한 일을 '하라'고 요구하는 것은 너무도 단편적이고 무책임한 처사가 아닐 수 없다.

우리는 중력이 지배하는 세상에 살고 있다. 때로는 중력을 견디기고 하고, 때로는 이용해서 살아간다. 디자인도 마찬가지다. 여기서 중력에 해당하는 것은 자본이고 이해관계가 될 것이다. 이것을 잊은 채, 순진한 아이디어로 세상을 바꿀 수 있다는 것은 불성실하고, 스스로를 속이는 일이

다. 아이디어가 중요한 출발점이기는 하지만 선함, 순수함은 우리에게 덕목이지 그것이 모든 행위를 정당화할 수는 없다. 더구나 세상을 어떻게 바꾼다는 것인가? 어떤 세상을 꿈꾸는 것인가? 제3세계의 가난한 어린이들이 잘 사는 세상이 되려면 정말로 무엇을 해야 하나? 북극곰을 위한다는 것이 무엇인가? 그 꼴이 되게 만든 게 누구인가?

버크민스터 풀러의 말대로, 신은 우리에게 착한 심성뿐 아니라 지성도 함께 주었다. 선행은 면죄부가 될 수 없다. 지혜롭게 행동하지 않는 것은 스스로 착취하는 것이고, 착취의 구조를 견고하게 하는 것이다. 그리고 디자이너는 개인으로 외따로 존재하는 것이 아니라 공동체, 사회 속에서 존재한다. 부족한 판단을 보완할 수 있도록 함께 고민하고 배우고 논쟁한다. 협력도 하고 투쟁하기도 한다. 항상 그래 왔던 일이다.

이 책이 디자인을 둘러싼 도덕 담론의 왜곡을 드러내는 역할을 한다면 좋겠다. 그리고 변화를 꿈꾸는 이들의 선한 의지가 정교하게 다듬어져서 실천으로 이어지고 그것이 사회에서 정당한 평가를 받기를 바란다. 그럼에도 이런 주제가 얼마나 관심을 끌 수 있을는지 모르겠다. 출판사 입장에서 큰 짐일 수밖에 없는 글을 책으로 묶어준 안그라픽스에 감사한다. 어려움 속에서도 출간을 독려해주신 문지숙 주간께 특별히 감사드린다. 그리고 이 책에 영감을 준 많은 필자들, 선의를 갖고 디자인 활동을 하는 이들에게 고마움을 전하고 싶다.

주석

서론: 왜 '도덕'인가

1 www.mulga.go.kr/price/bestStore/bestStoreInfo.do

2 「행정안전부, "서울시내 밥값 한끼 7천원 웃돌아" '착한가격'
 음식점 어디?」, 2012년 6월 18일 매일경제신문 기사 참조

3 제임스 챔피, 박슬라 옮김, 『착한 소비자의 탄생』, 21세기북스, 2009, 5쪽

4 『착한 소비자의 탄생』, 7쪽

5 그루딘은 디자인이 시장 안에 놓여 있기 때문에
 도덕적 캐릭터를 갖게 된다고 설명한다.
 로버트 그루딘, 제현주 옮김, 『디자인과 진실』, 북돋음, 2011, 30-33쪽

6 『디자인과 진실』, 34쪽

7 墨川雅之, 「藝術とデザインの精神的背景」, 《AXIS》 vol. 32, pp.56-57

8 김운학, 『한국의 차문화』, 이른아침, 2004, 122-129쪽

9 빅터 파파넥, 현용순·조재경 옮김, 『인간을 위한 디자인』,
 미진사, 2009, 10쪽

10 『인간을 위한 디자인』, 14-15쪽

11 『디자인과 진실』, 57쪽

12 『디자인과 진실』, 63-64쪽

13 도널드 노먼, 이창우 외 옮김, 『디자인과 인간심리』, 학지사, 1996, 65쪽

14 그린피스가 작성한 「후쿠시마의 교훈Lessons from Fukushima」 참조
 (www.greenpeace.org)

사례: 오늘날의 주장과 활동

1 1976년 4월에 런던 왕립예술학교(RCA)에서 'Design for Need: The Social Contribution of Design' 심포지엄이 열렸고 발표 내용을 담아서 이듬해에 같은 제목으로 앤솔로지가 출판되었다. 기 본지페(Gui Bonsiepe), 빅터 파파넥도 강연자로 참여했다.

2 빅터 파파넥, 조영식 옮김, 『녹색 위기』, 조형교육, 1998, 9쪽

3 조너선 채프먼, 방수원 옮김, 『클린디자인, 굿 디자인』, 시공아트, 2010, 219쪽

4 그린 디자인 전공 수업에 사용된 정시화 교수의 강의 자료집 참조

5 스미스소니언인스티튜트, 허성용 외 옮김, 『소외된 90%를 위한 디자인』, 꿈꾸는터, 2009, 11쪽

6 『소외된 90%를 위한 디자인』, 14쪽

7 폴 폴락은 가난한 고객을 위한 디자인 혁명이 필요함을 주장하면서 마침 이 전시에서 그 혁명이 진행 중이라고 언급했고 디자인계에 혁명을 일으킬 목적으로 'D-Rev: 소외된 90퍼센트를 위한 디자인'이라는 단체가 설립되었다고 밝혔다. 폴 폴락, 박슬기 옮김, 『적정기술 그리고 하루 1달러 생활에서 벗어나는 법』, 새잎, 2012, 123쪽

8 Andres Lepik, 『Small Scale, Big Change: New Architectures of Social Engagement』, The Museum of Modern Art, 2010, pp.23-25

9 수잔 스티븐스Suzanne Stephens가 조지 베어드를 인터뷰한 기사

10 「오늘밤, 내 가이드의 집은 어디인가」, 2012년 2월 11일 한겨레신문 기사 참조

11 「노숙인에 '누에고치 박스집' 선물한 대학생들」, 2012년 2월 11일 조선일보 기사 참조

12 Patrick Wright, "The Poliscar: Not a Tank but a War Machine for People without Apartments"
앤서니 던, 박해천·최성민 옮김, 『헤르츠 이야기』, 시지락(2002), 121쪽에서 재인용

13 『헤르츠 이야기』, 115쪽

14 고소 이와사부로, 서울리다리티 옮김, 『유체도시를 구축하라』, 갈무리, 2012

15 『유체도시를 구축하라』, 25쪽

16 『소외된 90%를 위한 디자인』, 73쪽

17 나오미 클라인, 김소희 옮김, 『쇼크 독트린』, 살림출판사, 2008, 14쪽

18 Architecture for Humanity(ed.), Design Like You Give a Damn 2, Abrams, 2012, pp.108 -113

19 워렌 버거, 오유경·김소영 옮김, 『디자인이 반짝하는 순간 글리머』, 세미콜론, 2011, 10쪽

20 워렌 버거는 디자이너들의 폭넓은 작업을 근거로, 노인에게 더 나은 노후를 제공하고 아이들에게 배움의 기회를 주고 노숙자에게 보금자리를 보장할 수단들을 디자인해낼 수 있다고 확신한다.
『디자인이 반짝하는 순간 글리머』, 18-19쪽

21 『디자인이 반짝하는 순간 글리머』, 30쪽

22 알렉스 스테픈, 김명남 옮김, 『월드체인징』, 바다출판사, 2009, 32쪽

원류: 일찍이 그들은 주장했다

1 폴 랜드, 박효신 옮김, 『미학적 경험-라스코에서 브룩클린까지』,
 안그라픽스, 2009

2 빅터 파파넥의 『인간을 위한 디자인』에 도덕경 11장의 내용이 번역되어
 있으나, 정확한 내용 전달을 위해 최진석의 해석으로 대체했다.
 최진석, 『노자의 목소리로 듣는 도덕경』, 소나무, 2001

3 빅터 파파넥, 현용순·조재경 옮김, 『인간을 위한 디자인』,
 미진사, 2009, 59쪽

4 원문은 "不貴難得之貨, 使民不爲盜. 不見可欲, 使民心不亂."
 『노자의 목소리로 듣는 도덕경』 참조

5 존 벨러미 포스터 외, 김철규 외 옮김, 『생태 논의의 최전선』,
 필맥, 2009, 30쪽

6 박홍규, 『윌리엄 모리스 평전』, 개마고원, 2007, 16쪽

7 『윌리엄 모리스 평전』, 30쪽 재인용

8 김종철, 『간디의 물레』, 녹색평론사, 2010, 22쪽

9 마하트마 간디, 김태언 옮김, 『마을이 세계를 구한다』,
 녹색평론사, 2006, 31쪽

10 『마을이 세계를 구한다』, 45-47쪽

11 에른스트 슈마허, 박혜영 옮김, 『굿 워크』, 느린걸음, 2011, 46쪽

12 『굿 워크』, 114쪽

13 요시다 다로, 송제훈 옮김, 『몰락 선진국 쿠바가 옳았다』,
 서해문집, 2011

14 김재희, 『지구의 딸 지구시인 레이첼 카슨』, 이유책, 2003, 75-76쪽

15 김재호, 『레이첼 카슨과 침묵의 봄』, 살림, 2009, 43쪽

16 알렉스 맥길브레이, 이충호 옮김, 『세계를 뒤흔든 침묵의 봄』,
 그린비, 2005, 124쪽

17 『세계를 뒤흔든 침묵의 봄』, 81-86쪽

18 버크민스터 풀러, 마리 오 옮김, 『우주선 지구호 사용설명서』,
 앨피, 2007, 118쪽

19 『우주선 지구호 사용설명서』, 118쪽

20 『우주선 지구호 사용설명서』, 87쪽

21 알렉스 스테픈, 김명남 외 4명 옮김, 『월드체인징』, 바다출판사,
 2009, 128쪽

논쟁: 도덕적 접근 다시 보기

1 최진석, 『노자의 목소리로 듣는 도덕경』, 소나무, 2001, 537쪽

2 듀크 로빈슨, 유지훈 옮김, 『내 인생을 힘들게 하는
 좋은 사람 콤플렉스』, 소울메이트, 2009

3 앨리 러셀 혹실드, 이가람 옮김, 『감정노동: 노동은 우리의 감정을
 어떻게 상품으로 만드는가』, 이매진, 2009, 246쪽

4 구마 겐고, 임태희 옮김, 『약한 건축』, 디자인하우스(2009), 24-25쪽

5 「상장기업 86%가 사회적 책임 취약하다」, 2011년 8월 3일 연합뉴스
 기사 참조

6 「한국기업도 사회적 책임 고민을」, 2009년 9월 16일 경향신문 기사 참조

7 SR코리아가 2012년 6월에 발행한 「국내 100대 기업 사회책임지수
 진단보고서」 참조

8 www.redian.org/archive/15696 참조

9 니체, 김정현 옮김, 『선악의 저편, 도덕의 계보』, 책세상, 2002, 353쪽

10 가라타니 고진, 송태욱 옮김, 『윤리 21』, 사회평론, 2001, 33쪽

11 『윤리 21』, 73-74쪽

12 마이클 샌델, 안진환·이수경 옮김, 『왜 도덕인가?』,
 한국경제신문, 2010, 20쪽

13 『왜 도덕인가?』, 166쪽

14 데이비드 하비, 임동근 외 옮김, 『신자유주의 세계화의 공간들』,
 문화과학사, 2010

15 『신자유주의 세계화의 공간들』, 84쪽

16 『신자유주의 세계화의 공간들』, 85쪽

17 리처드 하인버그, 송광섭·송기원 옮김, 『미래에서 온 편지』,
 부키, 2010, 114-115쪽

18 수전 스트레서, 김승진 옮김, 『낭비와 욕망-쓰레기의 사회사』,
 이후, 2010, 316쪽

19 하라 켄야, 민병걸 옮김, 『디자인의 디자인 특별판』,
 안그라픽스, 2011, 330-355쪽

20 삼성경제연구소, 『SERI 전망 2010』, 270-275쪽

21 알렉스 스테픈, 김명남 외 4명 옮김, 『월드체인징』, 바다출판사,
 2009, 52쪽

22 Deyan Sudjic, 『The Language of Things』, Penguin Books, 2009, p.6

23 롭 워커, 김미옥 옮김, 『욕망의 코드』, 비즈니스맵, 2010, 300-305쪽

24 콜린 베번, 이은선 옮김, 『노 임팩트 맨』, 북하우스, 2010, 162쪽

25 『월드체인징』, 228-229쪽

26 『노 임팩트 맨』, 250쪽

27 『노 임팩트 맨』, 303쪽

28 헤더 로저스, 추선영 옮김, 『에코의 함정-녹색 탈을 쓴 소비 자본주의』,
 이후, 2010, 12쪽

29 Winy Maas, 『Green Dream: How Future Cities Can Outsmart
 Nature』, NAi Publishers, 2010, p.14

30 리처드 레이놀즈, 여상훈 옮김, 『게릴라 가드닝』, 들녘, 2012, 20쪽

31 『게릴라 가드닝』, 57쪽

32 코업그룹Co-operative Group이 2009년에 발행한
 'Sustainability Report'의 통계자료
 존 보우스 외, 한국공정무역연합 옮김, 『공정무역은 세상을 어떻게 바꿀
 수 있을까』, 수이북스, 2012, 160쪽

33 천규석, 『천규석의 윤리적 소비』, 실천문학사, 2010, 31쪽

34 『공정무역은 세상을 어떻게 바꿀 수 있을까』 참조

35 『공정무역은 세상을 어떻게 바꿀 수 있을까』, 230쪽

36 마이클 샌델은 경제적 형편과 상관없이 성적이 우수한 학생에게
 메릿 장학금Merit Scholarship을 주는 대학이 늘어나는 것에 대해
 우려하면서 사람들이 동의하기 어려운 극단적인 예를 들었다.
 『왜 도덕인가』, 71-74쪽

37 댄 쾨펠, 김세진 옮김, 『바나나-세계를 바꾼 과일의 운명』,
 이마고, 2010, 8쪽

38 『천규석의 윤리적 소비』, 92쪽

39 수전 손택, 이재원 옮김, 『타인의 고통』, 이후, 2004, 14쪽

40 『타인의 고통』, 154쪽

41 Bruce Nussbaum, 「The End of the One Laptop per
 Child Experiment-When Innovation Fails」《Businessweek》,
 May 16, 2008

42 Vera Sacchetti, 「Design Crusades: A Critical Reflection on
 Social Design」, Thesis, New York: School of Visual Arts, 2011

43 '디자인 옵저버' 사이트에 2007년 8월 20일 게시된 글

44 '디자인 옵저버' 사이트에 2011년 12월 19일 게시된 글
 http://changeobserver.designobserver.com/feature/demythologizing-
 design-another-view-of-design-with-the-other-90-cities/31908/

45 스미스소니언쿠퍼휴잇디자인박물관, 박경호 외 옮김, 『소외된 90%와
 함께하는 디자인: 도시편』, 에딧더월드, 2012, 22쪽

46 고소 이와사부로는 'I♥NY'가 뉴욕의 맥락과 무관하게
 관광 정책의 일환으로 제시된 것이라고 일축했다.
 고소 이와사부로, 서울리다리티 옮김, 『유체도시를 구축하라』,
 갈무리, 2012, 101쪽

47 http://occupydesign.org/

48 www.nytimes.com/interactive/2011/10/08/opinion/20111009_
 OPINION_LOGOS.html

49 마이클 비어럿Michael Bierut의 「The Poster that Launched
 a Movement (Or Not)」 참조
 '디자인 옵저버' 사이트에 2012년 4월 30일 게시된 글

50 폴 폴락, 박슬기 옮김, 『적정기술 그리고 하루 1달러 생활에서
 벗어나는 법』, 새잎, 2012, 66-87쪽

51 최장집, 『노동 없는 민주주의의 인간적 상처들』,
 폴리테이아, 2012, 22-23쪽

52 제레미 리프킨, 이경남 옮김, 『공감의 시대』, 민음사, 2010, 20쪽

53 『공감의 시대』, 21쪽

54 원문은 "Don't Just Do Good Design, Do Good.-David Berman".
 David Berman, 『Do Good Design-How Designers can Change
 the World』, Peachpit Press, 2008, p.147

55 최고디자인책임자는 디자인서울총괄본부장을 지칭하는 것 같다.
 국내 번역서에는 "현재 디자인서울총괄본부를 두고 있을 정도이다."로
 의역해놓았다.
 『Do Good Design-How Designers can Change the World』, p.58

56 www.designboom.com/weblog/cat/8/view/8873/conversationwith-
 bruce-mau.html

57 워렌 버거, 오유경·김소영 옮김, 『디자인이 반짝하는 순간 글리머』,
 세미콜론, 2011, 233-243쪽

58 앤서니 기든스, 홍욱희 옮김, 『기후 변화의 정치학』,
 에코리브르, 2009, 188쪽

59 조너선 채프먼, 방수원 옮김, 『클린디자인, 굿 디자인』,
 시공아트 2010, 219쪽

60 애니 레너드, 김승진 옮김, 『너무 늦기 전에 알아야 할 물건 이야기』,
 김영사, 2011, 20쪽

61 루이트가르트 마샬, 최성욱 옮김, 『알루미늄의 역사』,
 자연과생태, 2011, 78쪽

62 『알루미늄의 역사』, 285쪽

63 『너무 늦기 전에 알아야 할 물건 이야기』, 399쪽

64 『너무 늦기 전에 알아야 할 물건 이야기』, 397쪽

65 permanent와 agriculture의 합성어로, '지속농업'을 뜻한다. 1974년
 호주의 빌 모리슨Bill Morrison과 데이비드 홈그렌David Holmgren이
 처음 사용한 개념인데 단순한 유기농업을 넘어 지속 가능한
 사회 체제를 지향한다.

66 요시다 다로, 송제훈 옮김, 『몰락 선진국, 쿠바가 옳았다』,
 서해문집, 2011, 79쪽

67 『몰락 선진국, 쿠바가 옳았다』, 81쪽

68 Steven Heller, 『Citizen Designer: Perspectives on Design Responsibility』, Allworth press, 2003, p.5

69 Rick Poynor, 『Designing Pornotopia: Travels in Visual Culture』, Princeton Architectural Press, 2006, p.60
우리말 번역서 제목은 『릭 포이너의 비주얼 컬처 에세이』이다.

70 밀턴 글레이저, 마르코 일리치, 박영원 옮김, 『불찬성의 디자인The Design of Dissent』, 지식의숲(2006), 224-231쪽

71 릭 포이너는 얀 반 토른을 'a Design Intellectual and Practical thinker'라고 소개했다.
Rick Poynor, 『Jan van Toorn: Critical Practice』,
010 Publishers, 2008, p.80

72 얀 반 토른 외, 윤원화 외 옮김, 『디자인을 넘어선 디자인』,
시공아트, 2004, 11쪽

73 Designing Pornotopia: Travels in Visual Culture, p.59

74 대림미술관에서 2010년 12월 17일부터 2011년 3월 20일까지
전시를 열었고 디터 람스를 초청한 바 있다.

75 『SERI 전망 2010』 참조

76 고든 레어드, 박병수 옮김, 『가격 파괴의 저주』, 민음사, 2011, 374쪽

77 『월드체인징』, 31쪽

78 『월드체인징』, 514-515쪽

79 『월드체인징』, 516쪽

80 수전 벅 모스, 김성호 옮김, 『헤겔, 아이티, 보편사』,
문학동네, 2012, 60쪽

81 스테판 욘손, 양진비 옮김, 『대중의 역사: 세 번의 혁명 1789,
1889, 1989』, 그린비, 2013, 188쪽

결론: 남은 과제

1 앨리스 트웸로Alice Twemlow의 「A Look Back at Aspen, 1970」 참조.
 '디자인 옵저버' 사이트에 2008년 8월 28일 게시된 글

2 폴 폴락, 박슬기 옮김, 『적정기술 그리고 하루 1달러 생활에서
 벗어나는 법』, 새잎, 2012, 107쪽

3 마우드 라빈, 강현주·손성연 옮김, 『그래픽 디자인의 두 얼굴』,
 시지락, 2006, 129쪽

4 『적정기술 그리고 하루 1달러 생활에서 벗어나는 법』, 132-133쪽

5 최장집, 『노동 없는 민주주의의 인간적 상처들』, 폴리테이아, 2012, 8쪽

6 에른스트 슈마허, 박혜영 옮김, 『굿 워크』, 느린걸음, 2011, 195쪽

7 『굿 워크』, 198쪽

8 저자는 귀족시대의 산물인 이타주의의 집단최면에서 깨어나야 하는
 한편, '죄수의 딜레마'를 예를 들면서 이기주의의 미덕에
 협동이 포함되어 있음을 강조한다.
 최철용, 『사피엔스 에티쿠스-윤리란 무엇인가 묻고 생각한다』,
 간디서원, 2012, 231-274쪽.

9 『사피엔스 에티쿠스』, 40-42쪽

10 엘런 럽튼, 김성학·서경원 옮김, 『DIY 디자인 쉽게 배우고 따라하기』,
 비즈앤비즈, 2007

11 수전 스트레서, 김승진 옮김, 『낭비와 욕망-쓰레기의 사회사』,
 이후, 2010, 21쪽

12 바버라 에런라이크, 전미영 옮김, 『긍정의 배신』, 부키, 2011

13 신승철, 『펠릭스 가타리의 생태철학』, 그물코, 2011

14 서동진, 『디자인 멜랑콜리아』, 디자인플럭스, 2009, 23쪽

보론: 2013년 이후의 세계

1 2015년 5월호 《디자인》의 '세월호 참사를 기억하는 디자인' 기사에
 위의 사례들을 포함하여 몇몇 사례가 소개되었다.

2 국가기록원의 사회재난 설명글 참조 (http://www.archives.go.kr/next/
 search/listSubjectDescription.do?id=001873)

3 http://sewolarchive.org

4 「세월호 유품·유류품, 646일 만에 가족 품으로」, 2016년 1월 21일
 오마이뉴스 기사 참조

5 「강남역 10번출구 추모공간 시민청으로 이전 운영」, 2016년 5월 23일
 오마이뉴스 기사 참조

6 경향신문 사회부 사건팀, 『강남역 10번 출구, 1004개의 포스트잇』,
 나무연필, 2016

7 권명아, 「홀로 깨어 있는 자와 포스트잇 하나」, 2018년 7월 19일
 한겨레신문 칼럼 참조

8 「쏟아지는 성폭력·여혐 문제 제기 (…) 아카이빙으로 잊지 않도록」,
 2016년 10월 27일 경향신문 기사 참조

9 '여성 디자이너 정책 연구 모임 WOO 발기문' 참조
 (http://www.wearewoo.org)

10 2017년 5월 20일, '탈영역 우정국'에서 WOO의 첫 번째 대외 행사
 'WOOWHO'가 진행되었고 이날 발표 내용을 담은 동명의 단행본이
 2017년 12월 1일에 6699프레스에서 출간되었다. 또한 '서울시립미술관
 SeMA 창고'에서 ‹W쇼-그래픽디자이너리스트›전(2017.12.8-
 2018.1.12)이 열렸다.

11 이 부분은 서동진의 글 "포스트-스펙터클 시대의 미술의 문화적 논리:
 금융자본주의 혹은 미술의 금융화"를 참고할 것.
 서동진, 『동시대 이후: 시간-경험-이미지』, 현실문화연구, 2018

12 폴 메이슨은 그의 저서 『포스트자본주의』에서 "녹색 자본주의를
 지지하는 사람들을 위해 한마디 하자면, 비시장 저탄소 경제를
 상상하는 것보다 세계의 종말을 상상하는 것이 더 쉬운 일이다."라고
 비판한 바 있다.

13 안은별, 『IMF 키즈의 생애』, 코난북스, 2017, 76쪽

14 프랑코 '비포' 베라르디, 송섬별 옮김, 『죽음의 스펙터클—
 금융자본주의 시대의 범죄, 자살, 광기』, 반비, 2016 참조

15 「언니는 웹디자이너 동생의 죽음 6개월 만에 회사의 사과를 받아냈다',
 2018년 7월 13일, 허핑턴포스트 기사 참조

16 김홍중, 『사회학적 파상력』, 문학동네, 2016